建築家 安藤忠雄

나, 건축가 안도 다다오
建築家 安藤忠雄

2009년 11월 20일 초판 발행 · 2023년 3월 15일 17쇄 발행 · **지은이** 안도 다다오
감수 김광현 · **옮긴이** 이규원 · **펴낸이** 안미르 안마노 · **기획·진행** 문지숙 · **편집** 정은주
편집도움 서하나 · **아트디렉션** 안상수 · **디자인** 서영미 · **표지디자인** 강유선 김병조
영업 이선화 · **커뮤니케이션** 김세영 · **제작** 세걸음 · **글꼴** SM신신명조, SM중고딕

안그라픽스
주소 우 10881 경기도 파주시 회동길 125-15 · **전화** 031.955.7755 · **팩스** 031.955.7744
이메일 agbook@ag.co.kr · **웹사이트** www.agbook.co.kr · **등록번호** 제2-236(1975.7.7)

ISBN 978.89.7059.425.5 (03600)

나, 건축가
안도 다다오

한줄기 희망의 빛으로 세상을 지어라

안도 다다오 지음
김광현 감수
이규원 옮김

안그라픽스

한국어판 발행에 부쳐

이 책 『나, 건축가 안도 다다오』는 내가 건축가를 직업으로 택하고 오늘까지 40년간 작업해 오면서 느끼고 생각한 것들을 엮은 것이다.

학력주의가 뿌리 깊은 일본 사회에서 대학 교육을 받지 않고 독학으로 건축의 길을 걸어온 반생은 순풍에 돛 단 배하고는 거리가 먼 어려움의 연속이었다.

하지만 소형 도시주택 설계로 출발한 이래 '이 기회를 놓치면 끝장'이라는 심정으로 매 작업마다 안간힘을 다했다. 돌아보니 그런 역경이 어느새 긴장감의 지속을 견뎌 낼 수 있는 강인함을 길러 준 것 같다.

세계화가 진행되는 한편 더욱 복잡해지고 다양해지는 요즘, 모든 사람이 알 수 없는 앞날에 불안을 느끼고 있다.

20세기 후반 이후로 이 세상을 움직여 왔던 시스템과 가치관이 이제 변하고 있는 것이다. 당혹스러운 것이 당연하다.

이런 힘겨운 시대를 살아 내는 데 필요한 것은 자기 힘으로 창조해 내겠다는 의지와 정열을 가진 개개인들의 완강한 힘이며, 그렇게 자립한 개인과 개인의 충돌과 대화야말로 미지의 미래를 열어젖히는 원동력이 될 것이다.

화려한 성공담이 아니다. 쓰러졌다 일어서기를 거듭해 온 이 무뚝뚝한 자전을 읽고 한국에서 단 한 사람이라도 인생에 용기를 가져준다면 좋겠다.

2009년 8월
건축가 안도 다다오

건축의 배후에 있는 의지

독학으로 건축을 배우고 건축에 대한 의지로 일관한 건축가 안도 다다오는 이미 그렇게 잘 알려져 있다. 독학과 투쟁적인 의지로 연결되는 그의 건축은 의외로 무언가 많은 설명이 필요한 '빈곤한' 재료인 노출 콘크리트로 일관하고 있다. 그러나 그의 건축은 물성이 풍부하며, 강력한 기하학과 간결한 모습으로 그 안을 비추는 빛과 담백한 그림자와 함께 묵묵히 서 있기를 바라고 있다.

그렇지만 그의 건축이 가장 유니크하게 보이는 것은 건축에서 사는 사람이 어떠해야 하며, 어떤 의지로 자신의 공간 안에서 살아야 하는지, 나아가서는 건축과 도시란 모여 사는 인간이 진정한 의미를 파악하고 살아야 하는 장소라고 역설할 때이다. 그가 말한 '게릴라 주거'도 실은 인간이 건축과 도시에서 자신의 존재에 바탕을 두고 분명한 의지로 살아야 한다는 생각의 출발점이었다.

우리는 건축을 어떻게 만들었는가에만 관심을 기울인다. 건축가든, 건축을 배우는 학생이든 또는 건축에 깊은 관심을 보이는 교양인이든, 건축이라는 산물을 아름다운 형상으로만 이해하는 경우가 허다하다. 그러나 건축이 어떻게 지어지는가가 아니라 우리의 존재와 생활과 깊은 관련을 맺도록 '왜 그렇게 지어져야 하는지' '건축의 배후에 있는 의지'를 물을 때, 건축은 비로소 우리에게 말을 걸고, 우리 공동체와 한몸이 된다. 건축은 우리 신체의 연장이며, 우리의 생활이 벌어지는 둘도 없는 무대이기 때문이다.

이렇듯 건축가 안도 다다오가 말하고 싶어 하는 것은 개인과 공공체가 의지를 가지고 살아가는 장소를 '왜 그렇게 만들어야 하는가'에 있다. 그렇기에 그가 말하고자 하는 바는 건축가만의 물음이 아니다. 그것은 이 사회를 살아가는 우리 모두가 생활의 장소를 만들기 위해 진지하게 받아들여야 할 물음이다.

중요한 것은 건축의 배후에 있는 의지가 얼마나 굳은가이다.

김광현(서울대 건축학과 명예 교수 겸 건축가)

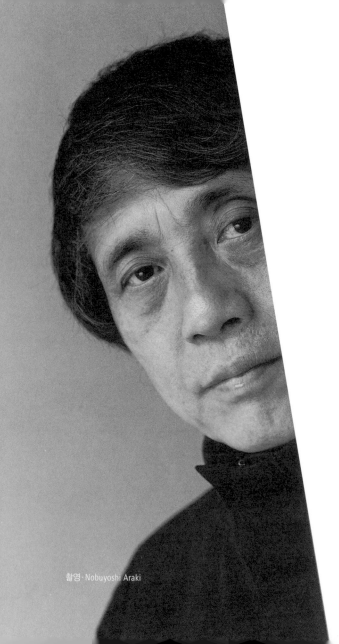

촬영·Nobuyoshi Araki

차례

게릴라의
활동 거점

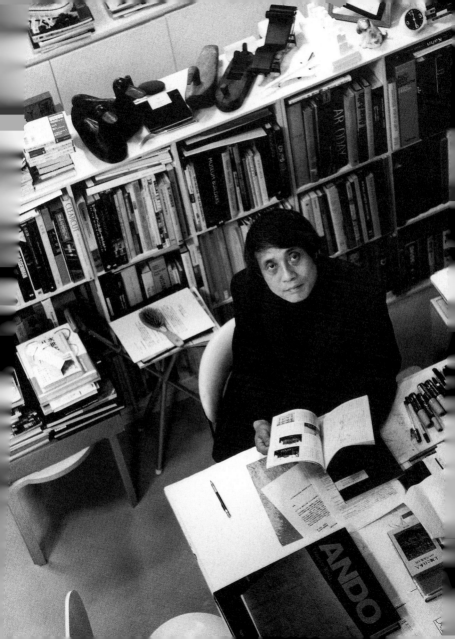

안도 다다오의 활동 거점

나의 활동 거점은 오사카大阪 우메다梅田 근처 대지 30평 위에 지은 작은 아틀리에이다. 원래는 나의 처녀작인 소형주택 '도미시마 주택富島邸'(1973)이었다. 나중에 건물주가 여러 가지 사정으로 집을 내놓았을 때 인수하여 1980년부터 아틀리에로 삼았다. 그 후 증개축을 거듭하다가 1991년 네 번째 개조할 때 전부 허물고 지금의 지하 2층부터 지상 5층 건물로 다시 지었다.

　　내부는 1층부터 5층까지 트여 있다. 보스인 나는 트인 부분의 제일 밑자리, 즉 스태프들이 드나드는 1층 현관을 마주한 곳에 자리를 두고 있다. 결국 층층이 포개진 공간을 통층 구조로 터놓고 제일 밑에다 중추 기능을 둔 셈이다. 그렇게 함으로써 긴밀함을 주는 동시에 나를 핵으로 한 총 스물다섯 명의 스태프가 긴장감을 가지고 진검승부 현장에 임하고 있다는 강렬한 일체감을 자아내고 싶었다.

　　내 자리에서 큰소리로 말하면 건물 안 어디에나 잘 들릴 뿐 아니라 계단을 잠깐 올라가면 책상에 앉아 일하는 스태프들의 모습이 한눈에 보인다. 또한 현관에 앉아 있는 것이나 마찬가지여서 건물을 드나드는 스태프들은 반드시 내 앞을 지나가게 되어 있다. 외부 연락도 해외 업무 외에는 이메일 금지, 팩스 금지, 개인용 전화도 금지인데다 유일하게 남

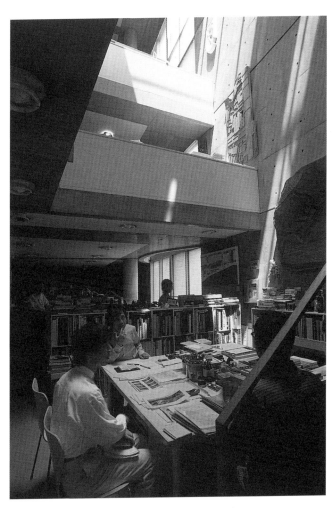

오사카 우메다에 있는 오요도(大淀) 아틀리에II에서.
촬영·Fujitsuka Mitsumasa. 사진제공·Casa BRUTUS | MAGAZINE HOUSE

은 수단인 공용전화 다섯 대도 내 눈길이 닿는 자리에 설치해 두어 스태프가 누구와 무슨 이야기를 하는지, 무슨 문제가 있는 것은 아닌지 금방 알 수 있다.

관리하는 처지에서는 이렇게 모든 것이 탁 트여 있어서 언제든 전체를 파악할 수 있다는 점은 좋지만, 뒤집어보면 보스 역시 언제나 스태프들의 시야 속에 있는 것이므로 팍팍한 공간이라는 느낌이 들 때도 있다.

그러나 그렇게 벽이 없는 상태이기 때문에 나와 스태프는 늘 긴밀한 관계를 유지할 수 있고 그들도 서로 상황을 확인하며 업무를 추진해 나갈 수 있다.

이런 사무소 체제와 운영 방식을 유지하려면 현재와 같은 규모의 건물에 현재와 같은 인원수가 한계일 것이다.

서두에 말한 것처럼 이 건물은 몇 번을 개조하면서 내가 원하는 대로 만들어 왔다. 그런대로 만족스럽다. 그러나 유일한 난점이 있으니, 내 자리가 현관 쪽일 뿐만 아니라 뒷문도 가까워서 여름에는 덥고 겨울에는 춥다는 것이다. 게다가 소음도 제일 심하다. 춥네, 덥네, 시끄럽네 하며 사시사철 고개를 드는 노여움을 에너지로 삼아 업무를 밀고 나가는 형편이니, 이런 나와 호흡을 맞춰야 하는 스태프들도 꽤 고단할 것임에 분명하다.

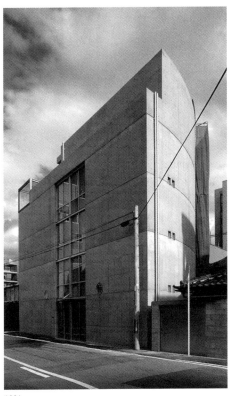

오요도 아틀리에의 변천.
아래 오른쪽 사진은 안도의
처녀작 도미시마 주택.
나중에 안도가 매입하여
세 번의 증개축을 거듭하다
1991년 전면적으로
재건축하여 지금의
아틀리에II가 되었다.

15

게릴라의 활동 거점

1991

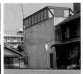

1986

1982

1981

1973

어느 건축 잡지에 이런 제목으로
인터뷰 기사가 실렸다.
'안도 다다오 공포감으로 교육하다.'
나로서는 그 어휘가 풍기는 강렬함이
썩 마음에 들었지만…….

게릴라 집단 안도다다오건축연구소

20년쯤 전, 스태프 교육 방침을 놓고 어느 건축 잡지와 인터뷰를 한 적이 있다. 인터뷰어가 선배 건축가라는 이유 때문에 이야기하기 편하기도 해서 있는 그대로 대답했더니 다음 달 잡지에 이런 제목으로 인터뷰 기사가 실렸다.

'안도 다다오 공포감으로 교육하다.'

나로서는 그 어휘가 풍기는 강렬함이 썩 마음에 들었지만, 그 기사가 나간 뒤로는 일을 배우고 싶다며 사무소로 찾아오는 학생 수가 많이 줄었다.

사람들은 조각가나 화가 같은 아티스트와 건축가의 차이점을 무엇이라고 생각할까. 나는 그 커다란 차이점 가운데 하나로, 건축가가 제대로 활동하자면 조직을 가지고 있어야 한다는 점이라고 생각한다. 혈혈단신으로 창업한 뒤 어느 정도 단계까지는 조직 없이도 해 나갈 수 있다. 그러나 10년쯤 지나서 작업 규모가 커지고 의뢰받는 건수가 많아지면 능력으로나 대외적으로나 일정한 조직력 없이는 버텨 나갈 수가 없다. '사회적인 조직을 확보한 개인'이 되어야 비로소 인정을 받고 신용을 얻을 수 있게 되는 부분이 있다.

조직을 꾸리게 되면 당연히 사회적, 경제적 제약이 따른다. 그런 제약 속에서 조직을 얼마나 건강하게 유지해 가느냐 하는 것은 개인의 예술적 재능하고는 전혀 차원이 다른

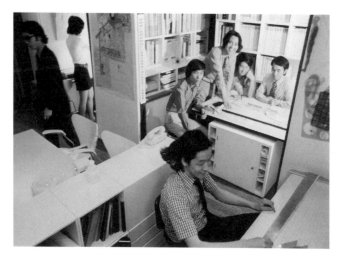

1969년. 우메다에 문을 연 첫 사무소에서. 스태프는 두 명. 늘 누군가가 도와 주러 와 있었다.

문제이다. 조직이란 굴러가는 대로 놔두면 비대해지게 마련
이라 나중에 문득 돌아보면 나를 위해 만든 조직에 나 자신
이 휘둘리고 있는 경우가 많다. 조직에 매몰되면 그 건축가
는 이미 끝난 것이다. 이것은 매우 중요한 문제이지만, 무슨
까닭인지 건축 세계에서는 그다지 화제로 삼지 않는다.

내가 사무소를 마련한 것은 1969년 스물여덟 살이 되던 해
이다. 오사카 우메다 역 가까운 곳에 기다랗게 생긴 단층의
오래된 서민 주거지 나가야長屋가 나란히 늘어선 구역에 있는

건물을 빌려서, 지금까지도 일상생활과 업무에서 파트너로 움직이는 가토 유미코加藤由美子와 단둘이 출발했다.

처음 얼마 동안은 일거리가 전혀 없었다. 의뢰하는 사람이 없어서 국내외 공모에 참가하는 것이 고작이었다. 우리는 매일 사무소 바닥에 뒹굴고, 벌렁 누워서 책을 읽거나 가상 프로젝트를 공상하며 보냈다. 몇 년이 지나 최악의 상태에서 벗어나 일거리도 차츰 늘어났지만 스태프는 여전히 두세 명. 정말이지 아주 작은 사무소로 연명하고 있었다.

나름대로의 조직관을 갖게 된 것은 꼭 10년차가 되어 스태프가 열 명쯤 되었을 때이다. 설계사무소는 '게릴라 집단'이여야 한다는 것이 기본 자세였다.

우리는 지휘관 한 사람과 그의 명령을 따르는 병사들로 이루어진 '군대'가 아니다. 공통된 이상을 내걸고 신념과 책임감을 가진 개인들이 목숨을 걸고 움직이는 '게릴라 집단'이다. 소국의 자립과 인간의 자유 평등이라는 이상을 실현하기 위하여 어디까지나 개인을 주체로 기성 사회와 투쟁하는 삶을 선택한 체 게바라Che Guevara에게 깊은 영향을 받았다.

나는 '도미시마 주택'을 비롯한 초기에 지은 도시형 소주택을, 과밀화에 허덕이는 각박한 도시 환경에서도 개개인이 강인하게 뿌리내리고 산다는 의미를 담아 '도시게릴라의 주거'라고 이름 지었다. 내가 설계하는 건축뿐만 아니라 만드

우리는 지휘관 한 사람과

그의 명령을 따르는 병사들로 이루어진

'군대'가 아니다.

공통된 이상을 내걸고

신념과 책임감을 가진 개인들이

목숨을 걸고 움직이는 '게릴라 집단'이다.

는 당사자인 우리 역시 게릴라이기를 바랐기 때문이다.

하지만 일본이라는 평화로운 사회 환경에서 자란 젊은 스태프들에게 다짜고짜 게릴라가 되라고 요구할 수는 없는 일이다. 이상을 실현하기 위하여 현실 사회 조직 속에서 구체적인 시스템으로 자리를 잡으려면 어떻게 해야 할까.

보스와 스태프, 1대1의 단순한 관계

먼저 생각한 것은 업무 전반에 전적으로 책임지는 담당자를 정하고, 모든 과정을 나와 담당자가 1대1로 진행하는 방식이었다. 업무가 다섯 건이면 다섯 명, 열 건이면 열 명의 담당자가 있게 된다. 그렇게 하면 보스가 모든 현장과 직결되므로 중간관리직은 전혀 필요 없다.

사무소가 내 개인사무소인 만큼 가장 중요한 것은 나와 스태프 사이에 인식 차이가 없어야 한다는 것이다. 그러려면 정보를 얼마나 정확히 전달하고 공유하느냐 하는 소통의 문제가 열쇠라고 생각했기 때문에 일단은 모든 일을 단순 명쾌하게 처리하고 싶었던 것이다. 나는 모호한 상태를 견디지 못한다. 이것이 내 천성인지도 모른다.

물론 아무리 1대1로 진행해도 최고책임자인 나와 담당자는 업무에 대한 인식이 다르게 마련이다. 긴장감이 없으면

일을 제대로 할 수 없고, 언젠가는 독립하여 자기 사무소를 차릴 스태프의 경력을 생각하더라도 내 사무소에서 얼마나 진지하고 현장감 있게 시간을 보내느냐에 따라 그의 경험은 크게 달라진다. 그래서 나는 늘 엄격한 자세로 스태프를 대했다. 그것이 '공포감으로 교육하다'의 참뜻이기도 하다.

나는 매우 많은 업무에 관여한다. 어떤 업무가 머리에 떠오르면 즉시 담당자를 불러 진행 상황을 확인하고, 필요하면

1982년. 두 번째 증축을 마친 아틀리에I. 스태프들과 토론 중이다.

수정을 가한다. 부주의에서 오는 실수나 치밀하게 사고하지 않는 태만함, 현장 및 클라이언트와의 관계에 허술한 점이 눈에 띄면 가차 없이 불호령을 날린다. 사무소를 열고 몇 년 동안은 나와 스태프의 나이 차이도 열 살 정도에 혈기 왕성한 젊은 시절이라 여차하면 손발이 먼저 튀어 나가기도 했다. 다만 디자인 감각이 나쁘다고 해서 질책한 적은 없다.

중요한 것은 그 건물을 이용할 사람을 배려하고 있는가, 정해진 약속을 지키고 있는가이다. 내가 묻는 것은 담당자 한 사람 한 사람이 '내가 이 일을 완수해 내겠다'라고 자각하고 있는가이다.

사무소 출범 때부터 나를 찾아오는 젊은이는 대개 혜택 받은 환경에서 대학 교육을 받은, 사회적으로 말하자면 지식층에 속하는 사람들이었다. 그들에게는 나처럼 거칠고 공격적인 성격을 지닌 사람 자체가 충격일 것이고, 이 수수께끼 같은 인종이 가차 없이 고함을 지르는 상황 자체가 공포였을 것이다.

언제 어디서나 나와 대치하고 내 공격을 받아낼 수 있는 임전 태세를 갖춰야 한다. 그런 긴장감 속에서 스태프들은 업무를 배워 나갔다. 감각이 뛰어난 청년이라면 2년 정도면 충분히 일을 맡길 수 있게 된다. 그렇게 경험이 적은 젊은이에게 일할 기회를 주고, 실패하면 '내가 책임지겠다'는 각오로

건
축
가
안
도
다
오

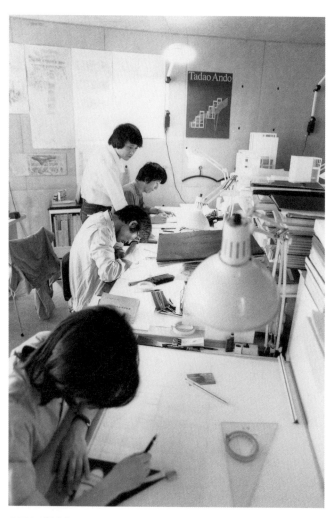

1982년. 아틀리에I.

사무소 측에서 대응해 주면 젊은이들은 빠르게 성장한다.

설계사무소라는 작은 조직인 만큼 젊은이들을 나쁜 의미의 월급쟁이로 방치하고 싶지 않았다. 마치 자신이 대기업의 직원이라도 된듯이, 즉 '누군가 하겠지' '상사가 책임지겠지' 하며 남한테 기대거나 책임 소재를 모호하게 하는 태도는 허용할 수 없다. 스스로 상황을 판단하고 순서를 정하고 시행착오를 겪으며 전진해야 한다. 한 사람 한 사람이 그렇게 책임을 완수하겠다고 각오하는, 그런 강력한 개인들의 집단이기를 바란다.

그런 생각으로 1960년대 말부터 오늘까지 40년 남짓 동안 사무소를 꾸려 왔다. 타인의 자금으로, 그 사람에게는 평생 한 번뿐일지도 모르는 건물을 지어 주는 것이므로 그에 걸맞은 각오와 책임이 있어야 한다.

신입 연수 프로그램 서머스쿨

20년째로 접어들자 스태프도 서서히 늘어나 스물다섯 명 정도로 자리를 잡아 지금에까지 이르렀다. 오히려 이보다 많으면 소통이 원활하게 이루어지지 않는다. 내가 책임을 완수할 수 있는 최대 인원수가 이 정도이다. 평균 연령은 서른 살 정도. 내내 함께 일해 온 고참 스태프 몇 명을 제외하면 대체로

5년에서 10년 정도를 주기로 교체되어 왔다. 막 대학을 졸업하고 들어온 사람이 대여섯 건의 프로젝트에 관여하며 설계 사무소의 업무 흐름을 배우고 모든 과정을 익히면 새 스태프와 자리를 바꾸는 식이다.

학생들이 내 사무소에서 일하고 싶다고 찾아오면 우선 서로를 파악하는 준비 기간으로서 아르바이트를 하게 해 준다. 모형 제작이나 전람회 같은 행사가 있으면 그들에게 준비 작업을 맡긴다.

이때 꾸준하게 나오는 학생에게는 가능하면 한 가지 업무에 투입하여 건축이 기획되고 완성되어 가는 전 과정에 참가할 수 있도록 최대한 배려한다.

스태프에게는 사무소에 찾아오는 학생을 대할 때 주의해야 할 사항 두 가지를 단단히 일러둔다. 하나는, 학생 이름을 부를 때는 반드시 '씨'를 붙이고 손윗사람이라는 오만한 태도를 보이지 말 것. 또 하나는 학생들이 공부하기 위해 사무소에 찾아왔다는 점을 명심하고 업무를 맡길 것. 학생은 자신의 미래를 키우기 위하여 오로지 자기 하나만을 위하여 공부할 수 있는 권리를 가지고 있다. 그들이 뭔가를 배우고 싶다고 말하면, 먼저 사회에 진출한 우리는 그 의욕에 부응하여 기회와 자리를 제공할 의무가 있다. 미래를 짊어질 학생을 사회의 재산으로 보호하고 키워 나가야 한다. 적어도

나는 그렇게 생각한다.

다른 지방에 사는 학생들이 입소를 희망할 경우에는 학교가 방학일 때를 이용하여 기숙 형식으로 아르바이트를 하게 한다. 그 아르바이트생들이 기거하는 곳은 사무소 근처에 있는 나가야를 개조해 정자처럼 소박하게 지은 '아즈마야東屋'이다. 냉난방도 없어서 우리는 농담 삼아 이곳을 과거 노무자들이 지냈던 열악한 합숙소라는 의미를 담아 '다코TACO, 다코베야의 줄임말'라고 부른다.

또한 건축을 배우겠다고 오사카까지 애써 찾아온 학생들인 만큼 아르바이트와는 별개로 '서머스쿨'이라는 프로그램에 참여하게 한다. 유서 깊은 도시의 유명 건축물을 구체적으로 공부할 수 있도록 연구 과제가 될 만한 건축물 하나를 스스로 정해서 오사카에 있을 동안에는 주말을 반드시 그곳에서 보내게 한다. 그리고 아르바이트가 끝날 즈음 그 성과를 리포트로 정리하게 한다.

별채형 다실에서 사원 건축, 신사 건축, 서원 건축, 정원에 이르기까지 무엇을 연구 과제로 정할지는 각자의 자유이다. 개중에는 전문가 취향의 난해한 건물을 정하는 학생도 있다. 어떤 곳이든 아무 생각 없이 하루 종일 그 공간 속에 앉아서 스케치를 그리는 날들이 거듭되다 보면 나중에는 뭔가를 얻게 된다.

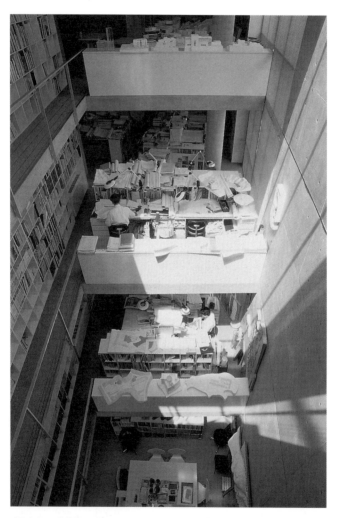

아틀리에II. 5개 층을 다 터놓았다.

마지막으로 전체 스태프 앞에서 리포트를 발표하게 하는데, 어떤 리포트는 매우 훌륭하다. 또한 실무에 쫓기는 스태프에 게도 학생들의 신선한 발상을 접할 수 있어 좋은 자극이 되는 듯하다.

이렇게 아르바이트와 서머스쿨을 마치고 사무소의 일상을 대강 파악한 학생이 여전히 입사를 희망한다면 졸업 후에 같이 일해 보자고 제안한다.

포트폴리오를 가져오게 하거나 개별 면접 같은 형식적인 절차는 취하지 않는다. 이력서를 보고 입사를 허락한 스태프는 지금까지 단 한 명도 없다. 학생은 사무소 분위기를 직접 겪으며 어떤 어려움이 있는지 어느 정도 파악한 뒤에 자기가 감당할 수 있을지를 스스로 판단할 것이고, 우리도 학생들의 일상생활을 보면서 우리 사무소에 어울리는 사람인지 자연스레 알게 된다.

생각해 보면 연수 기간에 운영하는 서머스쿨도 그렇지만 예비 스태프 한 명을 얻는 데 많은 에너지를 투입하고 있다.

게릴라의 해외 진출

'게릴라 집단'이라는 자세는 사무소를 창립할 당초나 지금이나 전혀 변하지 않았다. 그러나 업무 규모나 내용은 비교할

수 없을 만큼 크고 복잡해졌다. 특히 해외 업무는 오사카를 거점으로 하는 우리에게 상당한 부담이 된다.

그 모든 일을 스물다섯 명이 감당하기란 역시 불가능하다. 그래서 이를테면 해외 프로젝트의 경우에는 현지 설계사무소의 협력을 얻거나 국제적인 팀을 편성하는 등 프로젝트마다 알맞은 전략을 세워서 추진한다.

글로벌화가 진행되고 정보 기술이 발달한 지금은 우리 같은 작은 아틀리에도 네트워크를 통해 얼마든지 대형 업무나 해외 프로젝트를 감당할 수 있게 되었다.

그러나 한편으로는 문화가 다르고 가치관도 다른 해외 여기저기에서 내 능력을 훌쩍 넘어 버리는 업무를 수주하고 시시각각 변하는 상황에 대처하며 전진하려면 상당한 에너지가 필요하다.

무엇보다 중요한 것은 '직업인'이라는 자각과 개인 능력이다. 정확한 상황 판단과 신속한 실행, 그리고 예측하지 못한 사태에도 냉정하게 대처할 수 있는 유연한 사고가 없으면 팀의 결속력은 눈 깜짝할 사이에 느슨해지고 신뢰 관계가 깨져서 업무가 망가지고 만다. 업무에 임하는 한 사람 한 사람이 그야말로 자립한 '게릴라'가 되지 못하면 버텨 나갈 수 없는 상황이 되고 있다.

특히 젊은 스태프들에게는 해외 프로젝트에 적극적으로

2004년. 아틀리에II에서 스물다섯 명의 스태프들과. 촬영·Nobuyoshi Araki

내 책상은 통층 구조의 맨 밑바닥에 자리해 있다. 촬영·Nobuyoshi Araki

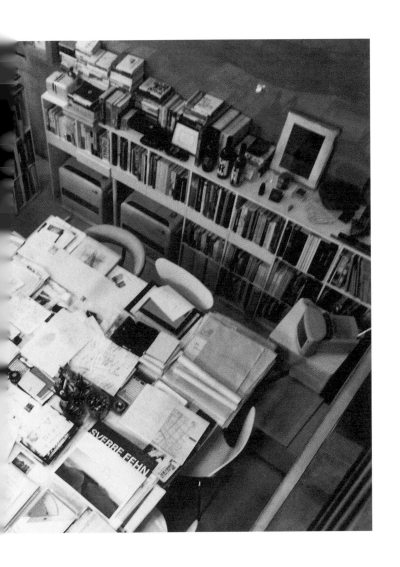

참가해서 실무를 통해 국제 감각을 익히기를 요구하고 있다. 그리고 프로젝트 진행 상황을 늘 낱낱이 파악하도록 누누이 강조한다.

늘 변화하는 상황 속에서 나라도, 문화도, 사고 회로도 다른 사람들과 교류하는 경험이야말로 스태프들이 독립하기 전에 내 사무소에서 일해 보는 것의 가장 큰 의미라고 보기 때문이다.

1장

건축가를
꿈꾸기까지

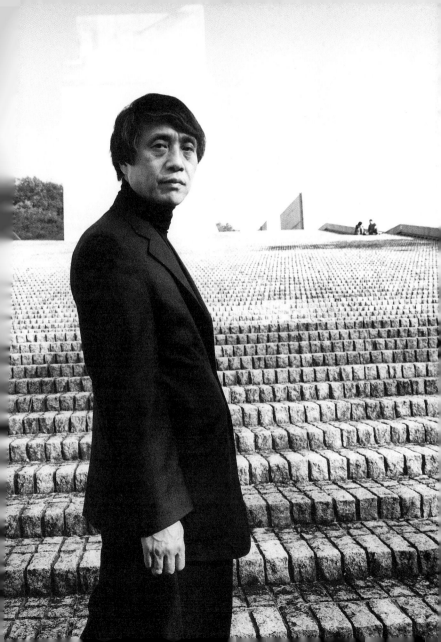

할머니의 가르침

나는 1941년 효고현兵庫県 나루오하마鳴尾의 무역상 집안에서 태어났다. 일란성 쌍둥이였지만, 형인 나는 태어나 얼마 지나지 않아 외가에 맡겨졌다. 외동딸이던 어머니가 출가할 때 첫 아이를 낳으면 친정인 안도 가문의 대를 잇게 하기로 약속되어 있었기 때문이다.

외가는 칫코築港에서 군대를 상대로 장사를 해서 행세깨나 하며 살았던 것 같다. 그러나 거듭되는 공습으로 종전終戦 직후에는 빈털터리 상태였다. 종전 당시 네 살이던 나는 그 시절의 기억이 없다. 떠올릴 수 있는 시절은 효고 변두리 피난처에서 오사카 아사히旭로 옮기고 나서부터이다. 폭이 3.6미터, 길이가 14.4미터의 좁고 긴 중이층 목조주택으로, 전형적인 시타마치下町의 나가야였다. 겨울이면 바람이 보인다 싶을 만큼 춥고 여름이면 바람이 통하질 않아 무더웠다. 여름이나 겨울이나 편치 못한 그 집에서 나는 자랐다.

초등학교에 입학한지 얼마 되지 않아 외할아버지가 돌아가시고 외할머니와 단둘이 살게 되었다. 외할머니는 도시 사람 특유의 합리성과 자립심이 넘치는 메이지 여성이었다. 소소하게나마 장사를 계속하던 그녀는 늘 바빴다. 그래서 어린 아이를 보듬고 있을 여유가 없었을 것이다. 내가 기억하기로 '공부해라' '성적이 왜 이러냐' 하는 잔소리를 단 한 번도 들

직접 리모델링한 오사카 시타마치의 생가.

2세. 쌍둥이 동생 기타야마 다카오(北山孝雄)와 함께.

어 본 적이 없다. 오히려 집에서 숙제라도 할라치면 "공부는 학교에서 해라." 하며 꾸짖으실 정도였다. 그래서 초등학교부터 중학교까지 약 9년 동안을 말 그대로 공부와 담쌓고 놀기만 했다. 그러니 등수는 항상 꼴찌에서 헤아리는 것이 빨랐다.

그때는 어느 집에나 자식들이 많아서 놀자고 소리 한 번 지르면 금세 열 명, 열다섯 명이 모였다. 당시 모두들 좋아하던 것이 야구였다. 시합 전날이면 윤나게 닦은 글러브와 배트를 머리맡에 놓고 비가 오지 않기를 기원하며 창가에 '데루테루보즈'라는 인형을 만들어 매달아 놓았다. 아침 여덟 시에

시합이 있으면 행여나 하는 마음에 다섯 시부터 눈을 떴다.
살짝 문밖을 내다보고 그제서야 가슴을 쓸어내리곤 했다.

　야구를 하지 않는 날은 아이들을 이끌고 칼싸움 놀이나
딱지치기, 낚시 같은 것에 열중했다. 하지만 패거리가 많으니
금세 의견이 갈렸다. 네가 옳으니 내가 옳으니 큰소리로 우
기다가 주먹다짐을 벌일 때도 있었다. 나는 공부는 형편없
어도 싸움 하나는 잘했다. 길가에서 큰소리가 난다 싶으면
어김없이 그 싸움의 주범은 나였다. "또 안도네 꼬마구나!"
"또 싸우네." 하는 말들이 나고 외할머니는 부득이 양동이에
물을 담아 들고 달려왔다. 물론 나에게 끼얹어서 싸움을 말
리려는 것이다. 나는 성미가 급하고 툭하면 주먹질을 해서
동네에서는 '안도네 왈패'라 불렸다.

　학교 교육에는 통 무심한 외할머니였지만 기본적인 예절
에는 엄격했다. "약속을 지켜라. 시간을 시켜라. 거짓말하지
마라. 변명하지 마라." 오사카 상인답게 자유로운 기풍을 좋
아한 외할머니는 어린 아이에게도 스스로 생각해서 결정하
고 자기 책임 아래 행동하는 독립심을 요구했다. 그것이 얼
마나 철저했는지, 내세울 거라고는 건강 하나밖에 없던 내가
편도선인지 뭔지로 수술을 받게 되었을 때도, 그녀는 어린
내가 불안해 하는 것은 본 척도 하지 않고 다녀오라며 냉정
하게 집 밖으로 내보냈다. 지금 생각하면 그리 대단한 일도

아니었지만, 그때는 어린 마음에 '나 혼자 이 위기를 이겨 내고 말 테다' 하는 비장한 심정으로 혼자 병원으로 걸어갔던 기억이 난다.

외할머니와 함께하는 생활은 그녀가 일흔여섯이라는 나이로 세상을 떠날 때까지 계속되었다. 일반적이라고 하기 힘든 가정 환경 때문인지는 모르지만 그것을 불만스럽게 여긴 적은 한 번도 없었다. 그리고 그녀가 가르쳐 준 삶의 방식은 지금도 내가 이 사회에서 살아가는 바탕이 되고 있다.

놀이터는 목공소

시타마치에서 자란 나에게 참된 의미의 학교는 내가 살던 동네였다고 할 수 있다. 당시 오사카의 시타마치 주민들은 형편은 비록 넉넉하지 못해도 서로 도우며 열심히 살았다. 생명력이 넘치는 동네였다. 집 근처에는 철공소나 판유리 공장, 바둑돌 제작소 따위가 흩어져 있었고 이웃들의 직업은 대개 뭔가를 제작하는 것이었다. 모두 아는 사람이라 아이들은 어느 업소든 마음대로 드나들 수 있었다. 그중에서도 외가 건너편에 있던 목공소는 내가 정말로 좋아하던 곳이었다. 학교에서 돌아오면 가방을 휙 던져 놓고 목공소로 뛰어가 거의 틀어박히다시피 했다. 그곳에서 어깨너머 배운 솜씨로 도

13세. 중학교 1학년. 아랫줄 오른쪽에서 세 번째.

면을 그리고 나무를 깎아 꼴을 다듬어 다리나 배 따위를 만들곤 했다. 나무 냄새 속에서 뭔가를 만드는 것이 그렇게 좋을 수 없었다.

중학교 1학년 때 우리 집 2층을 수리했던 적이 있다. 그때도 목수 곁을 지키며 간단한 작업들을 신명나게 도왔다. 공사가 시작되자 집안 풍경이 금세 바뀌었다. 지붕에 창을 내자 축축하고 컴컴하던 집에 새하얀 빛이 비춰 들었다. 올려다보니 뻥 뚫린 공간으로 하늘이 보였다. 익숙한 우리 집이 아니라 전혀 다른 세계로 들어선 것 같았다. 어린 마음에

모노즈쿠리는

끈기가 필요한 일이고

물건에 생명을 주는 귀한 일이며

물건을 접하며 살아가는

충실감을 느낄 수 있는 일이다.

깊은 감동을 느꼈다.

목공소뿐만이 아니다. 주조소에서는 내가 만든 목형에 쇳물을 부어 보고, 판유리공장에서는 유리 풍선을 불어 보기도 했다. 그렇게 소년 시절 나는 제작 일에 매료되어 많은 것을 배웠다. 각 소재에 대한 감성과 제작 요령 혹은 외형에 얽매이지 않고 그 내부 원리를 통해서 파악할 수 있는 자유로운 감각을.

목공소의 목수는 "나무에도 성격이 있단다. 좋은 것이 더 잘 드러나도록 다뤄줘야 해." 하며 10년을 하루같이 나무를 깎는다. 모노즈쿠리ものづくり, 장인정신으로 온 힘을 다해 물건을 만든다는 뜻는 끈기가 필요한 일이고 물건에 생명을 주는 귀한 일이며 물건을 접하며 살아가는 충실감을 느낄 수 있는 일이다. 건축가는 물건에서 물러서면 자유롭게 발상할 수 있지만 물건과의 접촉은 잃고 만다. 지금 돌이켜보면 장인과 건축가 중에 어느 쪽이 나에게 더 큰 행복을 주었는지는 모르겠다.

프로복서에서 건축의 길로

공업고등학교에 진학하여 2학년이 되었을 때, 열일곱 살 나이에 프로복서 라이선스를 땄다. 먼저 권투를 시작했던 것은 쌍둥이 동생으로, 뭔가 새로운 것을 시작하는 쪽은 늘 동생

이었다. 우리 두 사람은 서로 다른 체육관에 다녔다. 재미삼아 시작한 권투였지만 한 달도 안 되는 연습량으로 프로테스트를 통과했으니 과연 적성에 맞기는 맞았던 모양이다.

프로로서 처음으로 3회전 링에 올라가 정신없이 싸우고 내려오니 대전료라며 4,000엔을 내 손에 쥐어 주었다. 당시 대졸자 초임이 1만 엔 정도였으니까 제법 많은 액수였다. 여하튼 내 몸을 부려서 보수를 받았다는 사실이 무척 기뻤다.

권투라는 스포츠는 남에게 의존하지 않는 격투기이다. 시합 전 몇 개월을 그 일전에 걸어 두고 오로지 연습에 연습을 반복하고 때로는 단식하며 육체와 정신을 단련한다. 그리고 목숨을 걸고 고독과 영광을 자기 한 몸으로 감당해 낸다.

4회전 데뷔전 이후 몇 시합을 경험했을 무렵, 내가 속한 체육관에서 "태국 방콕에서 열리는 초대전에 출전할 사람은 없나?"라는 이야기가 있었다. 아무도 손을 들지 않았다. 배를 타고 세계에서 파도가 가장 사납다는 동중국해를 통과해야 하는 머나먼 여행길이기 때문이다. 나는 '외국에 가 볼 수 있으니 괜찮지 않을까' 하는 생각에 손을 번쩍 들었다. 그런데 말이 초대전이지 세컨드도 매니저도 없는 혈혈단신 여행길이었다.

현지의 대일감정도 나빴던 시절이다. 시합 때도 세컨드를 붙이려면 돈이 든다고 해서 포기했다. 라운드가 끝나고 코너

17세. 프로복서로 데뷔.

에 돌아오면 내 손으로 의자를 펼치고 물을 꺼내 마셨다. 그런 고독을 견디며 링에 올라 홀로 진검승부를 펼쳤던 경험은 다양한 의미에서 자신감으로 연결되었던 것 같다.

나의 권투 전적은 고만고만했다. 순조롭게 6회전을 뛰는 단계까지 발전했을 때, 당시 일본 권투계의 스타였던 하라다原田 선수가 내가 속한 체육관에 연습하러 온 적이 있다. 현역 스타 선수를 눈앞에서 볼 수 있다는 행운에 처음에는 그저 기쁘기만 했다. 하지만 체육관 동료들과 함께 그의 스파링을 보던 나는 마음이 이내 싸늘하게 식어 버리는 것을 느꼈다. 스피드, 파워, 심폐기능, 회복력, 어디를 봐도 나와는 차원이 달랐다. 내가 아무리 노력해도 절대로 저렇게까지 발전할 수는 없을 거라는 엄혹한 현실을 목도한 것이다. '권투로 살아갈 수 있을지도 모른다'는 희미한 기대가 완전히 무너져 버리자 나는 즉시 권투를 그만두었다. 권투를 시작한 지 2년 째, 마침 고교 생활이 막 끝날 참이었다.

짧은 기간이기는 했지만 젊은 마음에 꽤 열정적으로 몰입했던 만큼 꿈을 잃었다는 상실감은 컸다. 그러나 고교를 졸업한 열여덟 살의 나는 당장 진로를 정해야만 했다. 내가 하고 싶은 것은 무엇일까, 나는 무엇을 할 수 있을까를 고민하며 나의 내면을 들여다보았다. 그리고 어릴 적부터 늘 해 오던

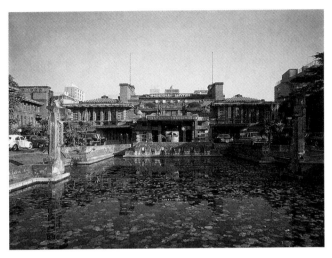

1967년. 프랭크 로이드 라이트가 설계한 데이코쿠호텔. 촬영·Shinkenchiku-sha

'모노즈쿠리'에 흥미를 잃지 않고 있다는 사실을 깨달았다.

　물론 이 시점에 건축가라는 직업을 명확하게 의식했던 것은 아니다. 하지만 고등학교 때부터 교토, 나라 주변의 서원이나 다실 같은 일본의 전통건축물이 좋아서 종종 보러 다녔다. 고등학교 2학년 봄에 난생 처음 도쿄 구경을 할 때도 프랭크 로이드 라이트Frank Lloyd Wright가 설계한 데이코쿠호텔帝国ホテル이 가장 기억에 남았다. 막연하기는 해도 어쩌면 모노즈쿠리 너머로 건축을 꿈꾸었는지도 모른다.

　가까이 지내던 급우들이 대개 철공소나 자동차공업 쪽

에 취직하는 것을 보면서 나는 취직보다 자유롭게 지내는 쪽을 택했다. 아주 잠깐 동안 회사에 다닌 적도 있지만 자유롭고 격렬한 기질 탓에 계속 붙어 있지 못하고 금방 그만둬 버렸다. 그러나 자유를 택한 만큼 무거운 책임도 당연히 감당해야 했다. 여자 몸으로 홀로 나를 키워 온 외할머니에게 더는 신세를 질 수 없었다. 일단은 경제적으로 자립할 것. 그것 하나만 결정하고 사회로 나섰다.

취직도 하지 않는 내가 걱정스러웠는지 아는 사람이 일거리를 알선해 주었다. 15평쯤 되는 바의 인테리어를 설계하는 일이었다. 물론 고등학교 실습시간에 도면 그리는 법을 배우기는 했지만 실무는 처음이었다. 건축이나 인테리어 책을 옆에 끼고 열심히 도면을 그려 나갔다. 현장에서 목수에게 머리를 조아리고 건축주를 어르고 달래면서 어쨌든 내가 그린 설계 도면대로 겨우 완성할 수 있었다. 지금 생각해도 식은땀 나는 일이다.

어쨌든 작업을 마치고 난생 처음 설계비라는 것을 받고 보니, 내가 새로운 길로 첫발을 내디뎠다는 사실을 실감할 수 있었다.

2장

여행
그리고 독학

건축을 독학하다

'1941년 오사카 출생. 독학으로 건축을 공부하고 1969년 안
도다다오건축연구소를 설립……'

내 이력서는 이렇게 시작된다. 독학으로 건축을 공부했
다는 것이 의아했는지 사람들은 잡지 인터뷰를 할 때도 번번
이 그 점을 확인한다.

"정말 독학했습니까?"

"독학이라면, 대체 건축의 무엇을 어떻게 공부한 겁니까?"

그런 물음에 나는 이렇게 대답한다.

"대학에 진학해 배운 것도 아니고 누구에게 배운 적도 없
으니 독학이라고 쓸 수밖에요. 무엇을 어떻게 공부할지는 지
금도 고민 중입니다."

대개 농담으로 받아들이는 듯하지만, 실은 그것이 나의
솔직한 대답이었다.

고등학교 졸업 후 내가 할 수 있는 범위 내에서 아르바이트
형식으로 일을 시작하여 가구부터 인테리어, 건축까지 점차
분야를 넓혀 갔다. 그 과정에서 대학 건축학과에 진학해서
공부하는 상식적인 진로를 생각해 보지 않은 것은 아니다.
그러나 집안 사정도 넉넉하지 못했고 어릴 적부터 공부를 하
지 않은 탓에 학습 능력도 딸려서 대학 진학은 포기하지 않

을 수 없었다. 그렇다면 일을 하면서 궁금한 것은 스스로 깨쳐 나가는 수밖에 없다고 생각했다. 독학은 형편상 부득이하게 택한 길이었다.

독학이라고 하면 자유롭고 느긋하게 공부했을 거라고 생각하는 사람도 있지만, 천만에 말씀이다. 진지하게 공부하지 않으면 안 될 뿐더러 뭔가 의문이 생겨도 의견을 나눌 급우도 없고 이끌어 줄 선배나 교사도 없었다. 아무리 노력을 해도 내가 얼마만큼 성장했는지, 어느 수준에 와 있는지를 헤아릴 방법이 없었다.

가장 힘들었던 것은 무엇을 어떻게 배울 것인가 하는 점부터 혼자 판단해야 한다는 것이다. 우선은 대학에 찾아가 건축학과 강의를 허락도 없이 들어 보기도 했지만, 한두 시간 강의로는 내가 알고 싶어 하는 답을 찾을 수 없었다. 그래서 건축학과에서 사용하는 교과서를 잔뜩 사다가 1년 안에 독파하겠다는 계획을 세웠다. 아르바이트 하는 곳에서도 점심시간에 빵을 씹으며 책을 읽었고, 밤에는 잠자는 시간을 줄여가며 책을 읽었다. 그렇게 엉성하게나마 목표를 달성했다. 솔직히 말하면 책의 절반 정도는 이해할 수도 없었고 왜 그런 것이 필요한지 알 수 없는 부분도 많았지만, 대학의 건축 교육이 어떤 체계인지는 어렴풋이나마 파악할 수 있었다. 마냥 헛고생은 아니었다고 본다.

헌책방에서 구입한 르 코르뷔지에 작품집.

아무튼 '이것이 필요하지 않을까' 싶으면 그게 무엇이든 도전해 보았다. 건축 인테리어 통신교육에 야간 데생 교실. 어디서 아르바이트를 하더라도 타고난 성마른 기질 때문에 '수행'이라고 할 만큼 진득하게 붙어 있던 적은 없었다. 그래도 설계 일만을 고집하지 않고 건축 언저리의 잡다한 일들을 닥치는 대로 경험해 나갔다.

르 코르뷔지에Le Corbusier 작품집을 만난 것은 그렇게 장님 더듬듯 독학하는 날들이 계속되던 스무 살 시절이었다.

오사카 도톰보리道頓堀에 있는 헌책방에서 현대건축 책에 종종 등장하는 르 코르뷔지에라는 이름이 적힌 책을 발견했다. 별 생각 없이 집어 들었는데, 책장을 팔랑팔랑 넘기다가 이내 '이거다' 하고 직감했다. 사진과 스케치, 드로잉, 프랑스어 본문이 책 판형에 어울리게끔 아름답게 구성된 레이아웃에 나는 눈을 뗄 수 없었다. 그러나 아무리 헌책이라 해도 주머니 사정이 여의치 않았던 나에게는 비싼 가격이었기 때문에 당장은 살 수 없었다. 그날은 일단 남들 눈에 띄지 않는 자리에 슬쩍 감춰 놓고 나왔다. 그 후 근처를 지날 때마다 혹시 팔리지 않았는지 걱정스러워 확인하러 갔다가 잔뜩 쌓인 책 더미 밑에 숨겨 놓기를 수차례, 결국 내 손에 들어오기까지는 한 달 가까운 시간이 걸렸다.

가까스로 내 차지가 되자 그냥 들여다보는 것만으로는 성이 차지 않아 도면이나 드로잉을 베끼기 시작했다. 거의 모든 도판을 기억해 버렸을 정도로 르 코르뷔지에 건축 도면을 수없이 베껴 보았다.

작품을 해설한 프랑스어와 영어는 해독할 수 없었지만 그가 어떤 인물인지 흥미가 일어서 그의 저서 『건축을 향하여Vers une architecture』 번역본 등을 구해서 계속 읽어 나갔다. 그리고 현대건축의 거장 르 코르뷔지에가 사실은 독학으로 성공한 건축가이며 글자 그대로 기성 체제와 싸우며 길을 개

척해 나갔다는 사실을 알았다. 그렇게 르 코르뷔지에는 나에게 단순한 동경을 넘어서는 존재가 되었다.

일본 일주, Team UR에 참가

어느새 나는 식비를 줄여서라도 해외도서, 해외잡지 따위를 닥치는 대로 사들이고 있었다. 원문은 해독하지 못해도 페이지를 넘기다 보면 새로운 시대의 바람은 느낄 수 있었다. 서서히 건축 세계의 지평이 시야에 들어오자 자연스럽게 그 공간을 직접 체험해 보고 싶어졌다.

그래서 1963년, 대학에 진학했다면 졸업했을 나이인 스물두 살에 나름의 졸업여행으로 일본 일주에 나섰다. 오사카에서 시코쿠四国로 건너가 거기에서 규슈九州, 히로시마広島를 둘러보고 도호쿠東北, 홋카이도北海道로 올라갔다. 주요 목적 가운데 하나는 일본 근대건축의 영웅 단게 겐조丹下健三의 건축을 둘러보는 것이었다. 그 감동은 기대 이상이었다. 하지만 한편으로 각지에 흩어져 있는 고건축, 특히 유네스코 세계문화유산으로 등재된 시라카와고白川郷, 전통가옥 거리히다 다카야마飛驒高山 같은 토착 민가에 강하게 끌렸다. 사람들의 생활이 공간으로 결실을 맺고, 그 공간이 자연과 하나를 이루며 단단한 풍경을 이루고 있었다. 그 일상적인 쓰

임새에서 나온 조형의 풍요로움에서, 현대건축과는 또 다른 조용한 감동을 느꼈다.

졸업여행을 마치고 고베의 설계사무소에서 고베 미나토가와神戸湊川 재개발 프로젝트를 돕고 있던 당시, 오사카시립대학大阪市立大学에서 도시계획을 가르치던 미즈타니 에이스케水谷頴介 선생을 알게 되었다. 나를 좋게 봐 준 덕분에 나는 선생이 주관하는 도시 연구 그룹 Team UR에 참여할 수 있었고, 오사카시립대학 연구실을 드나들게 되었다. 그리고 도시개발 마스터플랜 작성 등을 도왔다.

일본 일주 때 방문했던 에히메현(愛媛県) 아이난초(愛南町) 소토도마리(外泊) 부락.

가구나 인테리어 설계가 일상이던 나에게 북유럽 뉴타운 등의 이야기는 그 규모 자체가 너무도 크게 느껴져서 처음에는 매우 곤혹스러웠다. 하지만 세계 도처의 도시개발 사례를 참조하며 실무를 거듭해 가는 사이, 일본의 도시 공간 문제가 조금씩 시야에 들어오게 되었다. 동시에 그 과정은 법률이나 사회 제도, 경제 활동과 건축 활동의 관계를 매우 실천적으로 배울 수 있는 기회이기도 했다.

팀에는 재미난 동료들도 있어서 편안하게 어울릴 수 있었고 생각했던 것보다 더 오래 있게 되었지만, 결국 몇 년 뒤 나는 UR에서 물러났다. '도시'를 전체적으로 바라보는 시각을 배우는 과정에서 새삼 나는 '건축'을 통해서 '도시'라는 것에 관계해 나가고 싶어졌던 것이다.

처음 접하는 세계

1964년 스물네 살이 되던 해, 일본에서 일반인의 해외여행이 자유화되자마자 나는 유럽에 가기로 결심했다. 관광안내서도 없었고 주위에 해외여행을 해 본 사람도 없었다. '일단 나가면 돌아오지 못할지도 모른다'면서 풍습에 따라 출발 당일 가족과 친구, 이웃들과 함께 술 대신 물을 나눠 마셨다. 해외에 나가는 것이 그 당시에는 그렇게나 불안스러운

일이었다. 게다가 환율이 1달러에 360엔이나 하던 시대였다. 당시 하고 있었던 인테리어 디자인 일도 그런대로 잘 나가서 생계도 전망이 섰을 때였다. 유럽에 장기간 나가 있는 것은 그런 업무 흐름을 끊고 모아둔 돈을 몽땅 쓰는 일이기도 했다. 하지만 그런 불안보다도 미지의 서구에 대한 호기심이 더 강했다. 우리 세대에게 건축의 역사란 곧 그리스 로마의 고전에서 근대건축에 이르는 서구건축의 역사였다. 사진으로 보는 서구건축에는 섬세하면서도 자연과 일체화하는 일본건축에서는 느낄 수 없는 강렬함이 있어 보였다. 그 강렬함이 무엇인지 본고장에 가서 내 눈으로 직접 확인하고 싶었다.

요코하마항에서 나홋카Nakhodka를 거쳐 시베리아 철도를 타고 모스크바로 향했다. 일찍이 르 코르뷔지에와 안토닌 레이몬드Antonin Raymond 밑에서 건축을 배우고 모더니즘 건축의 기수로 전후 일본건축계를 이끌었던 마에카와 구니오前川國男가 파리의 르 코르뷔지에를 만나기 위해 여행하던 바로 그 길이다. 모스크바에서 핀란드, 프랑스, 스위스, 이탈리아, 그리스, 스페인을 돌아보았다. 마지막으로 남프랑스 마르세유에서 화객선 MM라인을 타고 아프리카 케이프타운을 거쳐 마다가스카르, 인도, 필리핀을 경유하여 귀국했다. 가지고 떠난 돈은 60만 엔, 7개월 남짓의 여정이었다.

1965년. 첫 구미 여행의 출발지 요코하마 항에서.

내가 처음 발을 디딘 유럽은 핀란드였다. 그곳은 북극과 가
까워 기후가 혹독했다. 자연환경만을 보면 초라한 불모지라
고 해도 좋을 나라였다. 내가 도착한 5월은 마침 백야 철로,
지지 않는 태양 아래 알바 알토Hugo Alvar Henrik Aalto, 헤이키 &
가이야 시렌Heikki & Kaija Siren과 같은 북유럽 근대건축가의 작
업을 원없이 보면서 돌아다녔다. 가혹한 자연 속에서 낭비를
철저히 배제하면서도 빛과 사람의 일상에 대한 배려가 잘 되
어 있는 질박하고 청결한 건축, 마음이 정갈해지는 공간에
깊은 감명을 받았다. '지역이 달라지면 생활 공간도 다른 성

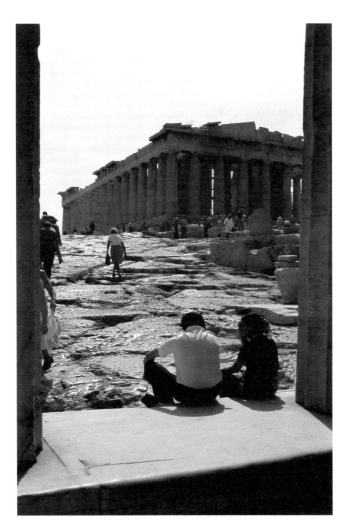

1965년. 그리스 아크로폴리스 언덕.

추상적인 언어로 아는 것과
실제 체험으로 아는 것은
같은 지식이라도 그 깊이가 전혀 다르다.
첫 해외여행에서 나는 생전 처음으로
지평선과 수평선을 보았다.
지구의 모습을
온몸으로 느끼는 감동이 있었다.

격을 갖는다'는 당연한 사실을 새삼 깨우쳤다.

돌이켜보면 수많은 감동의 기억이 되살아난다. 저 멀리 로마시대에 지은 판테온의 극적인 빛의 공간. 폐허가 되어서도 여전히 서구 건축의 원점으로 우뚝 서 있는 그리스 아크로폴리스 언덕의 파르테논 신전. 각지에 흩어져 있는 20세기 초 근대건축의 명작들, 그리고 근대에 색다른 건축물을 만들어 낸 바르셀로나의 안토니오 가우디와 그의 건축물. 이탈리아에서는 로마에서 피렌체까지 미켈란젤로의 모든 건축물을 회화, 조각과 아울러 제작 연도 순으로 돌아보았다. 눈에 비치는 것 전부가 신선하고, 더 흥미로운 것은 없을까 하며 여행 내내 그저 걷고 또 걸었다.

그리고 꿈에서도 보았던 르 코르뷔지에의 건축. 푸아시 언덕의 사보아 주택Villa Savoye을 비롯한 일련의 주택에서부터 롱샹성당Chapelle Notre-Dame-du-Haut de Ronchamp, 라투레트수도원Le Couvent De La Tourette, 마르세유의 유니테 다비타시옹Unite d'Habitation에 이르기까지, 그의 건축을 볼 수 있다면 어디든 찾아다녔다. 파리에 도착해 르 코르뷔지에 아틀리에를 열심히 찾아다녔지만, 결국 건축가 본인을 직접 만나고 싶다는 바람은 이루지 못했다. 그는 내가 파리에 도착하기 몇 주 전인 1965년 8월 27일 타계했다.

건축 순례가 목적이라고 했지만 내가 의지한 것은 도중

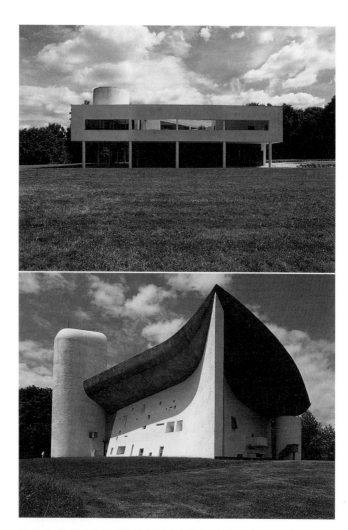

위 | 르 코르뷔지에의 사보아 주택. 아래 | 롱샹성당. 촬영·Fujitsuka Mitsumasa

에 읽으려고 가져간 근대건축 교과서라 할 수 있는 책 몇 권이 다였다. 역사를 좀 더 체계적으로 공부했더라면 더 충실한 건축 순례를 할 수 있었을 것이다. 하지만 마음이 몹시 주려 있던 시기에 건축과 풍토, 그리고 인간을 포함한 '세계'를 이 눈으로 보고 체험한 것이 결과적으로는 좋았지 않았나 하고 생각한다.

추상적인 언어로 아는 것과 실제 체험으로 아는 것은 같은 지식이라도 그 깊이가 전혀 다르다. 그 여행에서 나는 생전 처음으로 지평선과 수평선을 보았다. 하바롭스크Khabarovsk에서 모스크바까지 시베리아철도를 타고 150시간, 차창으로 보았던 내내 변하지 않는 평원 풍경. 인도양을 지나는 배 위에서 체험한 사방 어디에도 바다밖에 보이지 않는 공간. 요즘처럼 제트기를 타고 여행해서는 그런 지구 모습을 온몸으로 느끼는 감동을 얻을 수 없을 것이다.

　마지막에 경유한 인도에서는 이상한 냄새와 뜨거운 태양 아래 인간의 삶과 죽음이 혼재된 풍경을 보면서 인생관이 바뀔 정도로 충격을 받았다. 갠지스 강에서 목욕하는 사람들 바로 옆으로 다비를 마친 사체가 떠내려갔다. 나라는 존재가 얼마나 하찮은지 실감하지 않을 수 없었다.

　'산다는 것은 무엇인가.'

유럽을 돌아보고 오겠다는 결심을 말하자 외할머니는 "돈은 쌓아 두는 게 아니다. 제 몸을 위해 잘 써야 가치 있는 것이다."라고 힘주어 말씀하시며 흔쾌히 보내 주셨다. 이후 내 사무소를 개설할 때까지 4년 동안 돈만 모이면 여행을 떠나 세계를 돌아다녔다. 외할머니 말씀대로 20대 시절의 여행 기억은 내 인생에 둘도 없는 재산이 되었다.

1960년대에 20대를 살다

건축뿐만 아니라 사회사 영역에서도 1960년대는 종종 특별한 10년으로 거론된다. 정말이지 사회가 그토록 격렬하게 요동친 시대도 달리 없었던 것 같다.

1960년대 초라면 대중화 사회가 막 시작될 때였다. 일본 자본주의는 일찌감치 1950년대 후반에 완전히 부활하고 보수당 정권은 정국을 안정되게 이끌기 시작했다. 스포츠, 주간지, 레저 같은 말이 일상용어가 되고 사람들은 점차 전에 없던 물질적 풍요를 느끼게 되었다. 하지만 한편에서는 겉치레뿐인 번영에 사람들의 문제 의식이 사라지고 사회에 대한 저항력이 약해졌다. 그렇게 억눌려 있던 반체제 동력은 미일 상호방위조약이 개정되던 1960년에 단숨에 폭발했다. 그때 내 나이 열아홉 살. 오사카 동네 골목에서 허우적거리듯 살

고 있던 정치 의식 없는 젊은이의 눈에도 텔레비전에 비치는 끝도 없이 펼쳐진 붉은 깃발들과 인파에 국회 건물이 포위당한 화면은 가히 충격이었다.

그것은 기성의 것들을 부정하고 현재에 반역하는 모습이었다. 안보 투쟁으로 시작된 1960년대는 경제 대국을 향해 차근차근 나아가던 일본 사회에 맞서 자신들의 인생을 살아가고자 하는 시대정신이 분명히 존재했다.

혈기 왕성한 20대. 언제나 내적인 자극에 주려 있던 그 시절의 나는 1960년대 중반부터 종종 도쿄에 가서 당시 아방가르드라 불리던 젊은 아티스트의 작업을 열심히 보고 다녔다. 전위미술가 다카마쓰 지로高松次郎, 현대미술가 시노하라 우시오篠原有司男, 데라야마 슈지寺山修司의 실험연극 극단 덴조사지키天井桟敷, 가라 주로唐十郎의 극단 붉은텐트, 요코오 다다노리橫尾忠則, 다나카 잇코田中一光 같은 신예 그래픽 디자이너, 사진가 시노야마 기신篠山紀信, 1955년 건축가 마스자와 마코토增沢洵가 신주쿠에 지은 클래식 음악 카페 후게쓰도風月堂, 아카사카의 고고클럽 무겐ムゲン, 그밖에도 신주쿠 2초메의 클럽 카사도르와 노기자카의 클럽 자드의 인테리어를 맡았던 구라마타 시로倉俁史朗와 알게 된 것도 이 시기였다.

간사이지방에도 추상화가이자 실업가였던 요시하라 지로吉原治良가 이끄는 구체미술협회가 있었다. 그들을 우메다의

기성의 것들을 부정하고
현재에 반역한다.
안보투쟁으로 시작된 1960년대는,
경제 대국을 향해 차근차근
나아가던 일본 사회에 맞서
내 인생을 주체적으로 살자는
시대정신이 분명히 있었다.

재즈카페 CHECK에서 알게 되었다. 미셸 타피에Michel Tapie
가 "어디 하나 흠잡을 데 없는 앵포르멜informel이 바로 여기
있다."라고 절찬한 바 있지만, 발로 그리는 화가로 유명한 시
라가 가즈오白髮一雄가 진흙탕으로 뛰어드는 액션, 무라카미
사부로村上三郎가 종이 수십 장을 찢으며 돌파하는 액션 등,
미술을 행위로 환원하고 퍼포먼스와 일상 활동을 식별할 수
없는 등가의 것으로 근접시키려는 그들의 시도는 말 그대로
전위의 극치였다. 나는 '이런 것도 예술인가?' 하고 놀라면서
도 그들의 자극적인 언어에 깊이 계몽되었다.

'남 흉내는 내지 마라! 새로운 걸 해라! 모든 것에서 자유
로워져라!'

시대가 그리고 사회가 인간의 감정을 뒤흔드는 힘으로 충만
해 있었다. 흔들리고 모나게 튀어나오는 온갖 낯선 것들을
허용하는 포용력이 있었다. 그런 1960년대 정신이 어느 한순
간 전 세계에서 서로 공명하며 하나의 거대한 흐름이 되었다.
1968년에 일어난 전 세계적인 혁명 운동이 그것이다.

일본에서 도쿄대학 야스다安田강당 봉쇄사건으로 상징되
는 일련의 학생 분쟁이 일어나기 직전인 1968년 5월, 나는
두 번째 유럽 여행 중이었다. 5월혁명 와중에 있던 파리. 우
연히 나는 그곳에 있었다. 분노한 젊은이들과 한 덩어리가 되

어 도로에 깔려 있던 돌을 파내어 무언가를 향해 힘차게 던
졌다. 모든 도시 기능을 멎게 하고 권력 해체를 요구하는 젊
은이들의 무서운 에너지는 비록 한순간일지라도 분명히 한
시대를 움직였다. 우리 세대의 사회 의식과 삶은 이때 결정
된 것이 아닐까.

격동의 1960년대는 종전 이후 경제 성장을 가능하게
한 과학 기술을 향해 소리 높여 찬양한 오사카만국박람회
EXPO70의 성공으로 막을 내렸다. 말로 형용하기 어려운 고
양감에 충만하던 시대 분위기도 이 축제의 종언과 함께 사라

1969년. 28세. 우메다에 있는 아파트를 사무소로 삼아서 개업할 당시.

지고 말았다. 1970년 11월 미시마 유키오三島由紀夫의 할복자
살은 창조의 시대가 끝났다는 것을 상징하는 것 같다.

　석유파동이라는 예기치 못한 사태에 사회의 낙관적 분위
기가 갑자기 어둡게 돌변하자 그때까지 숨어 있던 고도성장
경제의 모순이 한꺼번에 분출했다. 심각한 공해 문제, 인구
집중에 따른 허다한 도시 문제, 그 결과로 필연적으로 나타
난 교외 개발 사업, 환경 파괴 등. 하지만 거기에 맞서 저항
하는 목소리는 들려오지 않은 채 경제지상주의에 가일층 박
차가 가해지고 모든 것이 상업주의 파도에 휩쓸려 갔다.

1960년대 말에 나는 오사카 우메다에 작은 사무소를 열었
다. 그리고 건축이라는 직업을 가지고 사회의 불합리에 저항해
나가는 내 나름의 투쟁을 시작했다.

3장

건축의 원점,
주택

비난이 쏟아진 나의 데뷔작 스미요시 나가야

오사카 스미요시住吉에 위치한 마을. 늘어선 3가구 중 가운데 집을 헐어 내고 지은 폭 3.6미터, 깊이 14.4미터의 콘크리트 박스형 주택 '스미요시 나가야住吉の長屋'. 내가 건축가로 데뷔한 실험적인 작품이다. 건축이라고 하기에는 너무 작은 규모지만, 가정집으로서 몇 가지 문제를 안고 있었기 때문에 이 집은 세간의 주목을 끌었다.

첫 번째 문제는 사방을 벽으로 에워싸고 출입구 말고는 개구부가 전혀 없다는 것. 두 번째 문제는 벽과 천장 안팎을 전부 노출 콘크리트로 만들었다는 점. 그리고 세 번째 문제는 이것이 가장 논쟁을 부른 점인데, 안 그래도 작은 박스를 3등분하여 그 한가운데를 지붕 없는 중정으로 만들었다는 것이다. 요컨대 1층 거실과 물 쓰는 공간을 모아 놓은 주방, 2층 부부 침실과 아이방, 이들 방에서 방으로 이동하는 생활 동선들이 전부 중정에 의해 끊기는 구성이다.

'스미요시 나가야'는 1976년 10월 이토 데이지伊藤ていじ 씨가 집필하던 아사히신문 문화란 연재 칼럼을 통해서 처음 언론에 보도되었다. 나는 다카야마高山에서 열린 어떤 건축세미나에 참가하여 스미요시 나가야에 대하여 이야기한 적이 있다. 그 세미나에 함께 참석했던 이토 씨는 내 이야기에 흥미

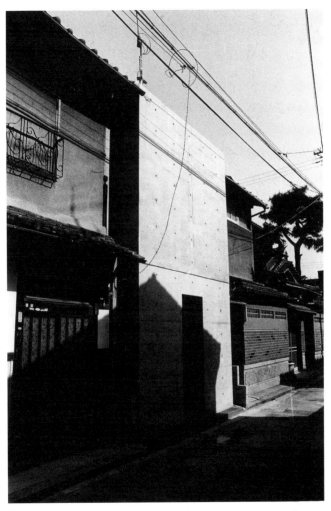

스미요시 나가야. 3가구형 나가야에서 가운데 집을 헐고 재건축한 콘크리트 박스형 주택.

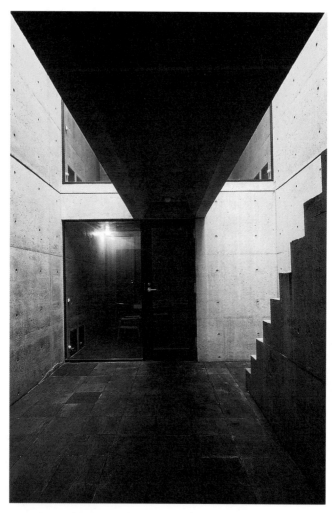

주택 한가운데를 중정으로 만든 스미요시 나가야. 촬영·Shinkenchiku-sha

를 느끼고 세미나를 마치고 돌아가는 길에 스미요시 나가야를 둘러보았다. 아마도 작은 집을 턱없이 진지하게 짓고 있는 흥미로운 젊은이라고 생각했을 것이다. 그는 도쿄 도심부 고층 건축물의 무절제함을 비판하는 기사에서 '오사카에는 이런 집을 짓는 건축가가 있다'라고 호의적으로 써 주었다.

그 후 건축 전문지에 스미요시 나가야가 소개되자, 이토 씨처럼 평가해 주는 사람도 있었지만 혹독하게 비판하는 사람도 많았다.

'창이 없는 외관은 너무 폐쇄적이다. 안팎을 노출 콘크리트로 마감한 것이 과연 가정집으로 적당할까. 단열도 되지 않아 추운 겨울에는 어떻게 생활할 수 있을까. 비가 오는 날 침실에서 화장실에 가려면 난간도 없는 계단을 우산을 받쳐 들고 가야 한단 말인가……'

물론 상식적인 기능주의 관점에서 보자면 불편하기 짝이 없는 집이다. 1979년 스미요시 나가야로 일본건축학회상을 받았을 때도, '결코 일반적인 답이 될 수는 없는 집'이라는 말꼬리가 붙었다.

현실적으로 집 주인에게 번거로움을 강요한다는 점 말고도 건축가의 이기심에서 나온 집이라는 소리를 들어도 어쩔 수 없을 것이다. 그러나 기능을 생각하지 않고 예술 작품처럼 자기 취향대로 만든 집이라는 비평에는 동의할 수 없다. 결

코 이 집은 그 안에서 영위되는 생활을 무시하고 만든 것이 아니다. 오히려 일상생활이란 무엇인지, 가정집이란 무엇인지를 나 나름대로 철저히 생각하고 계산해 낸 건축이었다.

모던 리빙의 유행, 시타마치 사람들의 생활

1970년대 초 일본 사회는 고도 경제성장 한복판에 있었다. GNP는 상승일로였고 1971년 금융 완화, 1972년 다나카 내각의 열도列島개조론에 힘입어 주택 산업이 약진했다. 전후 25년 남짓 미국 스타일의 생활을 꿈꾸며 무섭게 일해 온 일본인들은 이제야 자기 집을 지을 여유를 갖게 되었다.

당시 사람들이 원하던 것은 최신 설비를 잘 갖춘 미국 스타일의 주택이었다. 명랑한 모던 리빙 이미지를 선전하는 아파트, 분양 및 주택 융자를 이용한 단독 주택이 무서운 기세로 지어지기 시작했다.

다만 당시 교토, 오사카, 고베에서는 신흥 주택지가 분양 주택으로 속속 채워져 가고 있었지만, 내 주위에서는 여전히 재래 공법의 목조가옥이 주류였고, 그런 집들이 열을 지어 밀집한 것이 당시 현실의 풍경이었다. 모던 리빙과는 거리가 먼 환경이었다.

내가 자란 집은 오사카의 아사히에 있는 목조로 된 2층

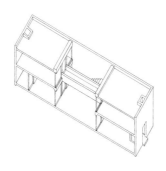

스미요시 나가야의 평단면도와 엑소노메트릭.
(원근감을 배제하고 X,Y,Z 모두 실제 길이를 나타내도록 그리는 기법)

집이었다. 부모 노릇을 해 주신 외할머니를 여의고 마흔다섯 살이 될 때까지 내내 그곳에서 살았다. 스미요시 나가야와 마찬가지로 폭 3.6미터, 깊이 14.4미터의 전형적인 나가야 가정집이었다. 덕분에 어릴 적부터 집이라고 하면 어쩐지 어둡고 좁은 곳, 겨울이면 춥고 여름에는 찌는 곳이라는 사실을 당연하게 받아들였다. 이런 주거 환경을 어떻게든 개선하고 싶다는 불만과 분노가 건축을 해 보겠다는 나에게 에너지원이 되기도 했다.

결코 살기 편하다고 말할 수는 없는 집이지만 서향의 뒷마당 덕분에 최소한의 통풍과 채광은 되고 있었다. 승용차나 에어컨이 보급되지 않고 인공적인 방열 장치도 별로 없던 시절이라 도시 환경도 지금보다는 좋았다. 무더운 여름 저녁이면 시원한 자연 바람을 느끼거나 저녁에 잠깐 뒷마당으로 비껴드는 볕을 멍하니 바라보곤 했다. 가난하기는 했지만 열심히 궁리해서 사계절을 견디고 그곳에서의 생활을 즐겼다.

사무소를 열기 전에 공부를 위해 세계 각지를 방랑하던 시절, 미국을 두 번 방문했다. 두 번째 갔을 때는 그레이하운드버스를 타고 서쪽에서 동쪽으로 대륙을 횡단하는 여행을 했다. 그때 미국의 엄청난 '풍요'를 목격했다. 거리마다 햄버거나 코카콜라를 손에 든 사람들이 넘쳐나고 호텔이나 드라이브 인에는 냅킨이나 화장지가 물처럼 소비되고 있었다. 대

량소비사회의 일상에 주눅이 들면서도 국토도 자원도 생활
습관도 다른 일본이 미국을 흉내 내려고 하는 현실에 안타
까움을 느꼈다.

　모던 리빙 이미지 역시 미국의 산물이다. 비좁은 일본 땅
에서 그것을 추구한다는 것은 아무리 생각해도 무리가 있다.
조금 더 제 덩치에 어울리는 생활, 좁으면 좁은 대로 이 땅
에 어울리는 풍요를 추구해야 하지 않을까. 나로서는 모두가
동경하는 하얗고 밝은 교외형 주택이 겉치레처럼 느껴질 뿐
이었다.

도시게릴라의 주거

나도 그랬지만 1970년대에는 젊은 건축가가 사무소를 열어
도 제대로 된 주택을 설계할 기회가 없었다. 처음 의뢰받은
'도미시마 주택'은 목조 건물들이 밀집한 동네에서 1개 동의
일부를 재건축한 것이다. 그 이후에 들어오는 일감은 예산도
부족하고 터도 좁은 조건이 대부분이었다. 그러나 조건이 열
악하기는 해도 일감에 주린 나에게는 일을 해 볼 수 있는 기
회가 분명했다. 작고 단가가 낮아도 건축이 가능하다는 것은
1950년대에 등장한 일련의 소형 주택 작품들, 예를 들면 마
스자와 마코토増沢洵의 9평 자택 등이 증명했고, 1960년대에

는 니시자와 후미타카^{西沢文隆}의 일련의 코트하우스나 RIA의 집성재로 짓는 목조주택 람다하우스 같은 뛰어난 도시 주택 들이 시도되기 시작하여 나도 큰 자극을 받고 있던 참이었다.

건축주의 요망대로 그저 기능만을 충족시키려고 들면 따분한 집밖에 짓지 못한다. 예산 제약은 어쩔 수 없다 해도 그 밖의 사항에서는 안이하게 타협하려고 하지 않았다. 건축주와 다투더라도 상대가 진저리를 내며 체념할 때까지 내 고집을 밀고 나갔다. 현장 시공 팀에 대해서도 시공 결과가 나쁘면 멱살을 잡아서라도 재시공을 요구했다.

1972년 오사카에서 설계 작업을 시작한 와타나베 도요카즈^{渡辺豊和} 씨의 소개로 우에다 미노루^{植田実} 씨가 편집을 담당하던 잡지 《도시주택^{都市住宅}》 별책호에 '도미시마 주택'과 그 밖의 설계안 두 건을 발표할 기회가 있었다. 그때 '도시게릴라의 집'이라는 글도 함께 실렸다. 대도시 과밀 지역의 고양이 이마만큼이나 좁은 대지에 굳이 단독주택을 짓는 의미와 내 건축의 존재 이유에 대하여 쓴 글이었다. 도시에 터를 잡고 살려고 분투하는 개인을 위한 가정집, 그것을 투쟁하는 게릴라의 아지트라고 일컫고 그 사례로 '도미시마 주택'을 비롯한 세 건을 소개했다. 어느 설계나 사방을 벽으로 세워 거리에서 볼 때는 완전히 밀폐된 공간이었으며, 그 밀폐된 내부를 충실한 공간으로 채우려고 하는 자폐적 구조를 취했다.

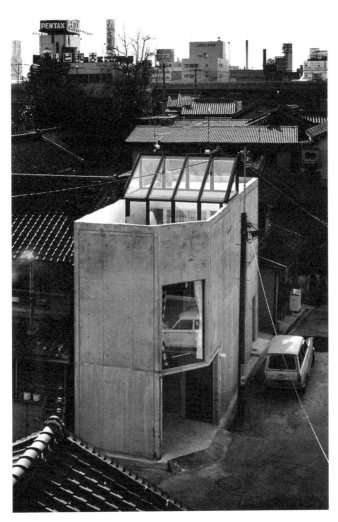

도시게릴라의 집 제호 도미시마 주택, 1973년 준공.

밝은 모던 리빙을 추구하는 세상 흐름과는 정반대로 동굴 같은 이미지의 집이었다.

주거란 무엇인가

도시게릴라를 발표하고 2년이 지난 1974년 초, '스미요시 나가야'의 설계를 시작했다. 폭 3.6미터라는 좁은 대지도 그렇고, 이웃과 벽 하나를 사이에 두고 늘어선 3가구 중 가운데 집을 재건축한다는 난해함도 그렇고, 그때까지 관여했던 어떤 주택보다 조건이 까다로웠다. 하지만 전에 없는 악조건이라는 점이 젊은 나를 오히려 자극했다. '이렇게 비좁은 대지에 어떻게 이렇게 풍부한 공간이 만들어질 수 있는가'라는 평을 들을 수 있는 집을 짓고 싶었다. 그런 바람으로 전심전력을 다해 설계에 들어갔다.

대지와 예산이 제한된 조건이었던 만큼 나의 의식은 자연스레 어떻게 군살을 뺄까 하는 뺄셈으로 향했다. 20대 시절 미국을 여행할 때 셰이커교도의 자급자족 생활문화를 보고 깊은 감명을 받았는데, 스미요시 나가야에서 생각한 것도 셰이커교의 가구처럼 필요가 낮은 생활 미학이었다.

다만 재료를 줄여서 단순한 형태로 만들면 되는 것이 아니었다. 원리적인 구성 속에서 얼마나 풍부한 변화와 깊이가

스미요시 나가야 스케치.

있는 주거 공간을 만들 수 있는가 하는 그런 모순된 과제를 생각하면서 다양한 가능성을 찾아 나갔다. 그렇게 해서 다다른 것이 집 한복판에 외부 공간을 최대한 끌어들인 콘크리트 주택이었다.

왜 거리를 향해 무표정한 벽을 드러내는가. 왜 합리적인 동선이란 현대주택의 불문율을 깨뜨리는 구조를 택했는가. 설계할 당초에는 스스로도 자각하지 못한 부분도 있어 말로 표현하기가 힘들었다. 그러나 주위의 다양한 비평을 겪는 과정에서 서서히 정리하여 사고할 수 있게 되었다.

문제는 이 장소에서 생활하는 데 정말로 필요한 것은 무

엇인가, 주거란 무엇인가 하는 사상의 문제였다. 이에 대하여 나는 자연의 일부로 존재하는 생활이야말로 주거의 본질이라는 답을 내놓았다. 제한된 대지이기 때문에 냉혹함과 따뜻함을 두루 가진 자연의 변화를 최대한 획득할 수 있어야 한다는 점을 최우선시하고 무난한 편리함을 희생시켰다.

극소라는 말로 표현해야 마땅한 대지에서 자연과 공생하려는 것은 분명 무리한 발상이었는지도 모른다. 상식적으로 보자면 그 넓지도 않은 집에서 3분의 1을 차지하는 중정은 얼마나 낭비적인 공간인가. 하지만 나는 어릴 적 살던 집을 떠올리면서 이 중정이라는 자연적 공백이야말로 좁은 집안에 무한한 소우주를 만들어 줄 것이라고 믿었다. 동시에 중정으로 들어오는 자연의 그 냉혹함까지 받아들이고 일상생활의 멋으로 알고 살아갈 수 있는 강인함이 인간에게는 존재한다고, 적어도 원래부터 그곳에서 살아온 건축주 아즈마東 부부라면 이 집을 충분히 이해해 줄 것이라는 확신이 있었다.

물의를 일으킨 덕분인지 '스미요시 나가야'는 제58회 요시다상 후보에 올랐고, 최종 심사를 위하여 건축계 중진이었던 돌아가신 무라노 도고村野藤吾 선생이 직접 스미요시 나가야를 방문했다. 선생은 집 안팎을 꼼꼼히 살펴본 뒤, "건물의 좋고 나쁨은 차치하고라도 이 좁은 곳에서 생활한다는 사실에 감

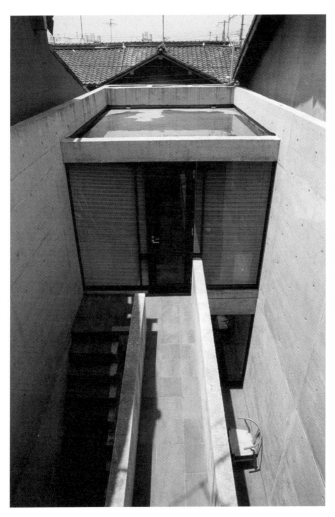

스미요시 나가야. 중정이 이 작은 건물의 3분의 1을 차지한다.

문제는 이 장소에서 생활해 나가는 데
정말로 필요한 것은 무엇인가.
과연 주거란 무엇인가 하는
사상의 문제였다.
이에 대하여 나는 자연의 일부로
존재하는 생활이야말로
주거의 본질이라는 답을 내놓았다.

명을 받았다. 상은 여기 사시는 분들에게 줘야 할 것이다."라는 말을 남기고 돌아갔다. 아니나 다를까 결과는 낙선이었지만, 선생의 말은 지금도 소중하게 가슴에 간직하고 있다.

'스미요시 나가야'의 창조성은 그것이 실제로 지어져서 실제 가정집으로 존재한다는 사실에 있다. 나는 3가구가 나란히 붙어 있는 목조주택의 가운데 집을 재건축한다는 위험 부담이 큰 난공사를 맡아 준 시공회사 사람들의 용기에, 그 공사를 허락해 준 이웃들과 주민들의 용기에, 그리고 무엇보다도 이 집에서 살겠다고 결심한 건축주 아즈마 부부의 용기에 감명을 받지 않을 수 없었다. 그들의 왕성한 열정과 노력이 없었다면 스미요시 나가야는 콘크리트 조각품은 될 수 있을지언정 가정집은 될 수는 없었다. 부부는 30년 남짓 지난 지금도 건축 당초와 다름없는 모습으로 그곳에 살면서 물질에 의지하지 않아도 생활이 풍요로울 수 있음을 증명해 주고 있다.

돌이켜보면 스미요시 나가야의 극한에 가까운 여러 조건이 나에게 가르쳐 준 것들은 참으로 풍부하다. 좁은 면적과 저비용 탓에 1밀리미터의 낭비도 허용할 수 없었기 때문에 그 집에서 세월을 보낼 사람의 정신력, 체력, 생활 양식에 이르기까지 모든 문제를 그 한계치까지 파고들어서 사고해 낼수 있었다.

자연과 함께하는 가정집 스미요시 나가야.

"집을 짓고 산다는 것은
때로는 힘든 일일 수가 있다.
나에게 설계를 맡긴 이상
당신도 완강하게 살아 내겠다는
각오를 해 주기 바란다."
누군가가 집을 설계해 달라고 찾아오면
나는 이렇게 말한다.

안이한 편리함으로 기울지 않는 집, 그곳이 아니면 불가능한 생활을 요구하는 가정집. 그것을 실현하기 위하여 간결한 소재와 단순한 기하학으로 구성하고 생활 공간에 자연을 대담하게 도입했다. 이 주택은 나에게 오늘날까지도 여전히 건축의 원점으로 자리 잡고 있다.

도시게릴라의 새로운 전개

"집을 짓고 산다는 것은 때로는 힘든 일일 수가 있다. 나에게 설계를 맡긴 이상 당신도 완강하게 살아 내겠다는 각오를 해주기 바란다."

누군가가 집을 설계해 달라고 찾아오면, 나는 제일 먼저 이런 말을 하며 '스미요시 나가야' 이야기를 들려 준다. 그러면 대체로 절반 정도는 기가 죽어서 발길을 돌린다. 그리고 나머지 절반, 즉 별종에 속하는 사람들이 내가 짓는 주택의 건축주가 된다.

처음 얼마 동안은 우리가 어느 곳에서 집 한 채를 짓고 나면, 공사를 시작할 때부터 완공할 때까지 종종 찾아와 구경하던 근처 주민이 새 일감을 의뢰하는 경우가 많았다. '테즈카야마 타워프라자帝塚山タワープラザ' '마나베 주택真鍋邸' '호리우치 주택掘內邸' '오니시 주택大西邸' 등 그 근방에 작업이

집중된 것이 좋은 예이다. 내가 짓는 집은 단순히 외형이 색다르다는 데 그치지 않고 거기 사는 사람이 생활 방식까지 바꿔야 하는 것이었기 때문에 의뢰하는 사람도 그에 걸맞은 준비가 필요했을 것이다.

건축주에게 그만한 노력을 강요하는 만큼 시공하는 측도 책임을 다하기 위하여 완공 이후의 정기적 유지 보수에 특별히 정성을 기울인다. 건축주와 함께 땀을 흘리며 외벽을 청소하고 불편한 부분을 개선해 나간다. 주택 증축을 다시 의뢰받는 사례가 많은 것은 살기 편한 집을 지어 주어서가 아니라 이렇게 완공 이후 과정에서 배양된 인간관계가 크게 작용하지 않았나 생각한다.

이렇게 등신대라고 해도 좋을 만큼 작은 주택들을 게릴라 같은 자세로 짓고 있던 나에게 하나의 전기가 된 것이 1970년대 말에 설계를 시작한 '고시노 주택小篠邸'이다.

그때까지 해 온 작업이 번잡한 도시 환경에 있는 아주 좁은 대지에서 얼마나 '풍부한' 주거 공간을 얻어 낼 수 있는가 하는 것이었다면, 후쿠오카 아시야芦屋의 오쿠이케奧池 호숫가의 풍요로운 자연 속에 있는 대지에, 규모나 프로그램에 아무런 속박이 없는 조건에서 작업한 '고시노 주택'은 내가 지향하는 또 하나의 건축을 추구할 수 있는 절호의 기회였다.

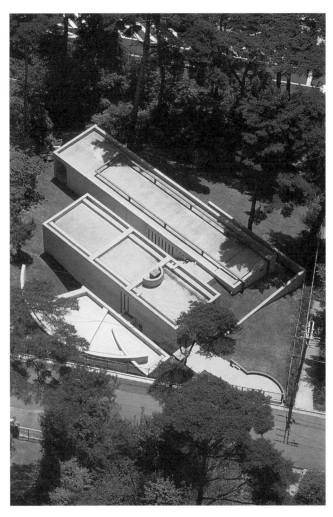

고시노 주택. 그곳에 있던 나무들을 살리려고 건물을 남서향으로 앉혔다. 촬영·Shinkenchiku-sha

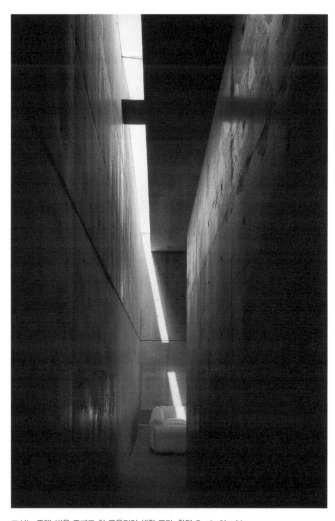

고시노 주택, 빛을 주제로 한 금욕적인 생활 공간. 촬영·Tomio Ohashi

노출 콘크리트 대저택

'고시노 주택'은 입지로 보나 규모로 보나 일본에서는 대저택 이라고 해도 좋은 부류에 속하는 특수한 작업이었다. 저렴한 주택만 짓고 있던 내가 그런 주택을 의뢰받을 수 있었던 것 은 역시 건축주 패션 디자이너 고시노 히로코コシノヒロコ 씨가 별난 사람이기 때문일 것이다. 그녀의 개성에 지지 않으려고 나 역시 세간의 상식과는 동떨어진 형태로 나름대로 생각하 는 '풍부한' 집을 만들려고 노력했다.

안팎 모두 노출 콘크리트로 일관하는 금욕적인 공간. 철 저히 기하학에 의지한 단순한 구성. 여기까지는 스미요시 나 가야 이후 작업한 도시주택에서 해 왔던 작업과 동일한 수 법이지만, 그 박스 속에 자연을 끌어들이는 장치로서 이번에 는 '빛'이라는 새로운 주제에 도전했다.

건물 안에서 느끼는 자연을 '빛'으로 좁히고, 그 '빛'의 다 양한 포섭 방식을 고안하여 각 공간의 특징을 만들어 나간 다. '빛'을 추구하는 것만으로도 건축이 가능하다는 것은 르 코르뷔지에의 롱샹성당이 증명했지만, 고시노 주택에서는 그 '빛'의 공간을 장식을 일체 배제한 콘크리트 박스 속에서 시도했다.

또 하나, 이 건축에서 내가 씨름한 주제는 나무로 둘러싸 인 넓은 대지에 어떻게 건물을 배치할까 하는 문제였다. 도

고시노 주택. 빛이 이동하면 공간의 표정도 변해간다. 촬영·Tomio Ohashi

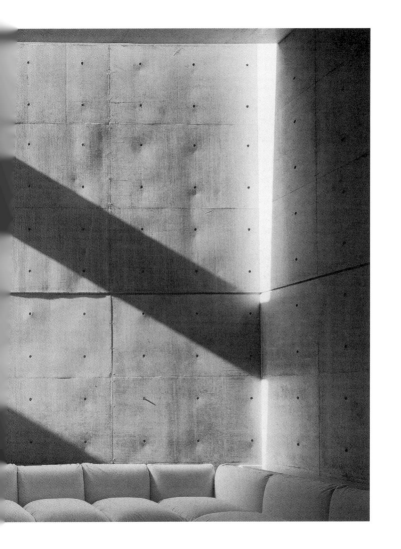

심부가 아닌 자연이 풍성한 대지이기에 가능한 집. 나는 단순히 건물과 그 여백이라는 소극적 형태가 아니라 건물을 포함한 대지 전체가 하나의 정원이 되는 건축을 지향했다.

그래서 생겨난 것이 높이가 서로 다른 두 개의 콘크리트 박스가 지형을 타고 평행으로 나란히 늘어선 구성이다. 두 개 동 사이의 고저 차이를 살려 일부를 계단으로 만든 테라스. 문밖 거실이 되는 이 테라스를 향해 각 박스마다 대지의 풍경을 가장 어울리는 꼴로 잘라 주는 창문을 낸다.

땅에 묻힌 듯한 조형 외에 이 집이 주변의 별장과 다른 점은 방위였다. 실은 '고시노 주택'의 주요 개구부는 남서쪽을 향한다. 대지는 충분히 넓었기 때문에 정남향으로 앉히는 것도 가능했지만, 대지에 자라는 나무들을 그대로 살리

고시노 주택 단면 스케치. 지형과 일체화되도록 매립한 콘크리트 박스.

는 것을 전제로 계획을 세운 결과 이런 배치가 나왔다. 남향을 고집하기보다는 주택이 들어서기 전부터 그곳에 있었던 자연을 존중하고 살리는 쪽을 중시했다.

일반적으로 생각하는 '대저택'과는 매우 다른 형태가 되기는 했지만 고시노 히로코 씨의 생활 감각에는 잘 맞았는지, 건물이 완성되고 3년 뒤에 아틀리에를 증축하여 원호를 그리는 빛의 공간이 추가되었다. 그리고 2004년 그녀의 의뢰로 다시 개축 프로젝트를 세워 이번에는 기존의 1개 동을 완전히 개조하여 고시노 주택은 전혀 새로운 게스트하우스로 재탄생했다.

　고시노 저택 덕분에 나는 각 시기마다 마음에 그리던 공간 아이디어를 실현할 수 있었다. 그곳은 단순히 콘크리트 박스의 '가능성'을 찾아내는 계기를 얻은 것에 그치지 않은, 나에게는 특별한 의미를 지닌 주택이다.

사회와 어긋나다

사무소를 시작하고 10년쯤 되자 건축가로서 어느 정도 알려지고 다소 작업하기도 쉬워진 부분도 있었지만, 건축을 향한 나의 자세는 '도시게릴라' 시절과 조금도 달라지지 않았다고

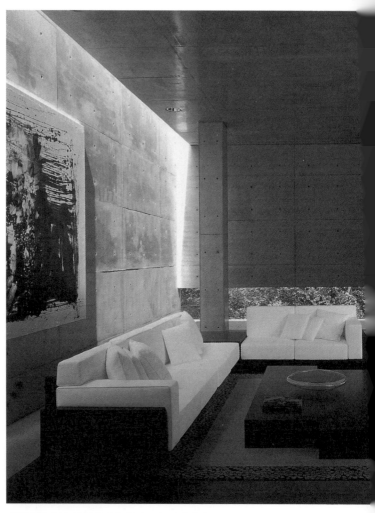

개축을 통해 게스트하우스로 다시 태어난 고시노 주택. 촬영·Mitsuo Matsuoka

생각하고 있었다. 하지만 주위 상황은 변해 가고 있었다.

'스미요시 나가야'가 상징하듯 내가 지향해 온 것은 금욕적이고 강인하게 사는 사람을 위한 집, 말하자면 수도원 같은 집이었다. 1970년대까지는 나의 그런 생각과, 돈은 부족하지만 어쨌든 내 집을 짓고 싶다, 나 나름의 생활을 꾸려나가고 싶다는 건축주의 의식 사이에 그 어떠한 위화감도 없었던 것 같다. 그러나 버블 경제가 시작된 1980년대 중반부터 사회가 윤택해짐에 따라 왠지 양자가 어긋나고 있다는 느낌을 받았다.

물론 부유층을 위한 집을 못 짓겠다는 말이 아니다. '고시노 주택' 이후에도 건축가 기도사키 히로타카城戶崎博孝 씨를 건축주 겸 코디네이터로 하여 작업한 '기도사키 주택城戶崎邸'처럼 양자가 생각을 공유하며 작업한 대형 주택도 있다. '기도사키 주택'에서는 건축주 부부와 양가 부모가 함께 살면서도 서로 독립해 있는 집이라는 흥미로운 과제를 받았다. 함께 사는 기분을 느끼면서도 사생활을 확실히 보호해야 한다. 그런 생각으로 만든 코트하우스를 입체적으로 조립한 미로 같은 공간 구성은 나름대로 작은 공동주택의 한 사례를 보여 주었다고 생각한다. 물론 유리한 상황에 있었기에 새로운 과제에도 도전할 수 있었다는 점은 분명히 있다.

하지만 '기도사키 주택'과 같은 작업은 역시 예외였고, 어

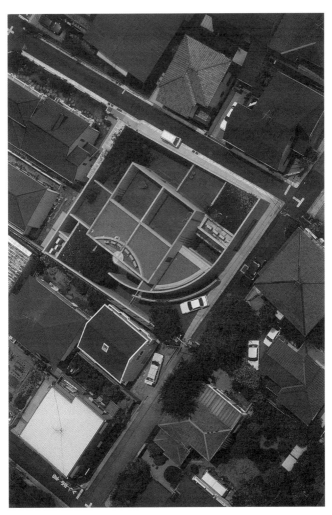

기도사키 주택. 건축주 부부와 양가 부모를 위한 3세대형 주거. 촬영·Shinkenchiku-sha

기도사키 주택. 옥외 코트를 교묘하게 배치하여 사생활과 동거 감각을 동시에 만족시킨다.
촬영·Shinkenchiku-sha

느 정도 경제력을 가지고 나에게 주택을 의뢰한 건축주 대부분은 내가 설계한 주택에서 어떻게 생활할 것인가 하는 고민 없이 하나의 스타일로 받아들이고 있었다. 그들이 추구한 것은 어디까지나 '안도 다다오의 노출 콘크리트'라는 디자인이었고, 마음에 두고 있던 것은 복잡하지 않고 밝고 즐겁고 편리한 현대식 주택이었다.

양자 사이의 어긋남을 메워 나가려면 어느 부분에서는 내 생각을 억제해야 한다. 하지만 그렇게 영합해 나가다 보면 언젠가는 본질을 잃고 말 것이다. 나는 사회와 그렇게 어긋나는 느낌에 갈등하고, 거기에 휩쓸리지 않으려고 버티면서 주택건축 작업을 계속했다.

주택 작업을 계속하는 의미

1990년 이후 공공건축 업무의 비율이 커지자 사무소 풍경도 삭막해졌다. 공공건축을 수주하려면 스태프가 적어도 스무 명 이상 되는 일정한 규모를 유지해야 한다. 하지만 그만한 인력을 거느리고서 시간이 오래 걸리는 개인주택 작업까지 수주한다면 사무소를 제대로 꾸려 나갈 수 없다. 따라서 주택 작업을 줄일 수 밖에 없었지만, 그래도 한 해에 한두 건이라도 주택 작업을 하며 지금까지 일해 왔다.

사무소 운영에 불리한 줄 알면서도 주택 작업을 계속 맡는 것은 사무소에 새로 들어온 젊은 스태프를 위해서이다. 그들이 건축이 무엇인지를 배우려면 두루 관여해 볼 수 있는 규모의 주택 작업부터 시작하는 것이 가장 좋기 때문이다.

주택 작업을 통해 아직 제 몫을 해내기 힘든 스태프를 채찍질하는 한편 건축이란 일에 임하는 각오를 가르친다. 젊은 스태프는 설계자로서 책임을 지고 집을 완성해 나가다 보면 나름대로 스트레스를 받고 지칠 때도 많다. 하지만 그들의 장점은 경험은 없어도 열정이 뜨겁다는 것인데, 그런 열정 덕분에 고참보다 더 좋은 결과를 낼 때도 많다. 무엇보다도 내가 그런 열정을 잊고 싶지 않아서 주택 작업을 계속하는지도 모른다.

수주할 수 있는 수가 제한된 만큼 주택 작업을 맡을 때는 신중하게 결정한다. 그 판단 기준은 단가나 규모가 아니라 건축주와 함께 얼마나 꿈을 나누며 도전해 나갈 수 있느냐이다. 오직 이 한 가지만 생각한다.

그것이 어떤 도전인지는 그때그때 다르다. 대자연 속에 있는 경승지 혹은 시내 중심가 빌딩 틈새에 자리한 특이한 대지 조건도 재미있고, 생활 양식이 전혀 다른 외국에서 작업하는 것도 도전해 볼 만한 가치가 있다. 복잡한 가족 구성 혹은 주거와 사무 공간이 결합된 복잡한 조건을 해결해야

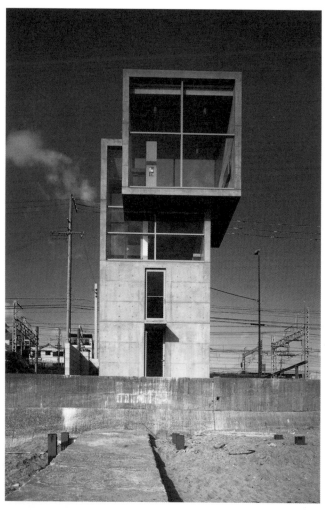

해안에 위치한 각 5미터의 대지에 지어진 4미터×4미터의 집. 촬영·Mitsuo Matsuoka

하는 작업도 있을 것이다.

하지만 가장 재미있는 것은 역시 좁은 대지에 예산이 부족한 악조건을 극복하고 짓는 작은 집이다. 위아래가 트인 계단실이 그대로 주택이 된 듯한 '갤러리 노다ギャラリー野田', 도시의 틈새에 끼워 넣듯이 지은 '니혼바시 주택日本橋の家', 낮은 예산으로 극한까지 추구한 '시라이 주택白井邸'. 2003년에는 세토 내해瀬戸内海가 훤히 내다보이는 해안가의 사방 5미터 대지에 4미터×4미터짜리 극소 주택도 지었다. 지금도 시내 중심가에 폭은 5미터가 채 안 되고 깊이가 30미터 남짓 되는 기다란 대지에, 그 대지의 특성을 살린 회유식 정원 같은 집을 지으려고 애쓰고 있다.

소주택 설계로 도시에 도전했던 내가 지금은 국내외 공공건축을 주요 업무로 하고 있다. 작은 사무소로는 감당하기 힘들 정도로 업무량은 많은데다 내용, 질, 균형 잡힌 경영을 유지하며 위태롭게 안간힘을 쓰고 있는 상황이다. 지금 맡고 있는 업무가 궤도에 오르고 사무소가 안정되면 서서히 업무 규모를 줄여서 나의 출발점으로 다시 돌아가 보고 싶은 생각도 있다.

어쨌든 나의 마지막 작업은 주택이어야 한다고, 이것만은 굳게 다짐하고 있다.

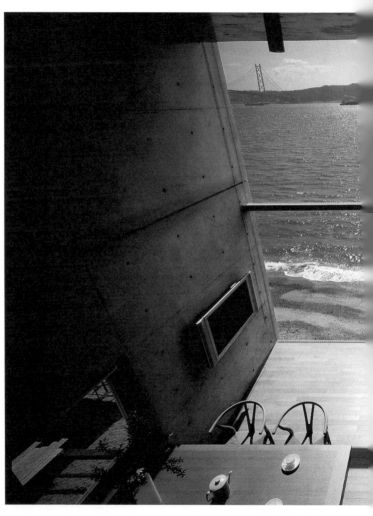

4미터×4미터의 집. 최상층 거실에서는 세토 내해가 훤히 내다보인다. 촬영·Mitsuo Matsuoka

도시에 도전하는 건축

오모테산도힐즈와 스미요시 나가야

나의 데뷔작 '스미요시 나가야'는 폭 4미터가 채 안 되는 협소한 대지에 지은 재건축이다. 이와는 반대로 2006년 2월 옛 도준카이아오야마아파트同潤会青山アパート가 있던 자리에 완성한 '오모테산도힐즈表参道ヒルズ'는 오모테산도를 따라서 250미터 남짓한 파사드를 가지고 있는 대형 건축이다.

규모 차이도 있지만 오사카 작은 마을에 위치한 개인 주택과 도쿄 중심가에 위치한 복합 재개발 빌딩이라는 대지 환경과 용도 차이, 거기에 30년이라는 세월의 골을 포함한 모든 의미에서 이 둘은 '너무나 다른' 건축이다. 그냥 봐도 차원이 전혀 다른 작업이라고 생각하는 것이 자연스러울 것이다.

그러나 나의 내면에서 '스미요시 나가야'와 '오모테산도힐즈'는 하나의 선으로 이어져 있다. 그것은 도시에 대하여 어떤 시선을 가진 건축, 도시에 말을 건네는 건축이라는 주제로 그어진 선이다.

'스미요시 나가야'에서는 외부를 향해 전혀 창문을 내지 않은 무뚝뚝한 콘크리트 벽을 세움으로써, 고도경제성장이라는 이름 아래 스프롤 현상을 보이는 도시에 맞서 도시에 뿌리를 내리고 살고자 하는 개인의 의사를 표현했다.

반면 '오모테산도힐즈'에서는 기존 느티나무 가로수를 존중하고 건물 높이를 낮게 억제하고 긴 파사드를 유리 표현으로

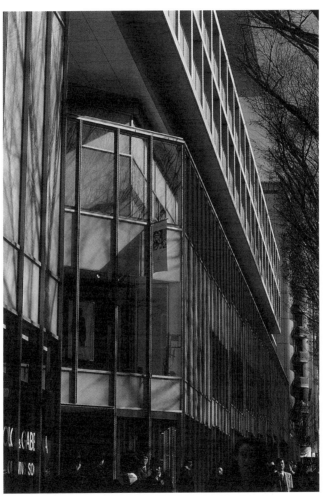

오모테산도힐즈. 250미터가 넘는 파사드가 있다.
촬영·Fujitsuka Mitsumasa. 사진제공·Casa BRUTUS I MAGAZINE HOUSE

건축을 시작하고
40년이라는 세월이 지나면서
건축을 둘러싼 환경도 사회도 크게 변했지만
건축을 향한 나의 근본 자세는
'도시에 저항하는 게릴라'라는 초심을
그대로 간직한 채 아무것도 변하지 않았다.

통일함으로써 보다 많은 바닥 면적과 경제효과를 얻기 위해 도시 공간을 침식해 가는 시장원리에 저항하고 반세기 이상 지속될 만한 풍경을 남기고 싶다는 공공의 의사를 표현했다.

두 건물이 주택과 상업건축이라는 목적의 차이에도 불구하고 모두 내부의 공백을 지향하는, 말하자면 내향적 공간 구성을 취한 것은 이런 도시에 대한 방어 태세의 표현이라고도 할 수 있다.

건축을 시작하고 40년이라는 세월이 지나면서 건축을 둘러싼 환경도 사회도 크게 변했지만, 건축을 향한 나의 근본 자세는 '도시에 저항하는 게릴라'라는 초심을 그대로 간직한 채 아무것도 변하지 않았다.

도시를 바라보는 눈길

내가 처음 '도시'를 생각하게 된 계기는 사무소를 시작하기 전인 1960년대에 우연히 인연이 닿아 잠시 고베 미나토가와港川 대규모 재개발 프로젝트에 참가한 것이었다. 당시 장님이 길을 더듬듯 건축을 배우기 시작한 나에게 그것은 완전한 미지의 세계였다. 처음에는 당황했지만, 현장 실무를 거듭하고 서구 여러 도시의 성립 과정 등을 참조해 가는 사이, 도시를 바라보는 시각이 내 안에서 서서히 싹트기 시작했다.

도시가 얼마나 흥미로운 주제인지를 온몸으로 확인한 것은 1965년부터 몇 차례 떠났던 세계 방랑 여행에서이다. 각 도시마다 나름의 매력이 있고, 장소마다 고유한 발견과 감동이 있었다. 그리고 일본의 도시와 비교했을 때 세계의 대표적 도시에는 한 가지 공통점이 있었다. 그것은 도시에 흐르는 '풍성한 시간'이다.

예를 들면 파리나 빈의 중심가에서는 1세기 이상 묵은 건물이 당연하다는 듯이 사용되고 있고, 그 안에서 현대 아티스트의 전위적 활동이 이루어지고 있었다. 과거와 현재와 미래가 혼연일체로 겹쳐지는 그 정경에 매우 신선한 감동을 느꼈다. 일본의 도시에서는 볼 수 없는 성숙한 도시 문화가 거기 있었다.

유럽의 이른바 역사도시가 근대화의 파도에 쓸려가지 않고 옛 시가지와 건축물을 지킬 수 있었던 것은 그 도시화의 배후에 '이런 방향으로 발전해야 한다'는 이념이 있었기 때문임이 분명하다.

일본의 도시는 서구 도시를 모델로 삼아 근대화를 거쳤지만, 수입된 것은 어디까지나 도시 계획의 기법뿐이고 정작 중요한 '어떤 도시를 만들 것인가'라는 이념은 등한시해 왔다. 그런 상태로 전후 고도경제성장 시대를 맞이하자 경제 논리

만을 잣대로 건설과 파괴가 거듭되었고, 그 결과 세계 어디에도 없는 '혼돈'의 도시가 생겨나고 말았다.

내가 건축 활동을 시작한 것은 마침 경제가 안정기에 돌입하여 토건국가 일본이 막 약진하기 시작할 무렵이었다. 내가 살고 있는 곳이 눈앞에서 점점 서글픈 방향으로 변해갔다. 일감도 없는 젊은 건축가에게 '도시'는 글자 그대로 '적'으로밖에 보이지 않았다.

무시당하던 상업건축으로

'건축은 도시에 어떻게 존재해야 하는가. 건축은 도시에 무엇을 할 수 있는가?'

전후 일본에서 이 주제에 정면으로 맞서 말이 아니라 건축으로 응답한 최초의 건축가가 단게 겐조였다.

콘크리트로 일본의 전통미를 표현한 가가와현香川県 청사를 시작으로 한 일련의 청사 건축, 기술이 하나의 표현 양식으로 승화된 걸작 국립요요기경기장国立代々木競技場, 현대건축의 다이내미즘을 종교 공간에서 결실 맺게 한 도쿄 주교좌 성마리아대성당東京カテドラル聖マリア大聖堂 등 일본건축계에 큰 영향을 미친 단게 겐조의 작품은 한두 가지가 아니지만, 내

가 가장 깊은 영향을 받은 것은 히로시마広島의 피스센터ピース
センター 건축이다.

내가 피스센터를 처음 방문한 것은 스물두 살 때였다. 막
독학으로 건축을 배우기 시작할 때라 그저 단게 겐조라는 이
름만 들었을 뿐 예비 지식이고 뭐고 아무것도 없이 그곳을
찾아갔다가 커다란 감동을 받았다.

평화대로를 축으로 피스센터의 필로티부터 기도 광장, 위
령비와 원폭 돔으로 이어지는 장대한 도시건축, 거기에는 전
쟁 용사들의 넋을 진혼하고 평화를 기원하는 일본인의 심정
이 누구나 이해할 수 있는 풍경으로 표현되어 있었다.

당시의 나는 그 건축이 얼마나 대단한 것인지 언어로 표
현할 재주를 가지고 있지 못했지만, 적어도 '건축으로 이런
일도 할 수 있구나' 하고 온몸으로 느낄 수는 있었다. 이 피
스센터와의 만남은 그 후 단숨에 건축에 끌려 들어가게 된
커다란 계기 가운데 하나였던 것 같다.

하지만 그로부터 몇 년 뒤 오사카에 사무소를 마련한 나에
게 그런 '커다란' 작업을 해 볼 기회가 있을 리 없었다. 도시
의 공공장소에 들어서는 공공건물은 유명 대학에서 건축 교
육을 제대로 받은 이른바 엘리트 건축가들이 맡았다. 독학으
로 무모하게 시작한 무명 설계자에게 허용되는 일감은 '별종'

건축주의 작은 개인주택이나 '건축으로 쳐주지 않는' 상업건축이 고작이었다.

요즘이라면 도시에서 건축을 하는데 '상업건축이 뭐가 어떻다고 불만이냐'라고 생각할지도 모른다. 하지만 당시만 해도 건축계에서는 상업에 아부하는 시설은 공공성이 없는 이른바 하등한 것이라는 인식이 일반적이었고, 실제로 디자인도 겉만 장식하는 진부한 것뿐이었다. 상업건축은 완전히 무시당하던 존재였다.

하지만 본래 상업의 장이란 물품 매매를 통하여 사람들이 만나고 모이는 지역 커뮤니티가 형성되는 곳이기도 하다. 특히 오래도록 마을공동체를 생활의 중심으로 삼아온 일본 풍토에서 그것은 중요한 존재였다. 생활에 밀착되는 정도를 따진다면 어떤 의미에서는 공공시설 따위보다 훨씬 공적 성격이 요구되는 곳이라고 할 수 있다.

어쨌거나 당시 나에게는 도시를 상대로 게릴라처럼 도전하는 길밖에 없었다. 나는 무지막지하게 성장해 나가는 도시에 대한 저항의 요새로서 개인주택을 짓는 한편, 상업건축이라는 작은 점을 통하여 도시 속으로 파고들기 시작했다.

고베 기타노마치의 로즈가든.

벽돌 벽 너머

나의 주택 데뷔작이 '스미요시 나가야'라면, 상업건축 데뷔작은 '스미요시 나가야' 완성 이듬해인 1977년에 완성한 '로즈 가든Rose Garden'이다. 메이지시대明治時代 외국인들이 서양식 주택을 짓고 모여 살던 이진칸異人館으로 유명한 고베 기타노마치北野町에 위치한다.

이 작업은 그 지역에서 태어난 20대 중반의 건축주가 '골목에 활기를 줄 수 있는 시설을 지어 달라'고 의뢰해서 맡게 되었다. 사실 그 당시의 기타노마치도 건설 붐에 휩쓸려 잇달아 들어서는 무미건조한 빌딩과 아파트로 인해 유서 깊은 거리가 망가지고 있었다. 그런 난개발에 제동을 걸자는 지역주민의 의지에서 비롯된 프로젝트였다.

'거리 보존'이라는 과제를 놓고 내가 제안한 것은 건물의 볼륨을 기존 거리에서 돌출하지 않도록 분할하는 배치 계획이었다. 그리고 벽돌 벽과 합각지붕 디자인이라는 이진칸 고유의 이미지를 계승하는 건축이었다. 지금이야 '경관 보호'라는 말이 일반적으로 쓰이게 되었지만, 30년 전에는 거리의 가치에 대한 인식이 희박했다. 그런 의미에서 주변과의 조화를 고려하여 콘크리트가 아니라 벽돌로 벽을 쌓은 것은 정답이었다고 생각한다.

하지만 '로즈가든'에서 내가 정말로 실현하고 싶었던 것은 벽돌 벽이 아니다. 그 벽 너머 존재하는 '공간'이다.

2개 동 사이에 있는 여백의 공간. 그 뻥 뚫린 외부 공간에 회랑을 두르고 계단으로 연결하여 점포가 줄지어 선 '길'이란 공간을 만들어 내는 것이다. 비와 바람이 드나드는 그 '길'은 골목처럼 종종 불규칙하게 꺾어져서 건물 안에 '정체'나 '고임'의 공간을 만들고, 계단을 오르면 벽 틈새로 고베 앞바다가 내다보인다. 내가 생각한 것은 건물 속에 또 하나의 거리를 만든다는 아이디어였다.

완성된 '로즈가든'은 거리의 미래를 생각하는 건축주와 지역 주민들의 열정에 힘입어 처음 의도한 것보다 더 나은 형태로 거리에 녹아들었다. 이것이 하나의 계기가 되어 기타노마치 전체에 '거리 살리기' 의식이 확산된 것 같다. 난폭한 재개발에는 제동이 걸리고 그 대신 차분한 인상의 패션빌딩이 앞 다투어 지어졌다.

'로즈가든' 이후에도 나는 그 지역에서 '기타노 아레이北野アレイ' '린즈 갤러리リンズ·ギャラリー' '리란즈 게이트リランズ·ゲート' 등 약 10년 동안 모두 여덟 건의 건축에 관여했다. '로즈가든'과 마찬가지로 주변 환경과의 자연스러운 조화와 정취를 북돋는 분위기라는 테마를 생각하며 만든 것들이다.

건축 하나하나는 작지만 그것이 연이어 지어지면 하나의

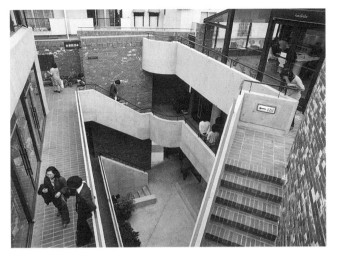

로즈가든. 회랑이 에워싼 중정 광장.

힘이 된다. 그 결과 기타노마치는 종래의 차분함을 훼손시키지 않고 이진칸의 유서 깊은 건물과 현대적 감성이 동거하는 새로운 관광지로 다시 태어났다.

주민의 손으로 작은 점을 연결해 감으로써 실현한 거리 살리기였다.

도시의 광장

서구 도시에서 광장은 고대부터 현대에 이르기까지 언제나 도시의 중심이었고 사람들이 모이는 장으로 이용되었다. 이탈리아의 오래된 도시들을 가 보면 어디나 역사가 깃든 아름다운 광장이나 도로가 지금도 그대로 남아 있는 모습에 감동을 받는다.

하지만 그 서양을 본떠서 만들어졌다는 일본의 도시에는 광장이 없다. 만들 수 없었던 것이 아니라 만들어도 활용할 수 없었던 것이라고 말해야 정확할 것이다. 그것은 만드는 쪽보다 오히려 사용하는 쪽의 문제였다.

원래 일본에는 전통적으로 마을 한복판에 주민들이 자유롭게 어울리는 장소를 마련해야 하는 사회 구조가 아니었다. 도시 공간이라는 조건에서 보자면 오히려 골목이나 우물가 같은 도시 뒤쪽에 있는 장소가 더 친근하게 느껴진다.

참여 의식이나 공유 의식이 형성되지 않으면 아무리 물리적 공간을 확보해 놓는다 해도 참된 의미의 광장이 되지 못한다. 실제로 시내 역 앞에 있는 널찍한 터가 이름뿐인 광장으로 쓸쓸하게 남아 있는 광경을 지금도 자주 본다.

어떻게 광장을 만들 것인가. 도시 건설이 본격적으로 시작된 1960년대 이후 광장이라는 주제는 일본의 도시에서 늘 숙제처럼 다루어졌다.

오키나와의 FESTIVAL. 촬영·Shinkenchiku-sha

GALLERIA [akka]에서 열린 이사무 노구치 전.

기타노마치에서 시작한 상업건축 작업 속에서 내가 생각한 것도 역시 이 광장이란 주제였다. 하지만 실제 건물을 보면 알 수 있듯이 그것은 도시의 한복판에 있는 일반적인 의미의 광장이 아니다. 건물 밖이 아니라 안으로 안으로 이어져 들어가는, 도시 속의 갇힌 공간 이미지의 광장이다.

안쪽으로 펼쳐지는 구성이므로 외부 세계와의 경계가 뚜렷할수록 공간이 주는 임팩트는 당연히 강해진다. 그런 의미에서 보자면 주변 환경과의 조화를 고려한 기타노마치 건물보다는 지방 도시의 상점가 속으로 들어가는 것처럼 지어 놓

은 다카마쓰의 'STEP'이나 오키나와의 'FESTIVAL', 오사카 미나미에 지은 'OXY우나기다니OXY鰻谷', 'GALLERIA [akka]' 같은 콘크리트 박스형 건축에서 나의 의도가 더 명확히 드러날 것이다.

1984년 완성된 오키나와의 'FESTIVAL'은 그렇게 내부 광장을 잉태한 박스 건축을 한 변이 35미터나 되는 입방체라는 거대한 규모로 시도한 작업이다. 여기에서는 건물 중심부를 1층에서 최상층까지 모두 트인 공간으로 만들고, 그 수직 축을 따라 위로 상승하는 공간 구성을 제안했다. 그 거대한 규모에 비하면 지나치게 단순한 형태이기는 하지만 외벽에 오키나와 특유의 구멍 뚫린 블록을 이용하여 자연광과 바람을 전체에 스며들게 함으로써 공간이 폐쇄되지 않도록 했다. 그 '빛과 바람의 우물'을 쌓아 올린 다음 최상층은 지붕이 없는 오픈 코트로 했다.

오키나와 창공 아래 바냔나무 그늘에서 많은 사람들이 모여 더위를 식히고 있다. 하늘 높이 들어 올린 이 광장이 'FESTIVAL' 건축의 주제였다.

'GALLERIA [akka]'는 상업건축이지만 건물의 거의 절반은 계단이 미로처럼 빙빙 도는 트인 공간으로 되어 있다. 시각을 바꿔 보면 갤러리가 수직 방향으로 전개되어 있고 그

GALLERIA [akka]의 트인 공간.

갤러리의 일부가 임대점포로 되어 있다고 할 수도 있겠다. 1989년 2월, 한 해 전 연말에 타계한 이사무 노구치ㅣサムノグチ 씨의 전람회가 본인 유지에 따라 'GALLERIA [akka]'에서 열리는 '해프닝'이 있었다. 장소가 이미 정해져 있던 상태에서 자신의 전람회를 앞두고 사전 협의를 위하여 오사카에 온 이사무 씨가 마침 이 건물에 들렀다가 "기존 전람회장에서 하는 것보다 이 붐비는 상업 공간이 더 재미있겠다."라며 그 자리에서 결정해서 추진된 기획이었다. 뜻하지 않게 추도전이 되고 만 것은 유감이지만, 전람회가 열리는 동안 계단을 오르내리며 이사무 씨의 조각 작품을 즐기는 사람들을 바라보니 건물이 살아 숨 쉬고 있다는 것을 느낄 수 있었다. 이런 예기치 못한 상황을 받아 낼 수 있는 공간의 허용력이 도시 건축에는 필요하다.

하지만 상업건축에서는 이런 생각이 순순히 받아들여지지 않을 때가 많다. 당연한 일이지만 상업건축은 어디까지나 사업으로서 채산을 맞출 수 있어야 하며, 수익을 목적으로 하는 이상, '써먹을 수 있는' 바닥 면적을 조금이라도 더 확보하는 것이 건축주의의 간절한 소망이기 때문이다.

"무엇 때문에 그렇게 커다랗게 트인 공간이 필요합니까?"

"통로와 계단이 차지하는 면적이 너무 넓어요."

"공적인 공간 대부분이 반옥외 공간이라 에어컨을 가동할 수가 없습니다."

"건물 입구를 들어섰는데 또 노천 공간이 나오니, 대체 손님들은 언제 우산을 접어야 합니까?"

물건을 파는 점포인 만큼 '장사가 잘 되는 점포'여야 하는 것이 사실이므로 그들의 의견은 날카롭고 어떤 의미에서는 옳다. 이쪽도 재고해야 할 점은 재고하고 조정해 나가되, 도저히 양보할 수 없는 선은 어떻게든 고수하려고 노력한다.

상업건축에 내 생각을 담기 위해서는 건축주나 개발업자를 상대로 이처럼 긴장감 있는 시간을 끝까지 견뎌 낼 수 있는 끈기와 체력이 필요했다.

잃어버린 도시 수변 공간을 되찾다

그런 의미에서 교토에서 진행했던 'TIMES' 건축은 추억이 많은 작업이다. 결코 크지 않은 규모였지만 상식적인 감각으로 보자면 위험 부담이 매우 큰 제안이었기 때문에 공사에 들어갈 때는 사업자뿐만 아니라 관청 관계자와도 격렬한 충돌이 있었다.

대지는 교토 한복판을 흐르는 다카세강高瀬川과 산조三条 거리가 교차하는 곳에 있다. 다카세강은 폭 5미터, 수심

교토 다카세강 주변에 자리한 TIMES.

TIMES에서는 교토의 수변 공간을 되살려 보았다.

이 10센티미터 쯤 되는 수운용 운하이다. 이 운하는 메이지 시대에 비와코琵琶湖 수로가 개통되기까지 교토의 수운을 주로 담당해 온 중요한 운하로서 사람들의 일상 풍경에 빼놓을 수 없는 존재였다. 그런 곳이 도시가 현대화됨에 따라 제 기능을 잃고 천덕꾸러기 취급을 받게 되었다. 내를 따라 들어선 건물들은 모두 내를 등지고 있고, 사람들이 냇가에 접근할 수 있는 공간도 마련되어 있지 않았다. 다카세강은 현대도시 교토에서 완전히 방치되고 있었다.

하지만 긴카쿠지銀閣寺 근방 '철학의 길'을 따라 흐르는 수로를 비롯하여 고도 교토의 정취 있는 풍경은 대개 물과 관련되어 있다. 냇물 옆 대지에 건물을 지을 생각을 하면서 물을 건축에 활용하려고 하는 것은 교토 근방에서 자란 사람이라면 지극히 자연스럽게 떠올릴 수 있는 발상이다. 나의 의식도 자연히 내를 바라보는 열린 공간을 설치하자는 구상으로 기울었다.

단순히 냇가와 접하는 건물 면을 개방적으로 구성하는 외관에 치중하는 디자인이어서는 안 된다. 글자 그대로 냇물이 건물 안으로 들어올 것 같은 긴장감 있는 관계를 건물과 냇물 사이에 만들어 내는 것을 목표로 했다.

그렇게 해서 만들어진 것이 각 층의 공적인 공간을 골목 형태의 옥외 공간으로 만들어 건물 내 다양한 공간에서 다

산토리뮤지엄. 머메이드광장. 촬영·Tomio Ohashi

카세강을 접할 수 있도록 한다는 아이디어였다. 하지만 건축주는 "왜 굳이 유지 관리를 어렵게 만드나?" 하며 맹렬하게 반대했다. 특히 최하층에 만드는 테라스가 수면 위 20센티미터 높이가 되도록 물막이 벽을 일부 헐자는 제안은 관청 측으로부터 법적으로 문제가 있다는 지적을 받았다.

"건물 안에 상품이 있을 텐데 물이 넘쳐서 들어오면 어쩔 겁니까?" 하는 건축주의 우려도 충분히 이해할 수 있었기 때문에 이 점에 관해서는 과거 데이터를 놓고 예상 수량 변화를 기술적으로 시뮬레이트하여 안전한 높이를 신중하게 계산해 냈다.

하지만 관청 관계자의 납득할 수 없는 말이 이 프로젝트에 제동을 걸었다.

"여태까지 건축을 위해 물막이 벽을 헌 예가 없다. 전례가 없다는 것은 곧 해서는 안 된다는 뜻이다."

"냇가에 난간도 만들지 않는다니, 어린이가 떨어지기라도 하면 어쩔 겁니까?"

미관을 위해 대지 안에 있는 물막이 벽을 바꾸는 것이 공공 이익에 반한다고는 생각할 수도 없을 뿐더러 설령 어린이가 냇물에 떨어지는 일이 있더라도 수심 10센티미터 냇물에서 익사할 리도 없었다. 규칙은 지켜야겠지만 그들의 주장은 도시를 살리기 위한 논리라기보다 책임을 회피하려는 궤

변처럼 들렸다.

　탈이 날까 두려워 음성적으로 규제하려고 하는 트집 잡기 시스템으로는 아무것도 변화시킬 수 없다. 그런 제동에 대하여 철저히 반론을 펴고, 허가가 나기 전에는 물러서지 않겠다는 단호한 자세로 임했다. 우리 의견이 어떤 의미에서는 정론이라고 믿었기 때문이다. 여러 차례 교섭을 거친 끝에 마침내 관청 측에서도 납득해 주었다. 결국 거의 처음 구상대로 'TIMES'가 지어지게 되었다.

이제 산조 소교小橋에서 다카세강을 따라 내려가면 그대로 내를 따라 걸어갈 수 있다. 잃어버렸던 수변 공간을 일궈낸 'TIMES' 작업은 기대 이상으로 사람들을 끌어 모았고, 덕분에 건물은 상업적으로도 상당한 성공을 거두었다. 몇 년 뒤에는 인접한 대지에 있던 건물을 동일한 발상으로 증축하게 되었다. 기타노마치와 마찬가지로 그런 건축 하나하나가 거리를 되살리는 계기가 되었던 것 같다.

　스미요시 나가야 이래, 갇힌 영역 속에 자연을 빛과 바람이라는 추상화된 형태로 끌어들이는 방향을 추구해 온 내가 이제는 역으로 자연 속에 건축을 들여보내는 식으로 발상했다는 점에서 'TIMES'는 하나의 전기를 이룬 작업이었다.

　주위에 살아 있는 자연이 있다면 그것을 적극 활용하여

그 장소 그 시대가 아니면 불가능한 건축.
현실의 도시를 어떻게 생각하고 있는가,
어떤 문제 제기를 하고 있는가.
중요한 것은 건축의 배후에 있는
의지가 얼마나 굳은가 하는 것이다.

환경을 다시 짜 맞출 수도 있다. 하지만 살아 있는 자연은 변화라는 풍요로움을 주는 반면, 수고가 많이 들고 번거로운 것이기도 하다. 현대 도시는 그런 자연을 상대로 기본적으로 예측이 불가능한 불안 요소를 배제하려고 하는 합리주의 논리에 따라 건설되고 있다. 자연과 도시의 이러한 골을 건축으로 메웠을 때 시야에 떠오르는 것이 사회 비평으로서의 건축이라는 주제이다.

현대 사회가 외면하고 밀쳐 낸 것들을 보듬어 내고 그 문제를 부각시키는 건축, 그 장소 그 시대가 아니면 불가능한 건축.

규모가 크고 작고는 문제가 아닐 것이다. 현실의 도시를 어떻게 생각하는가, 어떤 문제 제기를 하는가. 중요한 것은 건축의 배후에 있는 의지가 얼마나 굳은가 하는 것이다.

그 후 오사카 덴보잔天保山에 있는 '산토리뮤지엄サントリー・ミュージアム'을 작업할 때, 나는 주어진 미술관 대지를 뛰어 넘어 앞부분에 위치한 시 관할 물막이 벽에서부터 국가가 관리하는 해상까지를 계단 광장으로 연결하는 구상을 했다. 이 커다란 프로젝트의 밑그림이 되어 준 것도 'TIMES'였다.

버블시대의 건축

사무소 창립 이래 나는 개인주택과 상업건축을 업무의 축으로 삼아왔다. 1980년대 중반에는 간사이지방뿐만 아니라 도쿄에서 작업할 기회도 많아졌고, 내 목소리도 조금씩 사회에 전달되기 시작했다.

하지만 1980년대 후반에서 1990년초 초까지 이른바 '버블시대'가 도래하자 상황은 일변했다. 투기 과열에 따른 자산 가격 등귀로 지탱되고 있던 호경기는 사람들을 '돈이면 안 되는 것이 없다'는 착각에 빠뜨리는 극단적인 경제지상주의를 사회에 만연케 했고, 건축도 그 파도에 휩쓸리고 말았다.

특히 추태를 드러낸 것이 도심부에 짓는 상업건축이었다. 그런 상업건축에서 건축이란 그저 디자인이 얼마나 독특하냐를 다투는 상품에 지나지 않았다. 남아도는 돈을 다 써 버리지 못해서 안달하는 것 같은 기괴한 건물들이 주변 풍경과 무관하게 '포스트모던'이라는 말을 내세우며 잇달아 지어졌다. 그러는가 하면 다른 한편에서는, 투자 대상일 뿐인 건물들은 상각 기간이 불과 3년 정도로 투자 목적이 달성되면 이내 철거되었다.

이 시기에 일본의 도시 공간은 완전히 미쳐 버린 시장 원리에 지배되고 있었다고도 할 수 있다. 그 여파는 오사카에 있는 나에게까지 미쳤다. "원하시는 대로 설계해 주십시오."

아오야마의 COLLEZIONE, 촬영·Shinkenchiku-sha

라며 거대 쇼핑센터나 교외의 대규모 아파트 단지, 리조트 개발 프로젝트 등을 의뢰하는 사람들도 있었다.

그런 일들은 분명 '돈이 되는' 일이기는 하지만, 나는 상업성이 지나치게 강한 작업이나 건축주와의 인식 차이가 크다고 느껴지는 작업은 아예 맡지 않으려고 했다. 대신 '효고현립어린이회관兵庫県立こどもの館' 등 막 시작한 몇 가지 공공 작업에 맞춰 사무소 체제를 바꾸어 나갔다. 도쿄 아오야마靑山에 지은 복합 상업 건물 'COLLEZIONE'가 아마도 내가 작업한 마지막 상업건축이었던 것 같다.

상업을 위한 건축으로 시장 원리와 격투하며 내가 원하는 건물을 짓는 데 지쳐서 손을 뗀 것은 아니다. 부동산과 투기라는 장기판에서 건축이 일개 말에 불과하다는 사실을 깨닫자 더 이상 내가 '격투'할 이유를 찾을 수 없었던 것이다. 그 장기판에 올라가 버리면 나를 잃게 될지도 모른다는 위기를 느꼈기 때문에 나는 상업건축과 거리를 두기로 결심했다.

오모테산도힐즈

그렇게 생각해 보면 '오모테산도힐즈'는 내가 오래간만에 작업한 '도시건축'이었다. 그 프로젝트를 처음 들은 것은 1994년이었다. 옛 도준카이아오야마아파트를 복합 도시 시설로 재건축한다는 이야기를 듣는 순간 '이것은 어려운 일이겠구나' 하고 생각했다.

무엇보다 토지소유자가 100명 가까이 되는 아파트를 재건축할 때는 무엇을 하나 결정하려고 해도 그 100명에게 동의를 얻어야 한다는 난점이 있다. 재건축 프로젝트는 1960년대부터 몇 번이고 세워졌지만 한 번도 실현되지 못했다. 지가 앙등의 영향으로 토지소유자들의 합의를 얻지 못하고 세월만 보내다가 흐지부지 소멸되기를 거듭해 왔다. 그런 프로젝트가 이번이라고 잘 되리라는 보장이 없었다.

한편 오모테산도라는 일본 최고의 거리를 형성해 온 옛 아파트를 철거하고 그 터에 새로 짓는다는 개발 조건 자체에 이 프로젝트의 난점이 있었다. 도준카이아오야마아파트는 관동 대지진 후 부흥 사업의 일환으로 1927년에 지어진 일본 최초의 본격 철근 콘크리트조 집합주택이다. 커뮤니티 형성을 주제로 했으며 당시 많은 사람들이 꿈꾸던 현대적인 편의 시설들을 구비한 그 건물은 근대 일본의 건축유산으로서 건축계에서도 높이 평가되어 왔다. 하지만 그런 전문가의 평가 이상으로 중요한 것은 오모테산도를 걷는 일반인들이 그 건

도준카이아오야마아파트의 예전 모습.

물에 품고 있는 강한 애착이었다.

4분의 3세기라는 세월이 깃든 건물이 느티나무 가로수 거리에 300미터 가까이 이어져 있다. 짓고 부수고를 거듭해 온 일본에서는 찾아보기 힘든 아름다움을 자랑하는 곳이다. 아파트가 있는 오모테산도 풍경은 의심할 나위 없이 공적인 존재였고, 따라서 그곳을 개발하겠다고 하면 당연히 반대하는 목소리가 나오게 되어 있다. 그런 작업에 참가하는 건축가는 필연적으로 토지소유자와 여론의 틈바구니에 끼여 어려운 처지로 몰릴 것이다.

하지만 건축 이전에 정치적 난제를 걱정하면서도 한편으로는 바로 그렇기 때문에 건축가가 참여하는 의미가 있다는 생각도 들었다. 도시에 들어서는 건축은 어떠해야 하는지, 건축은 도시에 무엇을 할 수 있는지, 내가 오래 전부터 생각해 온 '건축의 사회적 책임'을 엄중하게 묻는 작업이라고 생각했던 것이다.

시간을 잇기 위한 장치

1996년 내가 재개발조합 이사회로부터 정식 지명을 받고 조합 측과 본격적인 이야기가 오가면서 프로젝트는 시작되었다. 그러나 예상한 대로 진척은 쉽지 않았다. 첫 단계에서는 토

지소유자의 절반이 건축가의 관여를 달가워하지 않는 분위기였다. 작성해서 가져간 안을 검토하더니 콘크리트는 쓰지 말아 달라, 각진 모양이 싫다는 의견부터 현관은 이쪽 방향이 좋겠다, 바닥은 대리석이 좋다는 개개인의 희망 사항에 이르기까지 가지각색이었다. 여하튼 '건축가는 공연한 짓은 하지 않았으면 좋겠다'는 의견이 다수를 차지했다.

거의 3개월에 한 번 꼴로 열리는 이런 회합 때마다 나는 상황을 정리해 가려고 애쓰기보다는 오히려 조합원 모두가 각자 생각하는 바를 남김없이 드러내도록 해서 차분히 '듣는' 것부터 시작했다. 모리빌딩森ビル의 모리 미노루森稔 씨를 비롯하여 모두 오모테산도라는 곳에 애착이 강했고 재건축을 앞두고 저마다 생각이 있었다. 그것은 예정조화的像定調和的으로 통합시키려 한다고 해서 통합될 수 있는 것이 아니었다. 서로 타협하기보다는 허심탄회한 대화를 거듭함으로써 생각의 차이를 뛰어넘자고 생각했다.

실제로 첫 회합부터 마지막 회합까지 프로젝트에 대한 나의 방침은 큰 틀에서는 전혀 변하지 않았다. 그것은 과거로부터 지금까지 그 자리에서 계속되어 온 시간의 흐름을 끊어 놓지 않겠다는 자세, 도시의 기억을 계승하는 건물로 짓겠다는 자세였다. 지금까지 아파트가 지켜 온 오모테산도의 풍경, 그것은 반드시 남기고 싶었다.

오모테산도힐즈. 느티나무 가로수 높이를 넘지 않도록 설계했다.
촬영·Fujitsuka Mitsumasa, 사진제공·Casa BRUTUS I MAGAZINE HOUSE

그렇다고 노화된 건물을 보수해서 남기자니 물리적으로나 사업 계획으로나 현실적으로 불가능했다. 철거하고 다시 지어야 한다는 조건은 받아들이지 않을 수 없었다.

그래서 내가 제안한 것이 과거와 현재를 직접적인 형태가 아닌 하나의 '풍경'으로 연결해 주는 건축이었다. 구체적으로는 첫째, 모든 건물의 높이를 느티나무 가로수의 높이 이하로 억제할 것, 둘째, 파사드는 가능한 한 상업적인 요소를 배제하고 차분하게 표현할 것, 그리고 셋째, 양쪽 가장자리 2개 동만은 어떤 형태로든 옛 아파트 건물 그대로 남길 것. 이 세 가지 사항을 핵심으로 하는 제안이었다. 세 번째 제안은 '물체가 아니라 생각으로 기억을 이어가자'는 말과 모순되는 것처럼 들리겠지만, 이 2개 동은 시설의 일부라기보다 과거를 현재에 전하는 하나의 기념비라는 의미를 담아 계획했던 것이다.

어쨌거나 사업자 쪽의 의향과 정면으로 충돌하는 제안이었다. 법규가 허용하는 범위 안에서 임대점포 면적을 조금이라도 더 늘리고 싶은 상황인데 건물 높이를 억제하고 그만큼 지하 공간을 늘리자고 하니, 이것은 사업 채산성을 가로막는 중대한 문제였고, 특히 2개 동이나 보존하자는 제안은 맹렬한 반대에 부딪혔다.

"수도, 가스 같은 생활 설비들이 거의 다 망가진 상태이고

오모테산도힐즈. 나선형 경사로 덕분에 지하층도 노면 점포 같은 분위기를 띤다.
촬영·Fujitsuka Mitsumasa. 사진제공·Casa BRUTUS | MAGAZINE HOUSE

콘크리트 구조물의 사용 가능 기간도 한계를 넘은 지 오래이다. 천장도 낮아서 이용하기도 불편하다. 이 낡은 건물에 그런 불만들이 있기 때문에 재건축을 하자는 것인데 그것을 일부 남기자고 하다니 그건 말도 안 된다."

실제로 건물을 사용해 온 당사자들의 말은 절실하고 설득력이 있었지만, 그래도 나는 물러서지 않고 끈질기게 보존방법을 탐구했다.

"접도면이 긴 건물인 만큼 공공을 위하여 그 정도는 감수할 책임이 있다."라는 주장을 굽히지 않았다.

대화로 극복한 프로세스

지금 생각해도 그 혼미한 상태에서 용케 최종 합의까지 왔구나 싶다.

느티나무 가로수를 고려하여 건물 높이를 결정한 결과, 건물 지하 공간이 지하 30미터까지 내려갔다. 오모테산도 쪽 파사드는 유리 스크린으로 통일된 이미지를 보여 주기로 했다. 조명을 위하여 새시에 LED조명이나 배너 부착용 설비 공사를 한 것 말고는 각 점포별 간판을 걸 공간도 주지 않았다. 건물 전체의 조신한 자태 중에서 유리 스크린 위쪽에 주거 공간을 배치한 블록만은 도드라지게 만들어, 예전에 이

도준카이아오야마아파트의 복원동. 촬영·Mitsuo Matsuoka

건물이 '가정집'이었다는 사실을 잊지 않고 떠올릴 수 있도록 했다.

4년 남짓 협의 기간을 거치자 토지소유자들도 결국에는 "안도 씨에게 일임하겠다."라고 말하게 되었다. 이것은 무엇보다도 일관된 주장을 굽히지 않은 나의 완고함이 신뢰를 불렀기 때문일 것이다. 그리고 또 하나, 의견이 제시되면 받아들일지 말지와 관계없이 반드시 응답하려고 노력했기 때문이라고 생각한다.

조합과의 협의 중에 훌륭한 아이디어가 나오기도 했다. 지하3층, 지상3층, 총 6층 공간을 잇는 나선형 경사로 구조가 그것이다. 옛 아파트 건물 배치를 본떠서 구상한 세모난 트인 공간에 경사로를 짜 넣자, 그 기울기가 우연하게도 오모테산도 도로 기울기와 똑같은 20분의 1이라는 사실을 알았다. 즉, 20미터를 진행할 때 1미터씩 높아지는 기울기에 맞춰 바닥도 오모테산도 보도와 마찬가지로 포석을 일정한 패턴으로 깔아서 마감한다면 거리를 건물 안으로 끌어들인 듯한 분위기를 만들 수 있다. 또한 본래는 영업에 불리한 지하층도 지상의 노면 점포 같은 분위기를 낼 수 있다. 이것은 거의 발명에 가까운 아이디어였다.

그리고 일부 동을 보존하자는 안을 놓고 마지막까지 씨름했지만, 대지나 건물의 강도 때문에 결국은 실현하지 못했

다. 그 대신 남동쪽 끝에 있던 1개 동을 완전하게 복원하기로 했다.

북서쪽 끝에서 이어지는 유리 파사드가 끝나면 복원동의 베이지색 외벽이 나타나고, 그 끝에 공중화장실을 뒤에 배치한 1층 규모의 유리 스크린이 나온다. 비록 복원된 것이지만 이 1개 동 덕분에 건축이 감당해야 할 공공성에 부응하겠다는 이 건축물의 의사가 명확히 표현되고 있다.

결국 프로젝트를 실현으로 이끈 것은 사람과 사람의 '대화'라는 지극히 평범한 과정의 축적이었다.

건축에서 도시로

도쿄라는 도시 공간은 최근 몇 년 동안 새로운 움직임을 보이고 있다. 버블이 꺼진 이후의 경제 불황으로 정체된 분위기였지만 1990년대 후반부터 '규제 완화' '구조 개혁'의 영향으로 다시 초고층빌딩이 지어지고 2000년을 지날 즈음부터는 초대형 개발 프로젝트가 속속 모습을 드러냈다. '젊은 건축가가 구상하는 도심의 협소주택 특집' 등 이 시기부터 일반 잡지에서 '건축'이라는 주제를 자주 다루게 된 것에서도 알 수 있듯이 이러한 도시의 변화는 지금까지 교외에서 집을 구했던 사람들의 '도심 회귀' 현상과 깊은 관계가 있다. 도내

도시의 풍요는 그곳에 흘러든
인간 역사의 풍요이며
그 시간이 아로새겨진 공간의 풍요이다.
인간이 모여 사는 그런 장소가
상품으로 소비되어서는 안 된다.

재개발 지역은 분양 아파트 붐으로 들끓고 오피스빌딩의 공급 과잉을 걱정하는 '2003년 문제'가 요란했을 정도로 막대한 에너지가 도쿄라는 도시 공간에 쏟아 부어졌다.

고도경제성장 시대의 도시 건설과 오늘날 민간자본이 주도하는 그것을 비교할 때 가장 두드러진 점은 '양보다 질'이라는 개발 전략의 전환이다. 각 사업 계획마다 문화도시, 환경도시 같은 키워드를 제시하여 예전처럼 경제 효율만 중시하는 사업이 아님을 적극적으로 내세운다. '미디어십'이란 이름으로 정보 발신기지라는 콘셉트를 전면에 내세운 '오모테산도힐즈'도 이런 흐름 속에 있다.

일련의 대형 개발 프로젝트에 대하여 찬반양론 등 다양한 의견이 있지만, 나로서는 롯폰기힐즈 등이 상업에 기초한 프로젝트임에도 불구하고 값비싼 대지에 미술관 같은 문화시설을 마련한 것은 일본 도시의 커다란 변화라고 생각한다. 이어서 완성된 국립신미술관國立新美術館, 도쿄미드타운東京ミッドタウン 등의 시설이 제휴해 간다면 우에노上野 못지않은 새로운 문화권이 롯폰기에 형성될 것이다. 하지만 걱정스러운 것은 그런 시설들의 지속성이다. 어디까지나 상업시설의 일부로 존재하는 만큼 이윤을 추구하는 자본 측의 요구가 있으면 수익성 낮은 문화 시설은 제일 먼저 사라져 버릴 가능성이 크다.

오모테산도와 오모테산도힐즈를 부감한 모습. 메이지진구 숲으로 가는 녹지축.
촬영·Fujitsuka Mitsumasa. 사진제공·Casa BRUTUS | MAGAZINE HOUSE

그러나 도시의 풍요는 그곳에 흐르던 인간 역사의 풍요이며 그 시간이 아로새겨진 공간의 풍요이다. 인간이 모여 사는 그런 장소가 상품으로 소비되어서는 안 된다. 옛 도준카이아오야마아파트는 건물들이 시간을 견디며 계속 지어지는 흐름 속에서, 한적한 주택지에 서서히 손질이 가해져서 옛것과 새것이 뒤섞인 매력적인 장소로 탈바꿈하여 도시 속에 살아남았다.

이러한 사회 변화를 받아낼 수 있는 허용력, 그리고 시간을 이어갈 수 있는 강인함이야말로 소비 문화에 푹 빠져 버린 현대건축이 지금 가장 필요로 하는 것이 아니겠는가. 옛 아파트 터에 지은 '오모테산도힐즈'는 그 과제에 대하여 내가 나름대로 제시한 해답 가운데 하나였다.

5장

왜 콘크리트인가

안토니오 가우디의 건축

20세기 위대한 건축가 가운데 스페인의 안토니오 가우디
Antonio Gaudi가 있다. 바르셀로나의 중요한 관광 자원인 사그
라다 파밀리아Sagrada Familia를 구상한 건축가로 유명하다. 가
우디 건축의 특징은 전면을 장식으로 채운 외관, 구불구불
파도치는 듯한 곡면 지붕, 식물을 모방한 듯한 기둥과 천장
등 과잉이다 싶을 정도의 장식성에 있다. 합리주의를 지향한
근대건축과는 정반대의 조형적인 건축이다.

하지만 얼핏 비합리적으로 보이는 가우디의 건축은, 구
조적으로 보면 유럽의 전통적인 조적식 구조로서 매우 합리
적으로 지어져 있다. 왜 같은 조적식 구조인데 가우디만이
그토록 복잡한 모양을 빚어낼 수 있었을까. 그것은 '카탈로
니아 볼트Catalonia Vault'라고 불리는 카탈로니아 지방의 전통
기술이 있었기 때문이다. 이 공법의 특징은 얇고 가벼운 판
자형 벽돌을 이용하는데, 그것을 접착하고 조합함으로써 일
반적인 두꺼운 블록 형태의 벽돌로는 만들기 힘든 자유로운
형태도 만들 수 있다.

에펠탑이 상징하듯이 가우디가 활약한 1900년 전후는
철이나 콘크리트 같은 근대적인 공업 재료나 그것을 가공하
고 조립하는 공법이 일반화되고 있던 시대이다. 기록에 따르
면 가우디도 이러한 새로운 기술을 충분히 공부한 듯하다.

카탈로니아 볼트를 구사한 사그라다 파밀리아 부속학교. 촬영·Masahiro Tsutsuguchi

그러나 유럽 변경에 있던 당시의 바르셀로나 사회는 그런 새로운 시대 흐름을 받아들이지 않았다. 건축가는 미래의 가능성을 알면서도 거기에 등을 돌려야 하는 처지에 있었다.

그러나 가우디는 포기하지 않았다. 카탈로니아 볼트라는 전통 기술에 정면으로 맞서 그 구조적 한계역학적으로 가능한 한계에서 비롯한 형상을 찾아냄으로써 표현의 한계를 돌파하고 결과적으로 현대건축을 크게 능가한 풍요로운 공간 세계에 도달했다.

가우디 건축의 이미지가 지니는 원천에 대하여 동물 체내라느니 카탈로니아의 대범한 자연이라느니 다양한 의견이

있지만, 나는 '설령 시대가 저버린 기술이라도 그 한계를 규명함으로써 새로운 가능성을 개척해 내자'라는 창조자다운 도전 정신이야말로 그 희대의 건축 조형이 가지고 있는 본질이라고 생각한다.

콘크리트를 고집하는 이유

유리를 풍부하게 쓰는 것이 일반화된 요즘도 내가 콘크리트 건축을 고집하는 것은 그것이 내 창조력 한계를 시험하는 '도전'이기 때문이다.

철근 콘크리트는 시멘트, 물, 자갈, 철근만 있으면 어디서든 자유로운 꼴을 빚을 수 있는 현대를 상징하는 건축 공법이다. 약 100년 전에 실용화되어 20세기 근대건축 역사와 함께 발전해 왔다. 일본에서도 화재를 막기 위하여 관동대지진 이후 도입되기 시작하여 종전 후 공공건축과 집합주택을 중심으로 단숨에 보급되었다.

하지만 콘크리트는 지진과 화재에 강하고 내구성이 뛰어난 현대적인 재료이기는 하지만 소재감 자체는 결코 아름답지 않다고 여겨졌다. 어디까지나 건물 기초에 이용하는 음성적인 존재로 받아들여졌다.

건축 세계에서는 르 코르뷔지에나 루이스 칸Louis Isadore

바닥, 벽, 천장 등이 노출 콘크리트로 처리된 소세이칸(双生観)의 다실. 촬영·Shinkenchiku-sha

Kahn, 일본에서도 단게 겐조 등이 노출 콘크리트로 야성적인 표현을 시도했지만, 그것도 결국 고급 예술 세계의 이야기였다. 콘크리트라고 할 때 사람들이 떠올리는 것은 댐이나 교량처럼 강도와 기능에 역점을 두는 토목 구축물이 고작이었다.

실제로 1970년대 내가 노출 콘크리트를 이용하기 시작한 것도 미학적 의도에서만은 아니었다. 벽 안팎을 단번에 마감할 수 있는 노출 콘크리트는 제한된 예산과 대지에서 최대한 커다란 공간을 확보하고 싶다는 요구에 부응할 수 있는 가장 간단하고 비용도 저렴한 해결책이었기 때문이다.

하지만 처음 의뢰받은 주택 이후 몇 건을 통해 콘크리트를 접하다 보니 이 재료와 공법에 잠재된 커다란 가능성을 느낄 수 있었다. 먼저 거푸집을 만들고 그 속에 시멘트를 부어 넣으면 어떤 형태든 자유자재로, 더구나 단번에 만들 수 있다는 매력이 있었다. 이는 단순히 건물을 조형적으로 지을 수 있다는 의미가 아니다. 내가 만들고 싶은 공간을 더 원초적인 형태로 표현할 수 있다는 의미에서 매력적이었다.

한편 노출 콘크리트 공법은 공장에서 품질 관리를 할 수 없는 '현장 작업'이기 때문에 조건 여하에 따라 마감의 질이 크게 달라진다는 난점이 있다. 그리고 그것은 동시에 재미이기도 했다. 한 마디로 콘크리트라고 해도 르 코르뷔지에의 라투레트수도원 같은 강력하고 거친 표현도 있고, 칸의 킴

벨미술관Kimbell Art Museum 같은 단정한 표현도 있다. 즉, 건축가의 생각을 표정으로 드러낼 수 있는 다양한 가능성을 가진 재료라는 것이다.

물론 가능성이 있다고 해서 누구나 자기만의 표현을 찾아내는 것은 아니다. 누구한테나 열린 수단이란, 바꿔 말하면 남들과 차이를 드러내기가 힘든 방법이라는 뜻이기도 하다.

하지만 특수한 수단으로 개성을 추구하기보다는 일반적인 방법으로 아무도 흉내 내지 못할 것을 만들고 싶다. 어려운 만큼 만드는 '꿈'이 있다.

그래서 나는 재료를 콘크리트로 좁히고 구성도 기하학적 형태를 고수한다는 단순한 틀을 정해 놓고 그 틀 속에서 복잡 다양하고 풍부한 공간을 만들어 내는 작업에 도전을 시작한 것이다.

나 나름의 콘크리트를 찾다

장식을 배제하고 소재의 느낌을 순수하게 표현한다는 미학은 초기 모더니즘의 기본 원리이지만, 이는 곧 일본적 건축의 감성이기도 하다. 그런 의미에서 내가 생콘크리트로 만들고자 한 것은 현대의 '민가'였다고도 할 수 있겠다. 사람들 마음에 그저 공간 체험만을 남길 수 있는 간소하고 강력한

사무소 출범 직후에는 현장에서
콘크리트를 타설하는 날이면 나도
인부들 속으로 뛰어 들어가 죽봉을 잡았다.
트릿한 인부가 보이면 멱살을 쥐어서라도
온힘을 다하라고 다그쳤다.
콘크리트의 성패는 건축가와 현장의 인간관계가
얼마나 굳건하냐에 달려 있었다.

공간. 벽이 잘라 놓은 공간 분할과 비춰 드는 빛으로 모든 것을 말할 수 있는 알몸뚱이 건축. 그 이미지를 실현할 벽에는 강력함보다도 섬세함이, 거침보다도 매끄러움과 감촉의 부드러움이 요구된다. 일상적으로 흔히 접하는 나무와 종이로 지은 집에 익숙한 일본인의 감성에도 부응할 수 있는 콘크리트이어야 한다.

매끄러운 촉감을 내려면 콘크리트 내 수분을 늘려 유동성을 높이면 된다. 하지만 수분이 지나치게 많으면 내구성이 떨어진다. 그렇다면 최대한 되게 버무린 콘크리트를 최대한 꼼꼼하고 매끄럽게 붓는 수밖에 없다. 과제는 명확하고 지극히 당연한 것이었지만, 그 당연함이 어렵다.

먼저 물과 시멘트의 비율, 철근과 스페이서, 철근의 간격, 거푸집 패널의 정밀도 같은 기본적인 사항을 철저히 점검했다. 결국은 사람의 수작업이 될 수밖에 없으므로 기술적 과제를 구체적인 수치로 명확히 해 둘 필요가 있었다.

그밖에도 타설 후 콘크리트가 잘 분리되는 거푸집 사양 등에서 시행착오를 겪으며 한발 한발 기술을 쌓아 나갔다. 경험을 쌓는 과정에서 깨달은 것은 현장에서 일하는 사람들의 마음가짐이 가장 중요하다는 점이다. 거푸집에 붓는 모래와 자갈과 시멘트의 걸쭉한 혼합물. 그것이 단단하게 짜인 철근 사이로 스며들어 거푸집 구석구석에까지 두루 채워질

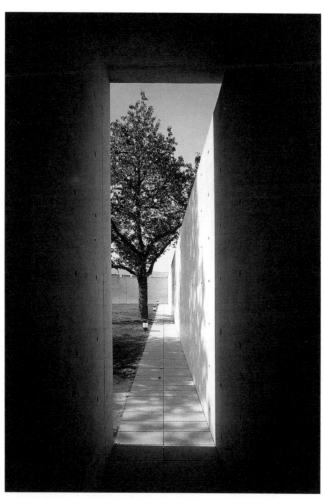

독일 비트라세미나하우스(Vitra Seminar House). 콘크리트 벽에 나무 실루엣이 투영된다.
촬영·Shinkenchiku-sha

때까지 감독도 기술자도 나무망치와 죽봉을 들고 뛰어다녔다. 이때 일하는 사람들의 목적 의식의 강도, 즉 '좋은 콘크리트를 만들고 싶다'는 열망이 마무리에 고스란히 드러난다.

　사무소 출범 직후에는 현장에서 콘크리트를 타설하는 날이면 나도 인부들 속으로 뛰어 들어가 죽봉을 잡았다. 트릿한 인부가 보이면 멱살을 쥐어서라도 온힘을 다하라고 다그쳤다. 작업에 임하는 사람들에게서 기술자라는 자부심을 어떻게 이끌어 낼 것인가. 콘크리트의 성패는 건축가와 현장의 인간관계가 얼마나 굳건하냐에 달려 있었다.

다음 시대의 콘크리트

패널 거푸집 할당부터 거푸집이 벌어지지 않도록 고정하는 피콘과 못의 위치까지 모두 디자인하는 나의 노출 콘크리트의 기본 스타일이 완성된 것은 '스미요시 나가야' 직전에 작업했던 주택 '소세이칸'이었던 것으로 기억한다. 몇 건의 시행착오 끝에 작은 시공회사의 젊고 우수한 현장 감독을 만난 덕분에 나 나름의 콘크리트를 가질 수 있게 되었다.

　그 뒤로 오늘날까지 30년 넘게 콘크리트와의 격투를 계속하고 있다. 시대의 흐름과 함께 품질도 많이 개선되어, 이제는 평범한 레미콘 펌프질로 매뉴얼대로만 하면 누구나 매

고시노 주택. 1984년에 증축한 부분. 비단 같은 질감의 콘크리트 벽. 촬영·Shinkenchiku-sha

끄럽게 마감할 수 있게 되었다. 하지만 그래도 '거푸집을 떼어 보기 전에는 알 수 없는 것'이 콘크리트이다. 특히 해외 작업은 현장 인부들이 노출 콘크리트를 만들어 본 적이 없는 경우도 있으며, 기존의 타설 방법을 적용할 수 없는 경우도 있다. 여하튼 콘크리트는 매 한 번 한 번이 진검승부여서 아무리 경험이 많아도 방심할 수가 없다.

앞으로도 콘크리트를 통해 건축의 가능성을 더 추구해 나가고 싶지만, 그것이 그리 간단하지만은 않다. 21세기의 세계가 직면한 자원, 환경, 에너지 문제 앞에서 오늘날 우리가 이용하는 현장 콘크리트 제작 기술이 설득력을 갖고 있지 못하기 때문이다.

요즘의 산업과 기술 분야가 전부 환경을 주제로 하고 있지만, 콘크리트는 존재 자체가 환경 파괴이며 이 점에서도 가장 책임이 큰 현행 제도나 기존의 기술적 제약을 극복하지 못하고 홀로 시대에 뒤쳐지고 있다는 느낌이다. 비용이나 시공상의 문제는 쉽게 해결할 수 없는 것이 분명하지만, 그렇다고 언제까지나 미래에 대한 책임을 회피할 수도 없다.

이미 연구 개발 차원에서는 몇 가지 방향성이 제시되고 있다. 예를 들면 전체 산업폐기물의 절반을 차지한다는 콘크리트 폐자재를 재이용하는 리사이클 콘크리트의 실용화, 거푸집 폐기 문제를 해결하기 위하여 현장에서 만들지 않

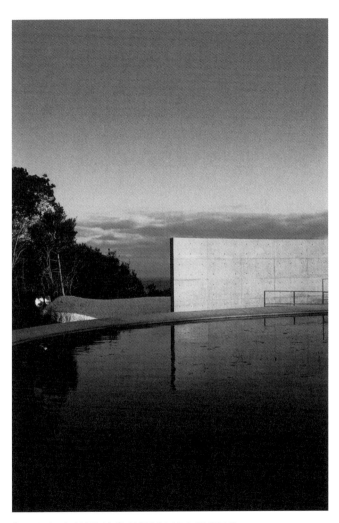

혼푸쿠지 미즈미도(本福寺水御堂). 물 풍경에 녹아드는 콘크리트 벽.

고 공장에서 생산하는 공장 생산 프리캐스트 콘크리트Precast Concrete의 도입, 나아가서는 프리캐스트 콘크리트 부재의 재활용을 시스템화하는 방법도 있다. 어쨌거나 생산 공정의 시스템화가 진척되어 현장 수작업 영역이 줄어드는 방향이라는 것만은 틀림없다.

하지만 지금까지 콘크리트 건축을 추구해 온 만큼 차세대 콘크리트에 적극적으로 임하고 싶다. 그리하여 다시 한번 소재의 한계를 뛰어넘어 나 나름의 콘크리트 표현을 찾아내고 싶다.

6장

절벽의 건축, 한계를 향한 도전

촬영·Nobuyoshi Araki

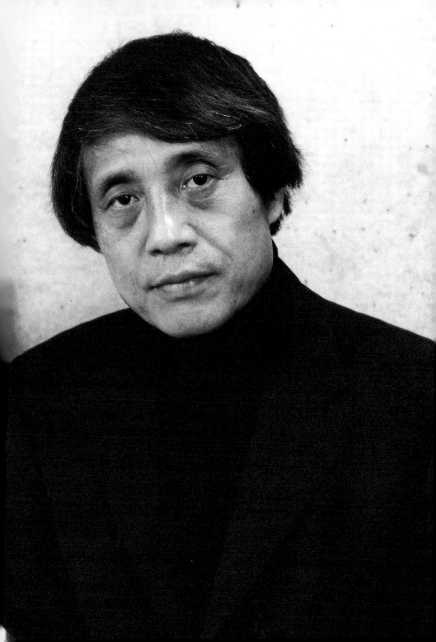

현대판 가케즈쿠리

돗토리현鳥取県 미사사초三朝町 미토쿠산三徳山 중턱에 있는 산부쓰지三佛寺에 나게이레도投入堂라는 '가케즈쿠리懸造' 불당이 있다. '가케즈쿠리'란 평편한 땅이 아니라 절벽에 짓는 건축 양식을 말한다. 유명한 곳으로 교토의 기요미즈테라清水寺의 본당이 있지만, 입지가 험하기로는 역시 산부쓰지 나게이레도가 으뜸일 것이다.

산인지방 깊숙한 곳, 인가와 멀리 떨어진 산속, 암벽을 그대로 드러낸 벼랑의 움푹 팬 자리에 붙여놓은 듯 자리 잡은 목조 불당. 특히 눈에 띄는 것이 절벽 밑으로 뻗은 길이와 위치가 제각각인 가느다란 기둥이다. 전통적 건축 양식에 사로잡히지 않은 그 자유로운 자태가 절벽의 긴장감을 한층 강조하는 것처럼 보인다. '나게이레도'란 이름은 옛날 깊은 산속에서 수행을 거듭하며 도를 터득하고자 하는 일본의 고유 종교인 수험도修験道의 수행자가 공중에서 불당을 짜 맞추어 절벽에 던져서 만들었다는 전설에서 유래되었는데, 정말이지 그 일화가 그럴 듯하게 들리는 환상적인 건축이다.

그런데 왜 이런 자리에 지어야 했을까. 가장 정확한 설명은 자연에 대한 일본인 특유의 애니미즘, 이른바 산악신앙에서 비롯되었으리라는 것이다. 매일 수행에 힘쓰던 수행자들은 풍요로운 자연이 빚어낸 변화무쌍한 지형 속에서 정신적

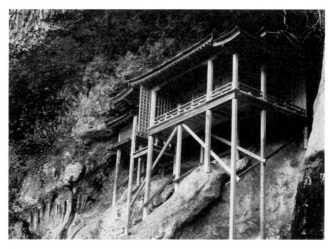

가케즈쿠리 양식의 산부쓰지 나게이레도.

세계에 접근할 실마리를 찾아냈던 것이 틀림없다.

　하지만 나는 이런 해설만으로는 충분치 못하다고 생각한다. 어쩌면 그런 위태로운 자리에 그야말로 목숨을 걸고 건물을 지은 원점에는 역시 인간의 순수한 도전 정신이 있었던 것은 아닐까. 건축을 철저히 거부하려는 것처럼 준엄하게 깎아지른 자연, 그래도 어떻게든 그 자리에 건물을 짓고 말겠다는 도전 정신.

1983년 '롯코六甲 집합주택'이 완성되자 한 잡지에서 '현대판

위태로운 자리에 그야말로 목숨을 걸고
건물을 지은 원점에는 역시 인간의
순수한 도전 정신이 있었던 것은 아닐까.
건축을 철저히 거부하려는 것처럼
준엄하게 깎아지른 자연,
그래도 어떻게든 그 자리에
건물을 짓고 말겠다는 도전 정신.

가케즈쿠리'라는 제목으로 소개해 주었다. 물론 작업하는 동안에는 그 산골짜기 고건축물을 떠올릴 여유가 없었지만, 나중에 듣고 보니 '과연' 하고 고개가 끄덕여졌다. 이 프로젝트 역시 급한 경사지가 내뿜는 자기장에 자극받은 도전 정신에서 시작된 작업이기 때문이다.

사지에 지은 건축

"롯코산 자락에 분양 주택을 계획하고 있는데, 한번 만나서 상의해 봅시다."라는 의뢰가 들어온 것은 1978년 봄이었다. 애초에 건축주가 생각하던 대지는 산자락 비탈을 깎아 택지로 조성한 땅이었다. 건축주는 대지를 가리키며, "저 자리에 60평 정도로 짓고 싶습니다."라고 설명하기 시작했다.

하지만 나는 그 대지 뒤에 우뚝 솟아 있는 급한 경사지에 강하게 끌렸다. 이야기 도중에 "저기 뒤에 있는 경사지는 어떻게 할 생각입니까?" 하고 묻자, 건축주는 "어차피 아무것도 짓지 못할 사지이니 옹벽이나 세워 두는 수밖에 없겠지요."라고 대답했다.

60도 경사지라서 그 자리에 무엇을 짓는다는 것은 분명 난해하기 짝이 없는 일임에 분명하다. 하지만 그런 어려움을 극복하고 짓는다면 전망 좋은 주거 환경을 얻을 수 있지 않

롯코 집합주택 스케치.

을까. 이미 내 머릿속에서는 '짓는다면 경사지의 집합주택이다'라는 생각을 굳히고 있었다.

　경사지를 대지로 삼고 싶다는 생각지도 못한 건축가의 제안에 건축주는 당혹스러워 했다. 그러나 집요하게 조르는 나의 기세에 눌렸는지 마침내 경사지에 짓자는 건축 프로젝트를 승인해 주었다.

　전후 일본의 도시 개발을 상징하는 것 중 하나로 자연을 깎아 내 계단 형태로 조성한 택지 풍경이 있다. 도쿄, 오사카, 고베가 모두 마찬가지인데, 합리성이라기보다는 경제성만을 추구한 풍경으로 고도경제성장기에는 아무도 시비를

하지 않았다.

그러나 속속 들어서는 신흥 주택지에 실제로 사람이 살게 되고 5-10년 세월이 지나면서 서서히 문제가 드러나기 시작했다. 새로 닦은 터에 들어선 동네이므로 역사고 기억이고 아무것도 없는 것은 어쩔 수 없다손 치더라도 똑같이 생긴 분양 주택이 죽 늘어선 풍경 속에서 도대체 무엇을 근거로 '우리 동네'를 가꿔야 한단 말인가. '롯코 집합주택 프로젝트'가 시작된 것은, 그렇게 일본 사회 전체가 주거에 양보다 질을 요구하기 시작할 무렵이었다.

내가 생각한 것은 '고베라는 곳이 아니면 불가능한 건축'이었다. 오사카부터 고베까지는 남으로 세토 내해부터 오사카 만까지 탁 트여 있고, 북으로 롯코 산봉우리들이 바짝 다가서 있어서 바다와 산 사이에 동서로 길게 뻗은 땅이다. 그곳에 일곱 개의 강이 흘러 풍수학적으로는 다시 찾기 힘들 만큼 좋은 입지였다. 뒤에 푸른 산이 있고 앞으로 바다 풍경이 펼쳐지는 그 귀한 입지의 특성을 롯코 산자락의 경사지라면 최대한으로 살릴 수 있지 않을까.

사실 지형을 활용한 집합주택 아이디어는 이때가 처음이 아니었다. 롯코 프로젝트로부터 7년을 거슬러 올라가는 1976년, 나는 오카모토岡本라는 곳에서 경사면을 이용한 소

규모 집합주택을 계획했다. '오카모토 하우징'이라 명명된 이 집합주택 프로젝트는 실제로 추진되지는 못했다. 미완성으로 끝난 그 계획안이 내 머리 밑바닥에 침전되어 있었던 것일까. 대지 앞에 서는 순간, 확실한 이미지가 마음속에 그려지고 있었다.

법 규제라는 벽

'세계 집합주택 역사에 길이 남을 건물을 짓자'라고 의욕을 불태우며 뛰어든 '롯코 집합주택'이었지만 막상 설계에 들어가고 구상을 현실로 옮기는 단계가 되자, 제일 먼저 법 규제라는 커다란 장벽에 직면했다.

구체적으로는 제1종 주거 전용 지역이라는 용도 지역의 고도 제한이 있었다. 경사면에 맞춰 지어 올라간다면 전체 높이는 자연히 10층 건물 정도가 되는데, 법률상 10미터 높이까지밖에 지을 수 없다는 것이다.

그러나 '고도 제한'이란 건물 높이를 대지 단위로 규제하는 것으로, 도시에서 토지 이용을 조정하고 환경을 보호하기 위한 도시 계획 차원의 건축 기준이다. 롯코 프로젝트에서 설령 결과적으로 10층 높이가 되더라도, 경사면을 따라 자연 속에 매립시키듯이 짓는 건물이므로 경관을 해치거나

다른 곳에 피해를 미칠 거라고는 결코 생각하지 않았다. 그래서 법을 준수하면서도 내 의도대로 건축을 할 수 있는 논리로서 '최하층 부분을 고도 측정의 기준면으로 잡되 경사면을 따라 높이 3미터마다 기준면도 함께 높아진다고 본다면 건축법상 모두 10미터 이하로 억제된다'라는 논리를 세워 관청과 협의에 임했다.

　담당관도 처음에는 난색을 표하는 듯했지만, 우리 나름대로 법 해석을 차분하게 설명하자 의외로 이야기가 매끄럽게 진행되었다. 나로서는 토지를 난개발하기는커녕 그 잠재

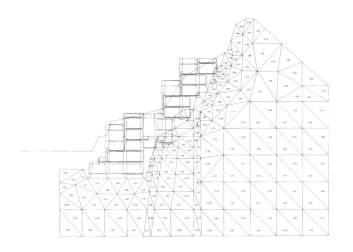

롯코 집합주택 | 단면도.

력을 최대한 끌어내는 건물을 지으려고 하는 만큼 관청에서도 반드시 이해해 줄 거라는 기대가 있었다.

한계 건축

최초로 실현할 기회를 잡은 집합주택 프로젝트를 앞두고 내가 목표로 잡은 것은 두 가지였다. 하나는 각 가구의 면적과 내부 공간 배치가 각기 다른 변화가 풍부한 계획을 세우는 것, 또 하나는 집합주택 안에 골목을 끌어들인 것 같은 인간적이고 친밀한 공적인 공간을 만들고 경사지라는 입지 특성을 구성에 어느 정도까지 살릴 것인가에 고민을 집중했다.

이런 의도를 구체적 형태로 실현하는 수단으로서 나는 평면 형상과 단면 형상이 모두 불규칙한 자연 지형에 과감하게 등질적 프레임 구성을 적용하려고 했다. 불규칙한 터에 규칙적인 형태를 앉히는 것이므로 당연히 입체적으로 어긋나게 마련이다. 그 어긋남 때문에 생겨난 틈새를 연결하여 공적인 공간으로 만들고, 여기에 다양한 형식의 가구들이 독립 주거처럼 연결되는 이미지였다.

아랫집 지붕을 윗집에서 테라스로 사용하는 등 단독주택에서는 볼 수 없는, 모여 살기 때문에 가능한 풍요를 실감할 수 있는 집합의 형태를 생각해 나갔다.

롯코 집합주택 스케치.

이것은 말로 하면 쉬워 보이지만 입체 프레임이라는 단순한 유니트 조작으로 풍부한 개별 가구 계획을 만들고 그 틈새를 활용하여 변화가 풍부한 공적인 공간을 만들려고 하는 것이므로 실제로는 쉬운 일이 아니었다. 구성이 완성되기까지 많은 계획을 세웠고 모형도 숱하게 제작했다.

계획의 핵심이라고 해도 좋은 지반 해석을 위하여 1978년 당시 설계 현장에 막 도입된 컴퓨터를 이용했다. 사실 방대한 정보를 신속하게 처리할 신기술이 없었다면 복잡한 암반 응력을 해석하는 작업은 거의 불가능했을 것이다. 우리가

젊을 때는 건축 구조를 해석할 때도 계산척이라는 도구를 사용하여 손계산을 했지만, 그 후 계산기가 등장하더니 마침내 컴퓨터가 도입되었다.

앞머리에서 '현대판 가케즈쿠리'라고 말했지만, 그것은 단순히 절벽이라는 조건이 비슷해서가 아니라 당대의 건설 기술의 핵심을 철저히 응용하여 한계 조건에서 시도한 건축이기 때문이다.

목숨을 건 공사

엄격한 법 규제 문제를 해결하고 집합주택답지 않은 불규칙한 구성과 건설비에 대하여 어렵게 건축주의 동의를 얻어 냈다. 마침내 공사를 시작하려고 할 때 생각지도 못한 곳에서 최대의 장벽에 부딪히고 말았다. 조건이 너무 까다로운 공사여서 일을 맡아 줄 시공사를 찾지 못한 것이다. 자칫 산사태가 일어날 수 있는 위험한 입지 조건에 대형 회사들이 망설였다. 최종적으로 나서준 업체는 이 공사가 회사 연간 수주액의 절반이나 된다는 그 지역의 작은 시공사였다.

작은 회사이기 때문에 사원도 모두 젊었고, 현장을 맡은 사람도 스물여섯 살 전후로 입사 7년차쯤 되는 청년 두 명이었다. 우리 사무소에서 설계 감리 담당으로 현장에 투입

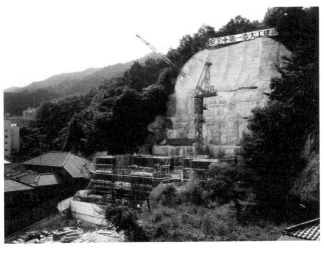

롯코 집합주택 건설 풍경.

한 두 명의 스태프 역시 비슷한 연배. 위험한 공사를 앞두고 반석 같은 태세라고 말하기에는 거리가 먼 인력이었지만, 그래도 그들에게는 젊기 때문에 가능한 정열과 모르기 때문에 가능한 용기가 있었다. "이번 공사는 각오를 단단히 해라." 하며 공사 개시를 명했다. 당시 내 나이 마흔이었다.

공사는 처음부터 목숨을 걸어야 했다. 측량을 하는 날은 일손이 부족하다는 이유로, 우리도 돕기로 하고 경사면을 기어 올라갔는데, 60도라는 기울기는 실제로 딛고 서 보니 상상 이상으로 아찔했다. 식은땀을 흘리며 로프에 매달리던 것

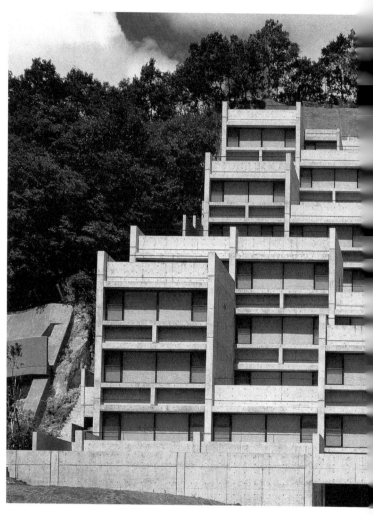

기울기 60도의 경사지에 지은 롯코 집합주택I.

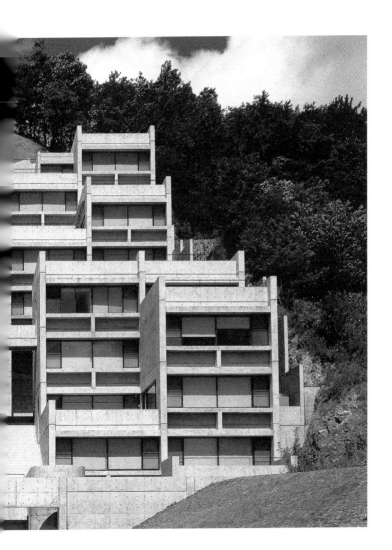

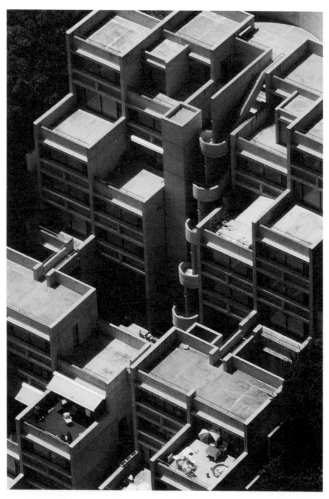

롯코 집합주택. 경사면을 따라 올라가는 유니트의 고도 차이를 살려 음영 깊은 공간을 만들었다.
촬영·Yoshio Shiratori

을 지금도 똑똑히 기억하고 있다.

젊은 시공팀은 하룻강아지의 강점이라고나 할까, 겁도 없이 굴삭 작업을 해 나갔다. 대지 정상에서 고저차 35미터 정도까지 진척되었을 때는 차마 똑바로 쳐다보기 힘들 지경이었다. 인부들은 그야말로 나락 밑바닥 같은 조건에서 일했다.

처음 얼마 동안은 비가 오면 무너지지나 않을까 안절부절못했지만, 공정대로 작업을 진행시키는 젊은 현장감독과 작업해 가는 사이 불안감도 서서히 가셨다. 젊고 경험도 부족한 만큼 그들은 각 공정에 들어가기 전에 꼼꼼하게 연구하고 주도면밀하게 준비했다. 어중간한 경험만 믿고 작업하는 얼치기 베테랑 감독보다 훨씬 성실하고 믿음직했다.

공사가 끝날 때까지 하루하루가 긴장의 연속이었지만 공사는 아무 문제도 없이 일정대로 말끔하게 마무리되었다. 지금은 젊은 시공팀과 함께 작업을 했던 것이 오히려 성공의 열쇠가 아니었나 하고 생각하고 있다.

집합주택의 꿈, 르 코르뷔지에의 상상력

모더니즘이 싹튼 서구의 1920년대가 획기적이었던 까닭은 그때까지 귀족 계급을 위한 예술가로 일하던 건축가가 사회를 향해 자기들이 무엇을 만들어야 하는지를 주체적으로 주

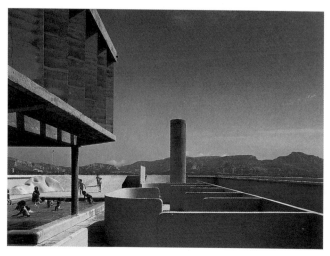

르 코르뷔지에의 집합주택 유니테 다비타시옹의 옥상 수영장.
촬영·Yukio Futakawa | GA photographers

장했기 때문이다.

'누구를 위한 건축인가? 지금 사회는 무엇을 필요로 하는가?' 그런 발상에서 자연스럽게 도출된 것이 노동자를 위한 집합주택 '지들룽Siedlung'이라는 주제였다. 공업화 사회의 도래로 도시화가 급격하게 진행되던 당시, 도시는 완전한 혼란 상태에 빠지고 사람들은 열악한 주거 환경에 신음하고 있었다. 그 밀집 상태를 완화하고 사람들에게 위생적인 주거 환경을 매우 싼 값으로 제공하는 것이 그 사회의 가장 시급을 요하는 과제가 되었다.

그리하여 시대가 요청하는 새로운 도시 주거 형태를 놓고 건축가들은 많은 안을 내놓았다. 그중에서도 가장 물의를 일으킨 것이 르 코르뷔지에가 제안한 유니테 다비타시옹 시리즈였다고 생각한다. 마르세유에 지은 그의 첫 번째 작품을 나는 1965년 첫 번째 유럽 여행에서 만났다.

각국을 방랑한 뒤 남프랑스 마르세유에서 화객선 MM라인이 도착하기를 기다리는 열흘 남짓 동안 매일처럼 이 건물을 보러 갔는데, 나에게 이것은 유럽 건축 순례의 총결산과 같은 것이었다.

그것은 르 코르뷔지에의 말대로 도시의 주거 단위로 지어진 '도시 속의 도시'로서의 집합주택이며, 도시 영역에서 연전연패를 거듭하던 르 코르뷔지에가 처음으로 완공까지 갔던 기념할 만한 작업이었다.

철근 콘크리트조 18층의 판상형 고층빌딩에 1인용부터 10인의 대가족용까지, 무려 23개 유형으로 337가구가 배치되었다. 모든 가구가 복층형이고 그것들을 입체적으로 짜 맞춰 단순한 박스에 담아 놓은 교묘한 구성도 멋졌지만, 그 이상으로 내가 감동한 것은 다양한 형태로 과감하게 설치된 공적인 공간이었다.

지상층은 야성적인 인상을 풍기는 기둥으로 상부 구조를 지탱하는 필로티로서 주민뿐만 아니라 시민들도 자유롭게

하나의 집합주택 안에 하나의 거리
혹은 공동체가 자라는 데 충분한
생활 요소가 담겨 있었다.
거기에는 단순히 대량 공급의
경제적 이점만이 아니라
모여 살지 않으면 얻지 못하는
풍요가 분명하게 제시되어 있었다.

통과할 수 있게 되어 있다. 최상층에는 보육원, 그 밑에는 유치원, 그리고 옥상은 수영장, 실내체육관, 일광욕실 같은 공용 시설로 구성된 옥상정원으로 꾸며져 있다. 주거동 안으로 들어가면 레스토랑이나 미용실 같은 점포까지 나름의 설비를 갖추고 처마를 나란히 하고 있다.

요컨대 하나의 집합주택 안에 하나의 거리 혹은 공동체가 자라는 데 충분한 생활 요소가 담겨 있었다. 거기에는 단순히 대량 공급의 경제적 이점만이 아니라 모여 살지 않으면 얻지 못하는 풍요가 분명하게 제시되어 있었다.

물론 그 모든 것이 설계자 의도대로 기능하고 있다고는 할 수 없다. 그러나 르 코르뷔지에라는 한 인간의 구상이 구체적인 구성으로 실현된 모습에, 그리고 사회를 고민하며 백지 상태에서 구상해 낸 공간의 강렬함에, 나는 깊은 감동을 받았다. 거기에서 건축가의 한 전형을 보았던 것이다.

두 번째 도전, 롯코 집합주택II의 출발

'롯코 집합주택 프로젝트'에서 목표로 잡은 이미지, 즉 지형을 살린 구성, 일본의 전통적 골목 같은 공적인 공간이 전체를 관통하도록 한다는 아이디어 자체는 계단식으로 테라스가 배치된 각 가구와 도처에 널찍한 공간을 가진 중앙 계단

롯코 집합주택II의 스케치.

통로로 나름의 성과를 거두었다고 생각한다.

그러나 실제로 그리스 토착마을 같은 일상적인 옥외 생활이 이루어질 것으로 기대한 테라스는 그 의도대로 이용되는 일이 별로 없었고 계단 광장도 20가구 커뮤니티의 중심이 될 만큼 적극적으로 이용되는 모습을 볼 수 없었다.

'이코노믹 애니멀'이란 야유를 들었던 일본인의 생활 습관과 건축가가 기대하는 이상적인 거주민상이 타협을 이루지 못했다고 말해 버리면 그만이겠지만, 다음 기회가 있다면 좀 더 재미난 집합주택을 지어 보겠다는 생각을 강하게 품게 되

었다. 하나의 작업이 마무리로 접어들자 집합주택이라는 건축 주제에 대한 의식은 그 작업을 시작하기 전보다 더 강해지고 있었다.

전작의 바통을 잇고 싶다는 바람은 뜻밖에 금세 이루어졌다. 1983년 '롯코 집합주택'이 완성될 즈음, "이웃 대지에 마찬가지로 집합주택을 짓고 싶은데, 기본 구상을 부탁해도 되겠습니까?"라는 농담 같은 작업 의뢰가 들어왔다. 전혀 다른 건축주였지만, 이웃 땅에 서서히 지어져 올라가는 옹벽 같은 집합주택을 흥미롭게 관찰하다가 "산사태 방지용 옹벽을 치느니 차라리 내 땅에도 저런 집합주택이나 지어 볼까." 하고 나에게 의사를 타진하는 듯했다.

참으로 별난 사람이라고 생각했는데, 알고 보니 그는 산요전기三洋電機 이우에 사토시井植敏 회장의 동생이었다. 이우에 회장과는 나중에 아와지섬淡路島에 '혼푸쿠지 미즈미도'를 지을 때 신자 대표로서 언제나 나를 지원하는 등 나와 오랜 교분을 나누게 되는데, 그 첫 만남이 바로 '롯코 집합주택Ⅱ' 프로젝트였다.

'롯코 집합주택Ⅱ'의 대지는 Ⅰ과 같은 급경사지였지만 면적은 약 네 배, 연건평도 약 다섯 배의 건물로서 프로젝트 규모가

비약적으로 커진 셈이다. 같은 지역에 연이어 집합주택을 짓는다는 것, 그것도 더 여유로운 조건에서 구상할 수 있는 기회란 다시 얻기 힘든 것이다.

'이번에는 수영장이나 운동 시설 같은 실질적인 공유 시설을 적극적으로 집어 넣고 싶다. 규모에 여유가 있는 만큼 가구와 가구 사이의 골목 공간을 더 복잡하고 재미있게 만들어 보자. 테라스 일부에 나무를 심어 계단형 공중정원을 만들 수는 없을까? 모처럼 한 건축가가 한 지역에 집합주택이라는 보편적 주제로 두 건의 건축을 구상할 기회를 얻은 셈이니, 그 두 건축이 뭔가 적극적인 관계를 맺을 수 있도록 만들고 싶다.'

이미지는 얼마든지 구상할 수 있었다. 동일한 프로그램을 가진 건축을 나란히 자리 잡도록 만드는 것이므로 구성이나 디자인의 기본적 부분은 선행 프로젝트를 답습하자고 생각했다. 다만 앞서 완공한 건축을 단순히 재탕하거나 규모만 키우는 재미없는 작업을 하고 싶지는 않았다. 규모가 확대되었다는 이점을 최대한 살려서 지난번에 남은 과제를 더 연구하여 내 의도가 관철되는 건축을 하고 싶었다.

롯코산의 풍부한 녹음을 배경으로 자연에 심어 놓듯이 지은 콘크리트 건물이 자연스럽게 가지를 뻗어 가는 이미지를 그리고 있었다.

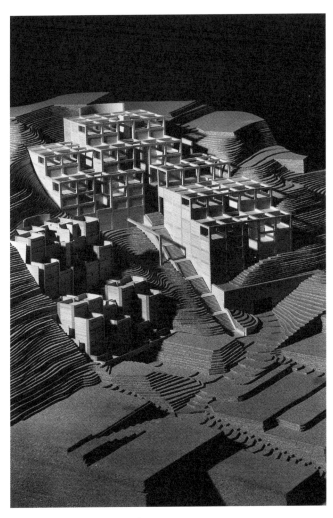

롯코 집합주택 모형. 촬영·Tomio Ohashi

가장 좋은 곳을 공적인 공간으로

'롯코 집합주택Ⅱ'에서 가장 중요한 과제는 공적인 공간을 충실하게 만드는 것이었다. 먼저 콘크리트 프레임으로 구성한 3개 블럭을 대지의 계곡 능선을 축으로 입체적으로, 그리고 어긋나게 배열했다. 그 중앙에 생겨나는 틈새 공간은 대형 옥외 계단으로 만들어 각 주거동과 주요 공용 공간을 연결하는 플랫폼이 되도록 했다.

계단을 내려가면 나오는 대지 입구에는 어린이 공원, 계단을 절반쯤 올라간 곳에는 부채꼴 테라스, 그 옆에 반 옥외형 프라자. 프라자 위 계단에는 전체를 유리로 마감하여 옥상정원 너머로 고베 거리를 한눈에 볼 수 있도록 한 수영장이 딸린 운동 시설을 마련했다. 그리고 계단을 올라서면 울창한 숲을 이룬 정원. 이런 모든 공간을 조망이 특히 좋거나 볕이 잘 들거나 사람 모이기가 수월한, 여하튼 건물 안에서도 가장 조건이 좋은 자리에 배치했다. 아울러 Ⅱ를 통해 Ⅰ의 환경을 향상시키고 싶어 Ⅱ의 대지 안에 마치 두 건물이 공유하는 듯한 형태로 푸른 공원을 계획했다.

공용 공간을 각 가구 이상으로 충실하게 만드는 데 힘을 쏟는 것은 상식적으로 보자면 거꾸로 된 발상일 것이다. 공적인 공간이 차지하는 비율이 높은 나의 계획에 건축주는 "너무 낭비가 많은 거 아니오?" 하고 난색을 표했다. 내가 "설

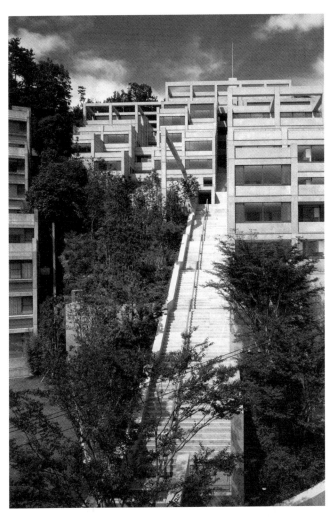

롯코 집합주택II로 들어가는 대형 계단. 촬영·Mitsuo Matsuoka

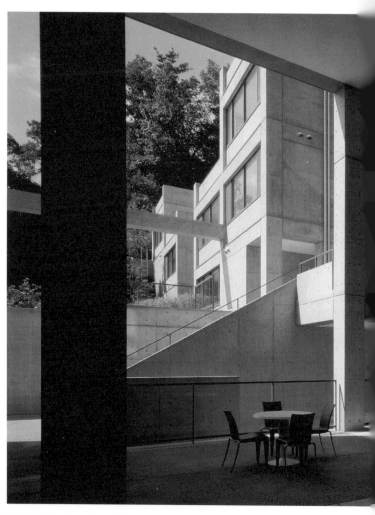

롯코 집합주택II. 건물 중심에 마련한 반옥외형 프라자. 촬영·Mitsuo Matsuoka

롯코 집합주택II. 옥상의 푸른 정원. 촬영·Mitsuo Matsuoka

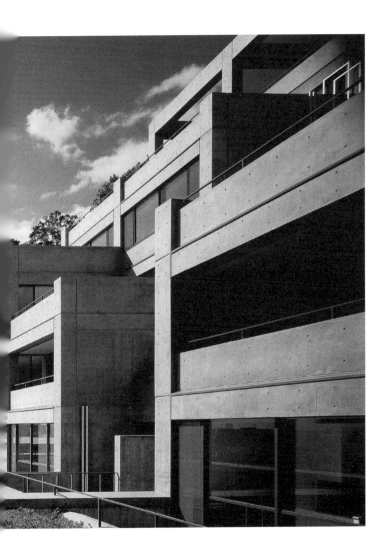

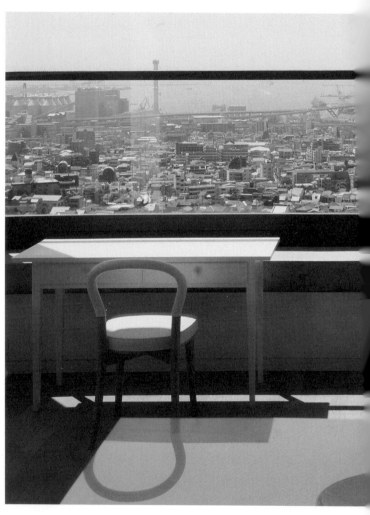

롯코 집합주택II. 고베 시가지가 한눈에 보인다. 촬영·Mitsuo Matsuoka

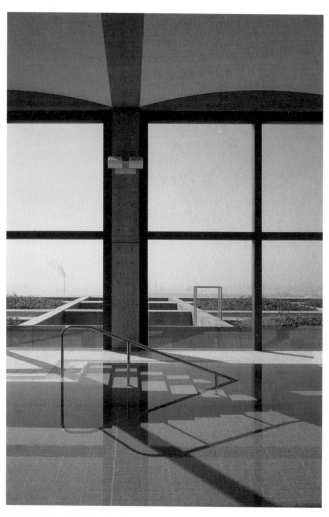

롯코 집합주택 II. 수영장이 딸린 체육 시설. 촬영·Mitsuo Matsuoka

비는 결국 망가질 날이 오지만 건축을 구성하는 사고방식은 살아남습니다. 긴 안목으로 보면 이것이 더 질 높고 가치 있는 건축입니다."라며 느긋하게 버티자 마침내 건축주도 체념하고 동의해 주었다.

　'정말로 공사를 시작할 수 있을까?' 하고 스스로도 반신반의하며 추진했지만 설계도 의외로 매끄럽게 정리되어, 이제 법규 쪽만 해결되면 되는 단계까지 왔다. 그러나 프로젝트는 여기서 다시 잠시 중단되고 말았다. 고도 제한 문제가 다시 불거진 것이다. 전례대로 2층 건물을 경사지에 따라 지어 올라가는 것뿐이라는 논리로 고도 제한을 해결하려고 했지만, 이번에는 쉽게 허가가 나지 않았다. 행정관청과 끈기 있게 협의를 계속하다 보니 신청이 통과할 때까지 무려 5년이라는 세월이 걸렸다. 그리고 시공사를 선정하고 공사를 마칠 때까지 다시 5년이 흘렀다. '롯코 집합주택Ⅱ'는 프로젝트가 시작되고 10년이 지나서야 완성되었다.

끝나지 않는 건축

스물여덟 살 시절, 가진 것 없이 설계사무소를 열 때부터 '일감은 누가 주는 것이 아니라 내 손으로 만들어 내는 것'이라고 생각해 왔다. 그런 내가 한 자리에 두 건의 집합주택을

지으면서 세 번째 계획을 생각하지 않았을 리가 없다.

제Ⅱ기를 건설 중이던 1991년경 대지 뒤편에 있는 고베제강神戸製鋼 사원 기숙사를 주목했다. 생각이 떠오르면 가만있지 못하는 나는 지인을 통해 고베제강 사장에게 연락을 취했다. 그리고 낡은 사원기숙사를 재건축하되 '롯코 집합주택 Ⅰ, Ⅱ'와 조화를 이루도록 경사지 집합주택으로 짓지 않겠느냐는 제안을 했다. 물론 정중히 거절당했지만, 내 머릿속에서는 이미 이때부터 프로젝트가 시작되고 있었다.

건축주의 발주도 없이 내가 알아서 시작한 프로젝트였지만 나름대로 숙제를 정했다. 분할 공법prefabrication method 기술을 도입하여 비용을 절감하는 것이다. '롯코 집합주택Ⅰ, Ⅱ'는 임대주택이 아니라 고급주택지에 짓는 분양주택이고, 더불어 대규모 조성공사를 필요로 하는 대지 조건이다. 나아가 Ⅰ에 20호, Ⅱ에 50호로 가구수가 적다는 점도 있어서 가격은 일본의 주택 수준에 비추어도 결코 싸지 않은 수준이었다. 거주자 절반이 외국인이라는 현실을 감안하더라도 애초에 내가 구상했던 일본의 집합주택에 대한 일반적인 해답이 될수 있는 사업은 아니었다.

Ⅲ에서는 '모여 사는 풍요'라는 주제를 관철하면서도 제한된 건축비로 무엇을 할 수 있을지, Ⅰ, Ⅱ와는 차원이 다른 과제

에 도전하기로 했다. 기술과 비용에 대한 연구를 거듭하면서
규모가 다른 모형을 수없이 만든 끝에 Ⅰ, Ⅱ, Ⅲ이 하나의 동네
가 되도록 환경을 정비할 수 있는 단계까지 구상을 확대했고,
고베제강의 반응도 서서히 부드러워지고 있었다. 그러나 역시
이 프로젝트가 햇빛을 볼 날은 없을 것처럼 보였다.

그런데 1995년 1월 17일 한신·아와지대지진으로 상황은
일변했다. 기숙사 건물 자체는 크게 망가지지 않았지만 각종
설비들은 거의 사용할 수 없는 지경이었다. 그들은 대책을
고민하다가 의뢰도 없는데 멋대로 설계를 하고 있는 나를 떠
올리고 그제야 업무 의뢰를 했다. 프로그램은 기존과 달랐지
만 이미 가상 프로젝트로서 개념도가 거의 마무리되어 있었
으므로 작업을 서두를 수 있었다. 즉시 도면을 정리하고 법
절차를 마치고 3개월 뒤에 공사에 들어갔다. 단순한 부동산
사업이 아니라 복구 주택이라는 의미를 띤 프로젝트인 만큼
무엇보다 속도를 중시했던 것이다.

모여 사는 풍요

일본인의 특질 가운데 하나가 이상할 정도로 주택 소유욕이
강하다는 점이다. 그런 일본인이 토지 소유권을 여럿이 공유
하는 집합주택에 사는 까닭은 오로지 경제적인 이유 때문일
것이다. 하지만, 이를테면 옛 목조주택이 죽 늘어선 동네의

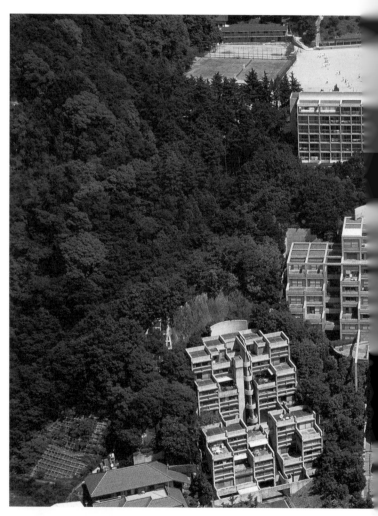

롯코 집합주택 I, II, III. 촬영·Mitsuo Matsuoka

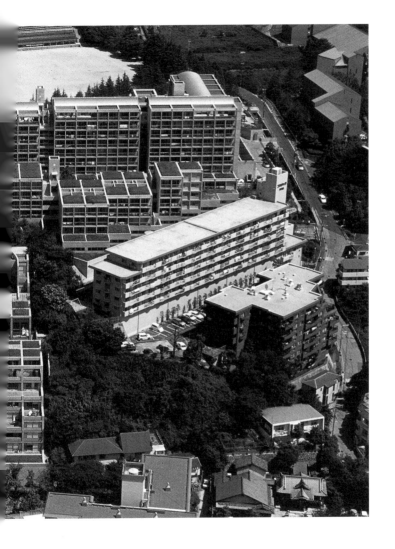

농밀하고 따스한 골목과 교외의 무미건조한 분양주택이 죽 늘어선 풍경 가운데 어느 쪽이 더 풍요로우냐고 묻는다면, 대답은 자명하다. 문제는 모여 사는 풍요를 누릴 수 없는 집합주택의 구조와 그 풍요를 알려고도 하지 않는 가정집에 대한 사람들의 의식에 있었다.

뿔뿔이 분자화되고 이웃에 대한 무관심이 보편화된 요즘, 독립된 가정들이 한 데 모여 살기 위해서는 모여 살지 않으면 누릴 수 없는 안심이나 안전 같은 정신적 가치가 있다는 사실을 확실히 보여 주는 것이 중요할 것이다. 집합주택만이 가질 수 있는 공용 공간을 얼마나 의미 있는 곳으로 만들 수 있는가. 관리 문제 때문에 그리 쉽지는 않겠지만, 시간을 함께 보내다 보면 커뮤니티는 느리게라도 성장할 것이다.

지금은 롯코의 네 번째 건축 프로젝트가 새 건축주를 만나 드디어 공사에 들어갈 단계까지 진척되었다. 앞으로도 한 20년에 걸쳐 현대건축 기술로 경사지 마을과 같은 풍경을 가꿔나갈 수 있었으면 하고 꿈꾸고 있다.

7장

계속이라는
힘이
건축을 키운다

일몰 폐관

1990년 말, 시가현^{滋賀県}에 있는 농업공원 안에 작은 미술관을 지었다. 화가 오다 히로키織田廣喜의 작품을 전시하는 '빨간모자 오다히로키뮤지엄赤い帽子 織田廣喜ミュージアム'이다.

이 건축 이미지의 원천이 된 것은 종전 후 얼마 지나지 않았을 즈음, 화가와 그의 가족들이 생활하는 모습이 담긴 사진이었다.

사진 속에 나오는 집은 화가가 폐자재를 이용하여 손수 지은, 전기도 가스도 수도도 없는 엉성한 것이었다. 움막 같은 그 집에서 화가는 해가 있을 때는 애오라지 그림을 그리고 일몰과 함께 잠자리에 드는 생활을 했다. 화가와 함께 검소하고 건강하게 살아가는 가족들의 모습. 그런 화가의 작품을 전시하는 공간이므로 사진에 나오는 정경을 고스란히 담아 두고 싶다. 그렇게 생각했다. 그래서 생겨난 것이 인공조명을 설비하지 않고 자연광만 이용하는 미술관이라는 아이디어였다.

작품 보호를 최우선에 둔다면 전시실은 일정한 조건으로 관리해야 하므로 인공적인 환경을 갖춰야 하는 것이 옳다. 하지만 그것은 어떤 의미에서 작품을 표준화하고 가사 상태에 두는 것이므로 참된 의미에서 작품을 '살린다'고는 말할 수

자연광만 이용하는 오다히로키뮤지엄. 블루메언덕미술관. 촬영·Tomio Ohashi

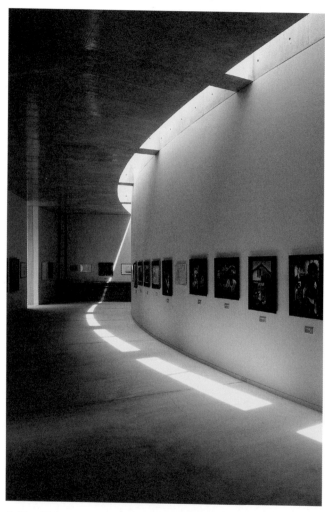

오다히로키뮤지엄. 빛과 함께 작품의 인상도 달라진다. 촬영·Mitsuo Matsuoka

없을 것이다.

보다 자연에 가까운 환경에 두면 그림도 인간과 동일하게 늙어갈지 모른다. 그러나 그렇게 한계가 지어진 시간 속에 두기 때문에 '살아 있는' 그림도 가능할 것이다. 모범 답안이 되기는 힘든 발상일지도 모르지만, 적어도 오다 히로키의 그림에는 그런 '최후의 안식처'로서의 미술관이 어울릴 것 같았다.

건물은 농업공원의 풍부한 녹음에 둘러싸인 연못가에 부드러운 호를 그리며 자리 잡았다. 연못을 바라보는 유리 회랑 배후에 배치된 전시실은 벽을 따라 뚫린 톱라이트의 빛이 유일한 채광이다. 계절이나 시간에 따라 빛이 변하며, 그에 따라 공간과 작품도 표정을 바꾼다. 자연스럽게 숨 쉬는 이 미술관은 일몰 시간이 곧 폐관 시간이다.

원점에서 되묻다

새로운 건축에 임할 때 항상 의식하는 것은 '그 건축이 무엇을 위해 만들어지는가?'를 묻는 것, 즉 원점 혹은 원리로 돌아가서 생각하는 것이다. 그렇게 기성관념에 사로잡히지 않고 사물의 배후에 있는 본질을 찾아내고 나 나름의 해답을 찾아가는 가운데 일몰 폐관 같은 아이디어가 생겨난다.

하지만 이런 래디컬한 자세는 종종 사회와 충돌하고 마

공공시설의 진짜 문제는
건물이 완성된 이후에 나타난다.
그 건물을 어떻게 운영하여
지역 주민들의 생활 속에 살려 나갈 것인가.
즉, 건물의 쓰임새가 문제였다.

찰을 빚는다. 건축 세계에서 특히 그것을 통감하는 것은 이른바 공공사업에 관여할 때이다.

내가 공공 업무에 관여한 것은 설계 활동을 시작한 지 20년이 되는 1990년대에 들어설 즈음부터였다. 그때까지 도심부의 소규모 주택, 상업건축 설계를 중심으로 활동해 온 나에게 조건이 좋은 입지 환경에서 어느 정도 규모가 되는 문화적 프로그램을 기획할 수 있는 공공시설 설계는 커다란 도전이고 보람찬 작업이었다. 하지만 막상 뛰어들고 보니 그런 건축적 주제하고는 관계없는, 전혀 다른 차원의 과제가 있다는 것을 깨달았다.

이른바 전례주의라는 말도 있듯이, 위험 부담은 무조건 피하고 평균적이고 무난한 것을 선호하는 행정 측의 소극적 자세가 문제였다.

얼굴이 보이지 않는 이용자들에게 아부하며, 이래서는 안 된다 저래서는 안 된다며 애오라지 규제만 하려고 든다. 애초에 무엇을 위해서 짓는가 하는 근본적 문제 의식이 제대로 박혀 있지 않아서, 이를테면 미술관이라면 소장하고 있는 작품의 성격에 따라 시설의 구성을 바꾼다는 유연한 발상이 나오질 않는다. 그런 상황 속에서 내가 생각하는 공적인 건축, 즉 입지 환경을 최대한 살리고 그곳이 아니면 안 되는 개성적인 건축을 만들기 위해서는 때로는 시설을 기획하는 단계부

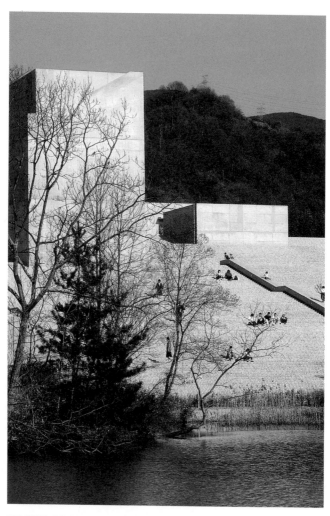

건물 옥상을 계단 광장으로 만든 오사카부립지카쓰아스카박물관. 촬영·Akio Nonaka

터 건축가가 뛰어들어서 관여해 나갈 필요가 있었다.

풍부한 자연환경 속에 건축을 풀어놓고 대지를 유감없이 활용해 어린이가 자유롭게 뛰어놀고 배울 수 있는 '뜰'로 만든 '효고현립어린이회관兵庫県立こどもの館', 주위에 고분이 흩어져 있는 뛰어난 역사적 환경에 주목하여 그 풍경과의 대화를 최우선으로 놓고 건물 옥상을 전부 계단 광장으로 만든 '오사카부립지카쓰아스카박물관大阪府立近つ飛鳥博物館', 한신·아와지 대지진으로부터의 부흥을 상징하는 건축으로서 고베시 임해부 재개발 지구의 바닷가에 시와 현의 경계를 넘어 하나의 예술공원을 이룬 '효교현립미술관兵庫県立美術館'과 '고베시 수변광장神戸市水際広場'. 어느 프로젝트에서나 가장 힘들었던 점은 건축의 형상을 구상하는 것이 아니라 제도와 절충하는 긴 시간이었다.

하지만 공공시설의 진짜 문제는 건물이 완성된 이후에 나타난다. 그 건물을 어떻게 운영하여 지역 주민들의 생활 속에 살려 나갈 것인가. 즉, 건물의 쓰임새가 문제였다.

버블경제 붕괴 이후 공공건축은 종종 '탁상행정'이라는 비판, 즉 지방자치체의 문제점을 상징하는 존재로 거론되었다. 이 점에서는 건축가도 일부 책임이 있다. 그 자리에 시설을 지음으로써 어떤 가능성이 생겨날지 건물을 짓는 사람과 사용하는 사람의 대화, 소프트와 하드의 대화를 계획 초기 단계

부터 더 적극적으로 시도했다면 적어도 지역 주민이 그런 시설이 있는 줄도 모르는 사태는 피할 수 있었을 것이다.

건축가라면 자기가 관여한 건축이 서 있는 한 끝까지 책임을 져야 한다고 생각한다. 예를 들면 '지카쓰아스카박물관'이나 '사야마이케박물관狹山池博物館'에서는 환경 정비와 마을 살리기를 겸한 이벤트로 건물 주변에 주민이 직접 매실나무와 벚나무를 심는 운동을 벌이고 있다. 또 '아와지유메부타이淡路夢舞台'와 관련해서는 완공 이후 건설에 관여한 사람들 수백 명이 해마다 한 번씩 모여 '동창회'를 열고 있다. 모이는 사람들이 서로 도울 수 있도록 교류하자는 것과 자주적으로 유지 보수할 기회로 삼자는 의도에서 시작한 행사이다.

그밖에도 미술관 등에 건축 과정을 소개하는 코너를 설치하자고 제안하는 등 다양하게 노력하고 있지만, 역시 건물은 짓기보다 키우기가 더 어렵다. 키우려면 오랜 시간과 끈기 있게 계속할 의지력이 필요하기 때문이다.

그런 의미에서 내가 가능성을 느끼는 것이 가가와현의 작은 섬 나오시마直島에서 1980년대 말부터 진행해 온 아트 프로젝트이다.

문화로 섬을 살리다

나오시마의 일련의 프로젝트는 베네세 코포레이션옛 후쿠타케쇼 텐, 福武書店이라는 한 기업에 의해 기획되고 운영되고 있다.

그 시작은 20년 전, 당시 사장이던 후쿠타케 소이치로福 武總一郞 씨의 "나오시마에 어린이를 위한 캠프장을 짓는데, 그 감수를 부탁하고 싶소."라는 갑작스런 의뢰였다. 처음에 는 솔직히 무리한 프로젝트라고 생각했다. 외딴섬이라는 열 악한 접근성도 문제였지만, 당시 나오시마는 오랜 금속제련 산업의 영향으로 자연이 심하게 황폐해지고 인구 과소화도 상당히 진행된 상태였다. 빈말로라도 매력적이라고는 할 수 없는 입지였다.

그러나 후쿠타케 씨의 결심은 흔들리지 않았다. 캠프장 제2기 공사를 시작할 때는 예술과 자연이 한 덩어리가 되는 장소로 만들자는 구상으로 발전했고, 최종적으로는 인구가 줄고 있는 쇠락한 섬을 문화의 섬으로 되살린다는 웅대하고 용감한 구상으로 발전해 있었다. 그 강렬한 취지에 공감하여 나도 그 프로젝트에 진지하게 참가하기로 결심했다.

첫 번째 건축 프로젝트 '베네세하우스뮤지엄ベネッセハウスミュー ジアム'은 당시 세계적으로도 보기 드문 숙박 시설을 곁들인 '체류형' 미술관 기획이었다.

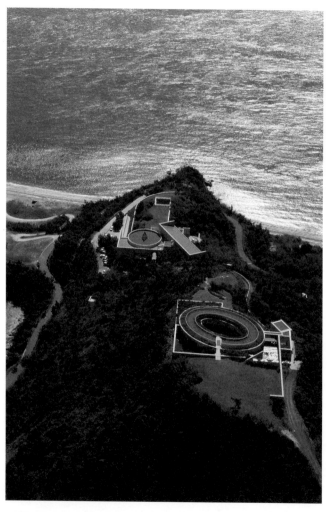

지형 속에 묻혀 있는 듯한 베네세하우스뮤지엄. 촬영·Mitsuo Matsuoka

나는 섬 남단부의 삼면이 바다로 둘러싸인 절경을 가진 곳 위를 대지로 택하고, 그 아름다운 풍경을 망가뜨리지 않으려고 지형을 따라 땅에 묻힌 듯한 건축을 생각했다.

미술관에 가려면 배를 타고 바닷길로 접근한다. 잔교에서 바라보면 미술관의 절반은 땅에 묻혀 보이지 않는다. 하지만 내부는 지상으로 솟은 부분으로 빛이 넘쳐날 만큼 풍부하게 비춰들고, 바다 쪽으로는 다양한 각도에서 세토 내해의 바다 풍경을 보여 주는 테라스가 실내와 연속되는 자연스러운 모습으로 마련되어 있다.

전시실은 미술관 내부로만 제한되지 않는다. 미술관에 가려면 거치게 되어 있는 잔디 광장에서 잔교 위까지 그리고 모래사장까지, 그야말로 대지 전체가 예술의 장으로 되어 있다. 안팎으로 얽혀 있는 변화무쌍한 장면이 연속되다가 문득 자극적인 예술 작품이 나타나고 사라지고 하는, 자연을 향해 활짝 열린 미술관이라는 이미지이다.

국립공원 안에 있는 대지이기 때문에 받아야 하는 법적 규제와 외딴섬 공사라는 난점 등 허다한 문제를 극복하면서 1992년 '베네세하우스뮤지엄'이 완성되었다. 하지만 그것은 건설이라는 과정의 끝인 동시에 전시실이 없는 미술관에 예술을 채워 간다는 새로운 건축 과정의 시작이었다.

단순히 작품을 구입해서 전시한다면 우리가 지향하는

'경계'를 뛰어넘는 미술관이 될 수 없다. 나오시마 아트디렉터는 건물 안팎에 펼쳐진 공간들의 가능성을 읽어 내고 예술과 건축, 자연과의 긴장된 관계를 각 공간마다 구축해 나가는 길을 택했다.

그렇게 시행착오를 거듭하며 세토 내해의 유목流木을 모티프로 한 리처드 롱Richard Long의 설치 미술이나 예전 잔교 위에서 세토 내해의 바다 풍경을 바라보는 구사마 야요이草間彌生의 '호박' 등, 아티스트가 현지에 와서 현장 분위기에 맞춰 아이디어를 짜내고 종종 주민들도 협력하여 작품을 만들어 가는 '나오시마에만 있는 아트' 스타일을 만들어 나갔다.

유리창을 수많은 납 두루마리로 뒤덮은 야니스 쿠넬리스Jannis Kounellis의 작품, 테라스 벽을 사용한 스기모토 히로시杉本博司의 '타임 익스포즈드TIME EXPOSED' 등 전시 공간이 될 것으로 상정하지 않았던 자리에 불쑥 예술이 등장하는 데는 건축가로서 '무서운' 기분도 느꼈다.

하지만 그렇게 건축이나 장소에 도전하는 듯이 예술이 존재함으로써, 공간의 질이 완전히 변하며 바다라는 자연의 풍경이 강하게 돋보이기도 한다.

전시에 맞춰 건축도 '성장'해 갔다. 1995년에는 별관으로 뮤지엄보다 더 높은 언덕 정상에 타원형의 물의 정원을 가진 숙박동 '오벌Oval'을 지었다. 애초부터 예정에 없던 증축이

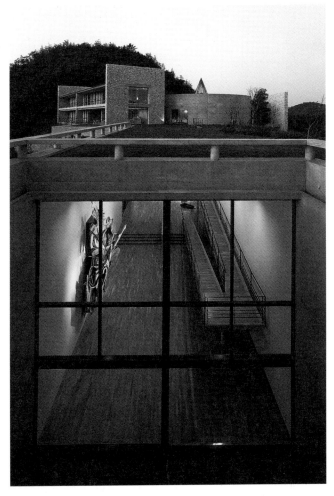

베네세하우스뮤지엄. 고저차를 살려 지하에 빛을 들인다.
촬영·Yoshio Takase ǀ GA photographers

베네세하우스뮤지엄. 브루스 나우만(Bruce Nauman)의 작품
'One hundred live and die'. 촬영·Masahiro Tsutsuguchi

지만, 짓고 보니 두 건축이 지닌 시간의 골이 건축의 자연스러운 전개로 연결된 것처럼 생각되었다. 그 주위를 시간과 함께 자라는 나무들의 녹음이 뒤덮어간다. 건축과 예술, 건축과 자연의 충돌이 뿜어 내는 에너지로 미술관은 그 자리에 확고하게 숨 쉴 수 있게 되었다.

그리고 2년 뒤인 1997년, 베네세의 아트 프로젝트는 미술관이라는 건물의 틀을 뛰어넘어 지역 사회로 퍼지기 시작했다. 뮤지엄에서 3킬로미터쯤 떨어진 섬 반대쪽 혼무라本村 지구에서 '집 프로젝트'가 시작된 것이다.

에도시대부터 메이지시대에 걸쳐서 지어진 민가가 많은 나오시마의 오래된 부락에 현대 예술의 네트워크를 불어넣겠다는 이 자극적이고도 대담한 시도는 예술로서의 재미도 재미이지만, 인구 과소화와 고령화가 진행되어 빈집이 늘고 있는 마을이 활기와 미래에 대한 희망을 되찾을 수 있게 하자는 '의미'가 담겨 있었다. 무엇보다 우선 현대 예술 작품으로 되살아난 민가를 바라보며 노인과 젊은이의 대화가 시작되었고, 지역 주민들이 웃는 낯으로 방문객들을 안내하는 광경이 일상이 되었다.

'집 프로젝트'에 자극받아 자기가 사는 곳에 대한 자신감과 자부심을 되찾은 주민들이 마을을 예쁘게 꾸미려고 문에 발을 걸거나 꽃 한 송이를 꽂는 등 스스로 움직이기 시작했

제임스 터렐의 공동 작업으로 만든 '집 프로젝트'의 두 번째 작품 '미나미데라(南寺)'외관.
촬영·Masahiro Tsutsuguchi

다. 문화를 양분으로 섬의 재생을 꾀하자는 후쿠타케 씨의 꿈은 마침내 현대 예술을 통한 '마을 살리기' 모습으로 현실이 되었다.

지추미술관

인구 3,500명도 안 되는 작은 섬이 해외에까지 이름을 떨치는 예술의 성지가 된 즈음, 나오시마에 새로운 미술관이 탄생했다. 2004년 완성된 '지추미술관地中美術館'이다. 이것은 후쿠타케 씨에게도, 내내 함께해 온 아트디렉터에게도, 그리고 나 자신에게도 하나의 분기점의 의미를 띠는 프로젝트였다.

먼저 건축이 있고 거기에 우발적으로 예술이 개입함으로써 예술 공간을 획득해 간 '베네세하우스'와는 달리 땅속의 지추미술관을 지을 때는 클로드 모네Claude Monet, 제임스 터렐James Turrell, 월터 드 마리아Walter de Maria 같은 아티스트 3인의 작품 퍼머넌트 전시 프로그램을 미리 정해 두었다. 그들이 건축가인 나에게 기대한 것은 아트디렉터 및 아티스트와의 협동으로 각 예술 작품에 가장 잘 어울리는 공간을 마련하고, 나아가 그것들을 내포하면서도 자립된 건축을 짓는다는 제4의 아티스트 역할이었다.

전체적인 이미지로서 나는 베네세하우스의 '지형과 일체

화된 건축'이라는 아이디어를 더욱 순화시킨 듯한, 지하에 입체적으로 전개된 어둠의 공간을 제안했다. 머리 위에서 내려오는 희미한 빛을 길잡이 삼아 땅속의 어둠 속을 걸어가면 그 끝에 터렐, 드 마리아, 모네의 예술을 감싼 빛의 공간이 떠오른다. 글자 그대로 겉에서는 전혀 보이지 않는 완전한 지하 건축 아이디어였다.

의뢰를 받고 설계에 들어간 것은 1999년이지만, 지하 건축이라는 구상 자체는 그보다 20여 년 전 건축을 막 시작할 무렵부터 내내 마음에 그렸던 것이다. 지하 공간 이용이라는 주제는 현대건축의 중요한 과제이긴 하지만 현실적으로는 기술 이전에 경제적 문제 때문에 좀처럼 수용되지 못한다. 1985년 '시부야渋谷 프로젝트', 1988년의 '나카노시마中之島 프로젝트', 1994년의 '오타니지하극장大谷地下劇場 프로젝트' 등 지금까지 내가 시도한 지하 건축 제안은 하나같이 실현에 이르지 못한 채 끝났다. 그 수십 년 묵은 생각을 담은 것이 지추미술관 프로젝트였다.

땅속에 묻혀 보이지 않는 미술관에게 외관은 문제가 되지 않는다. 궁극적인 예술 공간을 지향하는 기획은 나를 포함한 어느 작가에게나 도전심을 들쑤시는 것이었다. 프로젝트가 시작된 뒤 각 작가와 연락하며 열심히 연구했다.

그러나 전체 틀을 만들어야 하는 건축가와 자기 작품에

지추미술관 진입로. 벽의 미세한 기울기가 긴장감을 낳는다. 촬영·Masahiro Tsutsuguchi

모든 것을 땅속에 묻은 지추미술관. 촬영·Fujitsuka Mitsumasa

지추미술관의 중정인 삼각 코트, 촬영·Masahiro Tsutsuguchi

지추미술관, 월터 드 마리아 'Time, Timeless, No time'. 촬영·Masahiro Tsutsuguchi

예술 공간의 이미지를 담아 내야 하는 아티스트 사이에서는 당연한 일이지만 대립과 마찰이 일어난다. 몇 년에 걸친 지추미술관 추진 과정에서도 공간 규모나 비율을 놓고 나와 터렐, 드 마리아 사이에 종종 의견 차이가 있었다.

그러나 중간에서 조정하는 역할을 맡은 아트디렉터는 각 작가의 개성을 억눌러 조화시키기보다는 오히려 서로 다른 개성이 서로 자극하며 공생하도록 전체를 아우르며 나갔다. 이 타협 없는 협조가 힘이 넘치는 지추미술관에 3개의 예술 공간이라는 성과로 나타났다.

예술이 자연과 건축의 경계를 넘어 자유롭게 터를 얻는 '베네세하우스'가 나오시마 아트 프로젝트의 '동動'의 성격을 담당한다면, 폐쇄된 어둠 속에서 아트와 건축이 긴장감 있게 대치하는 '지추미술관'의 집약적인 공간 세계는 '정靜'의 성격을 가진다. 지추미술관이 완성됨으로써 예술과 자연과 역사를 대면하고, 사색하는 장소와 시간을 제공하겠다는 나오시마 아트 프로젝트의 콘셉트는 더욱 강하고 깊이 있는 것이 되었다. 그리고 이제 연간 20만 명 이상의 관광객이 찾아오게 되었다.

지추미술관 이후에도 베네세하우스의 새로운 숙박동으로 2006년 목조 호텔 '파크Park'와 '비치Beach'동을 완성하고, 2008년부터 새로운 갤러리를 계획하는 중이다.

생물이 증식하듯 단계적, 지속적으로 성장해 온 나오시마. 그곳에 20년 남짓 관여해 온 내가 지금 새삼스레 생각하는 것은 그렇게 긴 세월에 걸쳐 만들면서 생각하는 혹은 사용하면서 생각하는 지속적 과정을 거쳐야만 비로소 생겨나는 '힘'이란 것이 있다는 사실이다.

만드는 쪽과 사용하는 쪽의 대화 통로를 결여한 채 그저 새것을 생산하고 소비하기만 하는 사회 구조에서는 나오시마와 같은 '살아 있는' 장소를 만들어 내지 못한다. 중요한 것은 건물을 키워 가고자 하는 사람들의 의식이며, 그 생각에 부응하여 세월과 함께 매력을 키우는, 성장하는 건축이라는 발상이다.

문화를 창조하는 것은 개인의 정열

2008년 '도쿄대학東京大學 정보학환情報学環 후쿠타케 홀福武ホール' 준공식이 열렸다. 도쿄대학 혼고本鄉캠퍼스 아카몬赤門이라는 정문 옆 녹나무 가로수 사이에 지어진 이 노출 콘크리트 교사는 건축비 전액을 후쿠타케 씨가 기부했다. 후쿠타케 씨의 의뢰로 나 역시 무보수로 설계를 맡았다.

가로 15미터, 세로 100미터의 기다란 대지 형태에 따라 길게 뻗은 지상 2층 건물. 크게 낸 차양 밑에 학생들이 자유

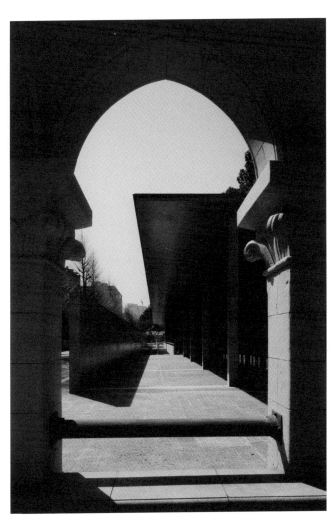

도쿄대학 정보학환 후쿠타케 홀. 촬영·Mitsuo Matsuoka

롭게 사용할 수 있는 반지하 계단 광장을 만들고, 그 광장과 구내 도로가 만나는 곳에는 '생각하는 벽'이라는 이름으로 긴 콘크리트 벽 구조물을 세웠다. 여러 시대에 지어진 교사가 풍부한 녹음에 둘러싸인 채 늘어서 있는 뛰어난 역사적 환경 속에서 내가 구상한 것은, 주위 환경에 녹아들면서도 현대와 미래를 느끼게 하는 낡고도 새로운 건축 이미지였다.

준공식 인사말에서 후쿠타케 씨는 프로젝트에 참여한 이유를 이렇게 말했다.

"정보학환은 도쿄대학 최초의 학제적 대학원입니다. 그러한 새로운 지적 창조의 거점을 만드는 일에 기부를 하고 싶었습니다. 일본에는 기부 문화가 없습니다. 앞으로 기부가 더 활성화되었으면 하는 바람도 있었습니다."

자유롭고 공평한 사회를 지탱하는 것은 개인의 자아를 넘어선 공공 정신이다. 하지만 그런 정신 아래 사람들이 모이고 함께 살아가는 기쁨을 실감할 수 있는 장소와 시간, 참된 의미에서 '퍼블릭public'이라고 말할 수 있는 시설을 만드는 것은 국가나 공공이 아니다. 뭇사람의 인생을 풍성하게 하는 문화를 창조하고 키워 가는 것은 어느 시대나 개인의 강력하고 격렬한 열정이다. 그들의 열정에 부응할 수 있는 '생명'이 깃든 건물을 나는 짓고 싶다.

8장

오사카가 키운
건축가

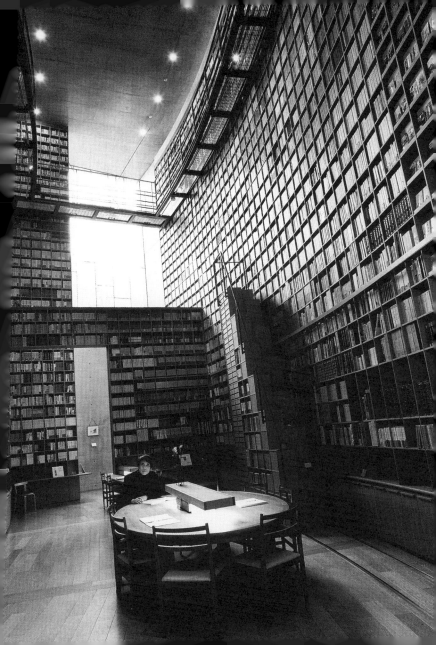

오사카에서 통근해라

1996년 봄, 도쿄대학에서 건축사를 전공하는 스즈키 히로유키鈴木博之 씨로부터 도쿄대학에서 강의해 보지 않겠냐는 제안을 받았다. 대학 교육을 받지 못한 사람이 어찌 대학 강단에 설 수 있겠느냐며 거절하는 것이 타당하다고 생각했지만, 마음 한구석에는 '대학은 어떤 곳일까? 학생들과 대화하는 것도 재미있지 않을까?' 하는 단순한 호기심도 있었다.

가족에게 의견을 물으니 아니나 다를까 아내나 장모나 단호하게 반대했다. 어릴 적부터 늘 학교가 아니라 벌판이나 냇가를 뛰어다니고, 청년기에는 실제 사회를 배움터로 삼아 온 나에게는 어울리지 않는다는 것, 그리고 무엇보다도 본거지 오사카를 비워야 한다는 점을 우려했다.

아닌 게 아니라 나처럼 지연 속에서 경력을 쌓으며 건축가의 길을 걸어온 사람에게 도쿄와 오사카의 거리는 치명적이었다. 또한 공무원이 되면 사무소 운영에서 손을 떼야 한다는 불안감도 있었다.

망설이던 내 등을 밀어 준 사람은 산토리 회장으로 있던 사지 게이조佐治敬三 씨였다.

"다 경험일세. 조금이라도 흥미가 있다면 해 봐야지. 단, 한 가지 조건이 있네. 오사카에서 출퇴근하게."

이 말에 나도 결단을 내릴 수 있었다. 사지 씨는 오사카

2002년. 도쿄대학 제도실에서.
촬영·Kazuya Morishima 사진제공·Casa BRUTUS | MAGAZINE HOUSE

의 안도 다다오가 도쿄에서 왕따 당하는 일이 없도록 해야
겠다며 도쿄대학 교수 몇 명을 초대하여 관록 있는 요릿집에
서 송별회를 열어 주었다. 전 오사카대학 총장 구마가이 노
부아키熊谷信昭 씨, 미야케 잇세이三宅一生 씨, 다나카 잇코 씨,
나카무라 간지로中村鴈治郎 씨 같은 친구와 지인, 나아가 줄이
닿는 관서지방 재계 인사에게도 연락을 했고 모두 참석해 주
었다. 송별회 도중에 사지 씨는 짓궂게 웃으며 말했다.

　"이만큼 후하게 접대해 두었으니 그쪽 교수들도 신경을
써 주겠지."

이리하여 1997년부터 5년 동안 오사카와 도쿄를 바쁘게 오가는 날들이 시작되었다. 대학이라는 미지의 세계에서 젊은 학생들과 어울리며 건축의 미래를 함께 고민한 5년은, 젊은 시절 대학 진학이라는 길을 택하지 않았던 나에게 기대 이상으로 신선하고 자극적인 경험이었다. 그러나 이 새로운 배움에 대하여 은인에게 충분히 보고할 수 없었다. 나를 아껴 주고 밀어 주고 키워 준 최고의 후원자 사지 씨는 내가 도쿄대학에 출강한 지 2년 후 1999년에 타계했다.

건축가와 건축주

자기가 원하는 작업을 제대로 해 보고 싶다고 생각하는 건축가에게 가장 높은 장애물은, 어떤 의미에서는 출자자인 건축주라는 존재이다. 건물 주인이 되는 건축주는 당연한 일이지만 설계자가 자기의 이익에 봉사해 주기를 기대한다. 건축가가 원하는 작업은 종종 건축주에게는 낭비로 비치는 경우가 많으므로 필연적으로 양자 사이에 충돌이 생긴다. 그리고 대부분의 경우는 고용된 처지인 건축가가 제 뜻을 꺾음으로써 충돌이 해소된다.

그런데 세상에는 비록 소수이기는 해도 보답을 기대하는 스폰서가 아니라 건축에 이상을 품고 건축가의 재능을 키

우려고 하는 기특한 사람들이 있다. 이른바 '후원자'라 불리는 것으로, 서양에서는 옛날부터 이것이 사회적 제도로 뿌리를 내렸다. 예를 들면 르네상스시대의 천재 건축가 미켈란젤로 부오나로티Michelangelo Buonarroti를 키워 낸 것은 메디치 가 Medici family였고 근대의 천재 안토니오 가우디에게 바르셀로나 풍광을 빚어내게 한 것은 방적공장 주인이던 구엘 백작 Conde Eusebio de Guell이었다. 거장 르 코르뷔지에의 새로운 도시 제안 유니테 다비타시옹이 실현된 데는 당시 문화부장관이던 앙드레 말로Andre-Georges Malraux의 노력이 있었다는 것도 유명한 이야기이다.

나 역시 후원자라고 말할 수 있는 건축주를 만난 축복받은 건축가이다. 건축사진가 후타가와 유키오二川幸夫는 "좋은 건축이 가능할 수 있었던 이유의 절반은 건축주의 힘이다."라고 말했지만, 실제로 내가 제안한 '새로운 건축' 아이디어는 건축주에게 상당한 각오와 용기를 요구하는 것들이 많았다. 기회를 준 그들이 나를 건축가로 키워 준 주인공이라고 해도 과언이 아닐 것이다.

　　하지만 독학으로 건축을 시작한 내가 처음부터 그런 인맥이 있을 리가 없다. 건축계를 지배하는 것은 예나 지금이나 학연이다. 종전 후 많은 공모에서 우승하고 일본 최초의

세계적 건축가로 활약한 단게 겐조, 1970년 오사카만국박람회를 계기로 화려하게 등장한 단게 문하생들을 비롯하여 우리 세대가 동경하는 선배 건축가들도 다들 이 학연 네트워크 속에 있던 엘리트 집단이었다. 많은 젊은이에게 건축가의 삶을 선택한다는 것은 좁고 험한 여정이며, 대학 교육도 받지 않고 아무런 사회적 배경도 없는 나 같은 사람이 그 집단 속으로 끼어들 가능성은 전무에 가까웠다.

오사카인의 반골기질

그렇다면 왜 나는 20대 후반에 절망적인 조건이라는 것을 잘 알면서도 출발선에 설 수 있었을까. 어쩌면 나에게 오사카인 기질, 즉 공리공론보다 실천을 중시하는 실학적 성향과 관계가 있을지도 모른다.

무엇보다 우선 앉아서 일감을 기다리는 엘리트다운 건축가 모습은 나랑 인연이 없다고 생각하고 처음부터 깨끗이 포기했다. 건축을 업으로 삼아 어떻게든 살아가야 한다. 일감이 없으면 스스로 가능성을 일궈 내서 일감을 만들어 내는 수밖에 없다. 그렇게 단순하게 생각했다.

가족이나 친척 같은 연줄을 이용해서 일감을 얻는 방법은 지속성이 없다고 생각하고 처음부터 머릿속에서 지웠다.

1984년. 구조(九条)의 상가 이즈쓰 주택(井筒邸) 앞에서.

타고난 기질상 누구한테 고개를 숙이고 일감을 따내는 짓은 도저히 못한다. 그렇다면 남은 길은 아이디어로 승부를 내는 수밖에 없었다.

사무소를 열고 처음 1년 동안은 몇몇 건축 공모에 응모하고 남는 시간에는 아무도 의뢰하지 않은 나 스스로 생각해 낸 프로젝트를 설계했다.

예를 들면 거리를 걷다가 공터를 발견하면 '나라면 이곳에 이런 건물을 짓겠다'라든지, '여기가 이렇게 개발하면 재미난 풍경이 나타날 것이다'라는 식으로 내키는 대로 자유롭게 스케치했다. 땅주인이 의뢰하지 않았는데 내 멋대로 남의 땅을 놓고 생각하는 것이므로 그런 구상을 땅주인에게 제시해 봐야 귀찮아하는 게 보통이었지만, 종종 내 의견을 재미있게 들어 주는 사람이 있었다.

그 자리에서 당장 의뢰가 들어오는 것은 아니지만 상대가 나를 "별난 놈이군." 하고 마음에 들어 하면서 인연이 시작된다. 그리고 어느새 신뢰가 쌓일 즈음, "설계 하나 해 주지 않겠나?" 하고 일감을 맡긴다. 사무소 출범 당초에는 그런 식으로 일감이 생기는 일이 많았던 것 같다.

경험은 일천해도 건축 전문가라는 긍지를 가지고 있었기에 건축주를 만날 때면, "나한테 의뢰한 이상 기본적인 기능 조건 외에는 저에게 전부 맡겼으면 좋겠습니다."라고 늘 고

자세로 임했다. 실제로 초기에는 건축주에게 도면도 제대로 보여 주지 않은 채 완공한 것이 대부분이다.

하지만 내가 지은 건물은 내 것이라고 말할 정도로 애착이 강했기 때문에 완공 이후의 유지 보수에는 책임을 다했다. 휴일 등을 이용하여 스태프 전원을 데리고 한 집 한 집 돌아보면서 불편한 곳을 발견하면 즉시 대안을 생각했다. 완공 이후의 그런 방문 수리를 상대가 미안해 할 만큼 성실하고 끈기 있게 계속했다. 이것은 준공 후의 관리를 통하여 자신의 기술력을 향상시키고자 하는 의미도 있었지만, 건축주들은 "안도 씨는 고집스런 구석은 있어도 지어 놓고 나 몰라라 하지 않는 사람이다."라고 호의적으로 평가해 준 듯하다. 대담한 제안치고는 완공 이후 문제점이 거의 없었고, 그래서 오히려 증축을 의뢰받거나 새 건축주를 소개해 주는 등 다음 일감으로 연결되는 일도 종종 있었다.

'나는 건축을 하는 게릴라이다.' '건축주를 교육시켜야 한다.' 이런 난폭한 말이 사람들의 이목을 끌고, 사람들은 나를 별난 놈이라고 생각했을 것이다. 건축계에서는 간사이지방에서 활동하는 개성 넘치는 건축가 와타나베 도요카즈渡辺豊和, 모즈나 기코毛綱毅曠 그리고 나를 가리켜 '관서지방의 세 기인'이라 부르던 시절도 있었다.

하고 싶은 일을 찾아내면
우선은 그 아이디어를 실현할 생각만 한다.
실제적인 문제는 어떤 것들이 있을지는
나중에 생각하면 된다.
그래서 종종 의뢰받은 대지뿐만 아니라
이웃 대지에 지을 건물까지 설계해서
모형으로 만들기도 한다.

생각할 자유를 잃지 않는다

한걸음 한걸음 발 디딜 곳을 모색하며 꿈을 쫓아온 만큼 내가 지금도 중시하는 것은 '이런 건축을 만들고 싶다'라고 생각할 수 있는 자유를 잃지 않는 것이다.

주어진 조건 안에서만 생각하면 아무래도 발상이 갇히고 만다. 반면에 아무것도 없는 상태에서 스스로 궁리해서 아이디어를 만들어 두면 비상시에 요긴하게 활용할 수 있으므로 기회를 잡기가 쉬워진다. 혹은 그런 아이디어를 사회에 능숙하게 제안할 수만 있다면 건축주나 일감이 스스로 알아서 나를 찾아올지도 모른다 .

1988년 홋카이도에 지은 물 위에 십자가가 떠 있는 '물의 교회水の教會'는 바로 그런 행운을 통하여 생겨난 프로젝트였다. 계기는 1980년대 중반, 고베 롯코산 위에 교회를 지을 때 정반대 입지에, 즉 바다로 돌출한 대지에 교회를 지어도 재미있지 않을까 하고 문득 떠올린 '물 위의 교회'라는 아이디어였다. 가공의 대지를 설정하여 도면을 그리고 모형을 만들어 1987년 봄 전람회에 발표했는데, 관람자 가운데 한 사람이 "이 교회를 내 땅에 짓고 싶소." 하고 뜻밖의 제안을 했다. 며칠 뒤 홋카이도 유후쓰 군勇払郡 도마무トマム에서 리조트 개발을 추진하는 그를 따라 히다카日高 산맥 북서쪽 중앙 산악부 평원에 있는 대지를 찾아가 보니 바다 대신 아름다운 냇

물의 교회 모형. 촬영·Tomio Ohashi

물이 있었다.

이 내에서 물을 끌어들여 인공 호수를 만들면 더욱 순수한 형태로 수상 교회를 지을 수 있다. 꿈을 현실로 만드는 작업이었다.

하고 싶은 일을 찾아내면 우선은 그 아이디어를 실현할 생각만 한다. 실제적인 문제로 어떤 것들이 있을지는 나중에 생각하면 된다.

그래서 종종 의뢰받은 대지뿐만 아니라 이웃 대지에 지을 건물까지 설계해서 모형으로 만들기도 한다. "이쪽에는

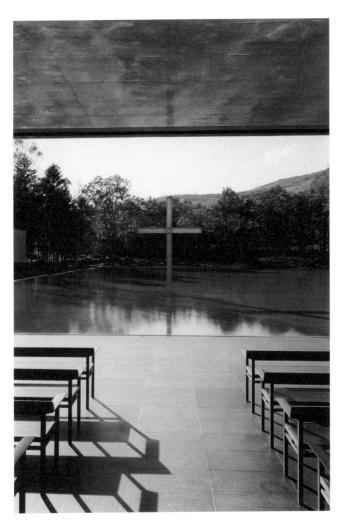

물 위에 십자가가 떠 있는 물의 교회. 촬영·Shinkenchiku-sha

이런 건물을 지으면 더 재미있어집니다."라며 건축주에게 보여 주면 대개는 그냥 농담처럼 흘려듣게 마련이지만, 이렇게 공을 툭 던져 두면 언젠가 되돌아오는 일도 있다. "안도 씨, 역시 그걸 짓기로 했습니다." 하면서 말이다. 교토의 'TIMES'나 '롯코 집합주택' 사례처럼 하나의 건축이 완공된 뒤 2기, 3기로 연결된 프로젝트는 대개 이런 게릴라 같은 방식으로 범위를 넓혀 나간 작업이었다.

무모한 도전

이렇게 일이 잘 연결되면 좋겠지만 현실은 물론 그렇게 만만치가 않다. 운좋게 실현할 기회를 얻은 프로젝트가 있는 반면 막대한 에너지를 쏟아 부었는데도 빛을 보지 못한 프로젝트도 많다. 그중에서도 특히 참담한 결과로 끝난 것이 오사카 시내에 대한 일련의 제안 프로젝트였다.

시작은 사무소를 설립한 해에 구상한 '오사카 역전 프로젝트Ⅰ'이었다. 일감이 전혀 없어서 어떻게든 상황을 타개하고 싶었던 나는 대담하게도 중고층 빌딩이 밀집한 오사카 역 앞 풍경에 주목했다. 10층쯤 되는 빌딩들의 옥상을 푸른 정원으로 꾸미고 그것들을 데크로 연결해서 지상 30미터 높이에 사람들이 노닐 수 있는 공중정원을 만들자는 구상이었다.

그 그림을 들고 오사카시 계획국장을 찾아갔다. 하지만 그에게 나는 어디 사는 누구인지도 모르는 스물여덟 살의 새파란 젊은이에 지나지 않았으니 귀 기울여줄 리가 없었다. 아니나 다를까 바로 문전박대를 당했다.

국장은 그림도 제대로 봐 주지 않았지만 나는 주눅 들지 않았다. '어차피 실현되기 힘들 거라면 원없이 엉뚱한 구상을 펼쳐 보자'라고 생각하고, 이번에는 공중정원에 미술관이나 도서관 같은 문화 시설을 집어 넣는 구상을 보냈다. 도심 재개발의 칼끝을 과밀에 허덕이는 지상이 아니라 자유로운 공중으로 돌리면 어떨까 하는 것이었다. 이렇게 아닌 밤에 홍두깨 같은 아이디어를 떠올려서는 끈질기게 제안했고 그때마다 번번이 퇴짜를 맞았다.

무모한 도전인 줄은 알고 있었다. 하지만 성과 없이 끝난다 해도 공을 멀리 던져 놓고 쫓아가야 내가 나갈 길은 놓치지 않을 수 있을 것이다. 그런 생각으로 하루하루를 보냈다.

지금까지 도전한 것들 가운데 가장 규모가 큰 것은 '오사카 역전 프로젝트 I'으로부터 20년 뒤에 기획한 오사카 나카노시마 재생 계획인 '나카노시마 프로젝트'였다.

나카노시마는 오사카 중심부를 흐르는 두 강물 사이에 형성된 길이 3.5킬로미터쯤 되는 섬이다. 섬에는 미쓰이크#나

스미토모住友처럼 종전 이전부터 있었던 재벌계 기업들의 본사 빌딩이 처마를 나란히 하고, 그밖에 중앙공회당이나 오사카부립나카노시마도서관大阪府立中之島図書館, 일본은행 오사카지점 등 예전부터 오사카의 문화, 행정의 중추를 담당해 온 역사적 건물이 많다. 입지뿐만 아니라 오사카의 역사를 생각하더라도 그곳은 대단히 중요한 곳이다. 나는 이 나카노시마 가운데 서쪽의 1킬로쯤 되는 지역을 상정하고 두 프로젝트를 구상했다. 그 가운데 하나가 중앙공회당 재생 프로젝트 '어번 에그URBAN EGG'이다.

1918년에 지어진 공회당은 당시 노후화가 진행되어 앞으로 보존할 것인가 개축할 것인가 아니면 철거할 것인가를 놓고 논쟁이 활발히 진행되고 있었다. 나 또한 건축가라는 이름으로 보존도 신축도 아닌 '재생'이라는 아이디어를 들고 그 논쟁에 뛰어들고자 했던 것이다.

과거 모습은 최대한 그대로 남기고 싶다. 다만 내부 홀 공간은 시민들의 요구에 부응할 수 있어야 한다.

상반된 주제에 대하여 내가 내놓은 해답은 기존 건물의 외곽은 그대로 두되 내부에 새로운 달걀형 홀을 집어넣자는 것이었다. 일단 내부 바닥을 철거하여 원룸으로 만든 다음, 그 내부 공간에 자립된 구축물을 만든다. 이렇게 하면 내벽 장식을 포함하여 건물에 새겨진 기억을 파괴하지 않고도 새

로운 생명을 불어넣을 수 있다.

이 대담한 제안이 구조 기술적으로 가능하다는 검증은 이미 해 놓았다.

또 하나의 프로젝트 '지층 공간'은 '어번 에그'를 포함하는 나카노시마 전체를 일대 문화 구역으로 만드는 구상이다. 파리의 시테섬Ile de la Cité에 견줄 수 있는 나카노시마의 지리적 문화적 가능성을 최대한 살려 섬에 문화 시설을 충실히 갖춰 나가자는 도시 개발 전략, 그 방법론으로서 나는 새 시설을 지상이 아니라 전부 지하에 만들자는 '땅속 도시'라는 아

오사카 나카노시마. 두 강 사이에 떠 있는 모래톱 섬으로, 넓은 곳이 폭 300미터 정도.
촬영·Yasuhiko Ueda | Pacific Press Service

이디어를 제안했다.

이 대지의 '중층화'가 실현되면 나카노시마는 기존의 역사적 경관, 녹음이 넘치는 도시공원 분위기를 그대로 보존한 채 그 자체가 도시를 자극하는 거대한 문화단지로 다시 태어날 수 있다.

비현실적이고 건축가의 꿈에 지나지 않는 생각이라는 것은 잘 알고 있었다. 하지만 꿈이기 때문에 현실적인 작업보다 수십 배의 에너지를 쏟아 부어 꿈 같은 곳으로 구상하고 싶었다.

나카노시마 프로젝트 지층 공간. 길이 10미터가 넘는 드로잉.

'이것은 메시지로서의 건축이므로 보는 이가 놀랄 정도로 힘찬 이미지로 만들어 보자'라고 생각하고 10미터가 넘는 드로잉을 반년 이상에 걸쳐 그리고, 사무소에 놓아둘 수 없을 만큼 커다란 모형을 몇 개나 만들었다. 당시 드물었던 컴퓨터 그래픽 이미지 영상도 제작하고 1989년에는 오사카 나비오 미술관ナビオ美術館에서 스스로 전람회까지 열었다. 이에 대하여 시 당국의 반응은 역시 'NO'. 담당관이 곤혹스런 표정을 짓는 것으로 끝나 버렸다.

오사카가 키운 건축가

건축가 안도 다다오

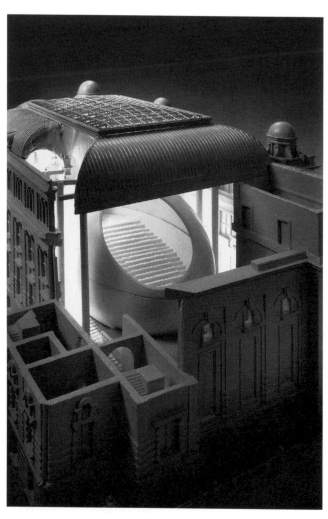

나카노시마 프로젝트. 어번 에그의 모형. 촬영·Tomio Ohashi

도쿄가 '관官'의 손으로 만들어진 도시라면 오사카는 '민民'의 손으로 만들어진 도시이다. 옛날에는 항구, 수로, 도로 같은 도시 인프라가 민간으로 건설되고, 메이지시대 이후의 도시 정비에서도 도시 한가운데를 남북으로 관통하는 대로 미도스지御堂筋를 비롯하여 많은 시설이 민간의 자금 제공이나 토지 수용 등 민간의 협조로 건설되었다. 오사카는 무엇보다도 여기 살며 일하는 사람들이 아이덴티티를 가지고 키워온 도시였다.

그런 오사카 시민의 기상을 전하는 건물이 미도스지 대로와 나카노시마 주변에 몇 개 남아 있다. 메이지시대부터 쇼와 초기까지 오사카를 사랑하는 사업가와 그들에게 부응한 건축가의 자유로운 창조력이 만들어 낸 양식주의 건물들이다.

다쓰노 긴고辰野金吾가 설계한 일본은행 오사카 지점, 무라노 도고村野藤吾가 와타나베 세쓰渡辺節 밑에서 일하던 젊은 시절에 도면을 그린 면업회관綿業会館, 그 무라노가 도시건축의 아름다움의 극치라고 말한 오사카가스大阪ガス 빌딩. 민간 역량의 결정체라 해도 좋을 그 건축들을 볼 때마다 거기 담긴 선인들의 생각과 도시의 꿈을 계승해야겠다는 책임감을 느낀다. 이런 심정이, 실현될 기약도 없는 오사카 도시 제안 프로젝트를 계속하는 나의 원동력이 되고 있다.

고향이 키운 건축가

관서지방 경제계 지도자들과 인연을 맺게 된 것은 마침 '나카노시마 프로젝트' 제안을 정리해서 내놓았을 때였다. '재미있는 건축가'라는 평판 덕분에 기타노신치キタの新地라는 오사카 최대의 고급 음식점 타운에서 알게 된 산토리의 사지 씨를 비롯하여 아사히맥주의 히구치樋口 씨, 산요전기의 이우에 씨, 교세라京セラ의 이나모리稲盛 씨 등 쟁쟁한 면면의 기업인들과 잇달아 만날 기회를 얻었다.

세상 무서운 줄 모르던 나는 대선배인 그들에게 "왜 세상을 좀 더 재미있게 만들지 못하는가? 왜 사회를 더 좋게 만들지 못하는가?"라며 내가 분노하는 바, 의문스럽게 생각하는 바를 거리낌 없이 토해 놓고, 그에 대한 나의 기상천외한 대안을 열심히 토로했다. 간사이지방의 '얼굴'들은 그런 젊은이의 열정을 받아들여 주고 재미있어 하며 상대해 주었다.

안면을 텄다고 해서 업무 의뢰로 연결되는 것은 아니다. 그들처럼 대단한 위치에 있는 사람이 추진하는 프로젝트에 내가 참가할 수 있으리라고는 기대도 하지 않았다. 경험이 풍부한 인생 선배를 직접 만나 배울 수 있다는 것만으로도 나는 충분히 만족하고 있었다. 그러나 그들은 나를 엄연한 건축가로 인정해 주었다.

교세라의 이나모리 씨는 "나카노시마에서 팔리지 않았던

그 '달걀', 내가 사겠소." 하며 모교 가고시마대학鹿児島大学에 이나모리회관稲盛会館을 건축하여 기증할 때 '어번 에그'와 동일한 홀을 만들어 볼 기회를 주었다.

산요전기 이우에 씨는 아와지 섬淡路島에 있는 진언종眞言宗 혼푸쿠지의 불당 설계자로 나를 추천해 주었을 뿐 아니라 롯코의 급경사면에 두 번째 집합주택을 지을 기회를 주었다.

나를 가리켜 '위대한 서민'이라고 말해 준 아사히맥주 히구치 씨는 다이쇼시대大正期 교토 오야마자키大山崎에 지어진 낡은 서양식 건물을 재생시키는 프로젝트 '오야마자키산장미술관大山崎山莊美術館'의 설계자로 나를 기용해 주었다. 그리고 가장 긴밀하게 교류하던 사지 씨는 오사카시 미나미에 있는 항구 덴보잔天保山 대지에 '산토리뮤지엄덴보잔サントリー・ミュージアム天保山'을 지을 수 있게 해 주었다.

연 바닥면적 13,804평방미터라는, 전에 겪어 보지 못한 대규모 작업과 힘겹게 씨름하고 있는 나에게 사지 씨는 "모쪼록 용기를 가지고 최선을 다해서 과감하게 일하게. 책임은 내가 지겠네."라고 말해 주었다.

"좌우지간 인생은 재미있어야 해. 업무에서도 두근거리는 가슴으로 일하면서 살아가게. 감동을 모르는 사람은 결코 성공할 수 없어."

늘 그렇게 말하던 사지 씨가 "이 시를 마음에 새겨 두게."

1994년. 사지 게이조 씨와 막 준공한 산토리뮤지엄 앞에서.

하며 읊어 준 것이 사무엘 울만Samuel Ulman의 「청춘Youth」이었
다. '청춘이란 인생의 한 철이 아니라 어떤 마음가짐을 말하
느니…….' 사지 씨는 나와 함께 미술관을 지으며 다시 한번
청춘을 구가하고자 했다.

아무 경험도 없는 20대 후반의 젊은이에게 인생 최대의
지출인 집짓기를 맡겨준 건축주들. 지역 차원에서 물심양면
으로 나를 응원해 준 고베 기타노마치나 오사카 미나미의
상업건축 건축주들. 그리고 실적이나 경력이 아니라 다만 사
상에 공감할 만한 바가 있다는 이유로 나라는 인간을 신뢰하
고 손 크게 작업을 맡겨준 간사이지방 정재계 지도자들.

그들은 모두 오사카인 특유의 자유로운 마음으로 나를
받아들여 주고 기회를 주었다. 간사이지방이라는 풍토가 아
니었다면 내가 아무리 발버둥 쳐도 오늘까지 건축 활동을
계속해 올 수 없었을 것이다.

위대한 선배들이 아껴 주고 이끌어 주었기에 여기까지
올 수 있었다. 나는 오사카가 키워 준 건축가이다. 그렇게 큰
은혜를 베푼 오사카를 위해 이제는 내가 진력할 차례라고
생각한다.

산토리뮤지엄덴보잔. 촬영 · Shohei Matsufuji

9장

글로벌리즘
시대로

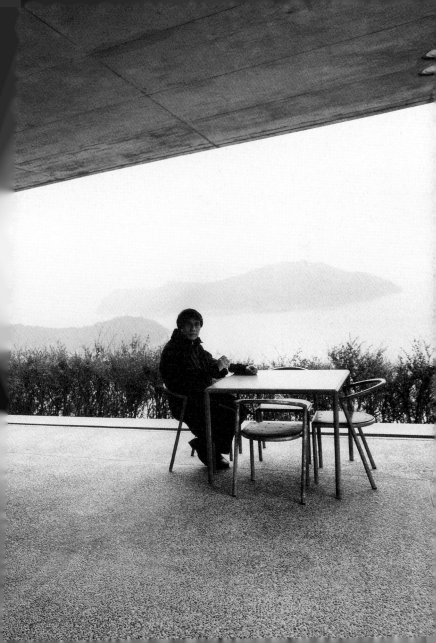

이글거리는 땅에 도전하다

현재 중동에서 진행되는 두 가지 프로젝트를 맡고 있다. 하나는 아랍에미리트United Arab Emirates의 수도 아부다비Abu Dhabi의 '아부다비해양박물관', 또 하나는 아라비아 만에 떠 있는 섬나라 바레인Bahrain의 '바레인유적박물관'이다.

'아부다비해양박물관'은 아부다비 해안에서 약 500미터 떨어진 사디야트섬Sadiyat Island의 재개발 프로젝트의 일환이다. 해양박물관과 함께 루브르 아부다비, 구겐하임 아부다비 등 5개 문화 교육 시설이 지어져 섬의 중추로 문화지구가 들어설 참이다. 나아가 그 주변에 국제적 비엔날레를 개최할 수 있는 파빌리온Pavillion을 19개소나 정비하는 계획도 진행 중이라고 한다. 5개 시설의 설계자로는 나 외에 프랭크 게리Frank Owen Gehry, 장 누벨Jean Nouvel, 자하 하디드Zaha Hadid 등 네 명의 세계적 건축가가 지명되었다. 풍부한 오일머니oil dollar를 기반으로 눈부신 개발 사업을 추진하는 중동 도시다운 거대한 규모이지만, 개발의 초점이 단순한 자본 투자 이익이 아니라 문화 진흥에 놓여 있다는 점에서 두바이 같은 곳과는 상황이 다르다.

'바레인유적박물관'은 기원전 3000년부터 청동기시대까지 조성된 사르 고분군을 조망할 수 있는 자리에 만들어지는 역사박물관이다. 바레인 전역에서 발견되는 고분군은 8

아부다비해양박물관의 컴퓨터 그래픽 드로잉.

만 5,000년 전후라고 하며, 선사시대 고분군으로는 세계 최
대 규모이다. 아랍에서 석유 채굴에 처음으로 성공한 나라로
알려진 바레인은 조만간 도래할 석유 자원의 고갈에 대비하
여 일찌감치 방향 전환을 꾀하여 20여 년이란 단기간에 현
대적인 국가로 급성장을 이뤘다. 바레인이 그 다음으로 힘을
쏟는 분야가 독자적인 역사를 자원으로 하는 '관광'이다.

　비즈니스 이상의 의미가 없는 '세계 최고 높이'를 다투는
투자가들의 사업에는 흥미가 없지만, 그 두 가지 시설은 모두
도시 문화의 육성을 목적으로 한 것이다. 특히 그 내용이 해

외 작품을 '수입'하는 것이 아니라 그 지역의 역사와 문화를 기반으로 한다는 점에서 의의 있는 프로젝트라고 생각한다.

아부다비에서 내가 제안한 것은 필요한 기능을 갖춘 직방체 박스의 아래쪽을 조개껍질 모양으로 파낸 듯한 건축이다. 이와 같은 곳으로 바다가 사방을 에워싼 입지에 '도시의 상징'을 주제로 한 걸작으로 시드니 오페라하우스가 있다. 당시 건축 기술의 한계에 도전했던 이 대담한 조형 표현은 바다에 뜬 범선을 모티프로 했다고 하는데, 이에 대하여 '아부다비해양박물관'은 돛을 부풀리는 바닷바람을 외부 형상이 아니라 내부의 빈 공간으로 표현하고자 시도한 것이라고 할 수 있다. 내가 지향한 것은 아라비아 백성의 역사를 품어온 웅대한 바다 풍경을 곁으로 끌어당기는 일종의 기계 장치와 같은 건축이다.

한편 바레인에서는 한없이 이어지는 사막에 쐐기를 지르는 듯한 건축, 특히 기하학성이 강한 건축을 제안했다. 기본 구조부터 외벽의 패턴에 이르기까지 집요하게 반복되는 삼각형 모티프는 어떻게 하면 황량한 풍경에 매몰되지 않고 태곳적 묘비인 어스 아트Earth Art에 부응할 수 있을까를 고민하다가 자연스레 떠올린 것이다.

옛날 고대 이집트시대부터 기하학은 인간이 자연 속에 무언가를 구축할 때 적용하던 가장 기본적인 사고의 수단이

바레인유적박물관의 모형.

었다. 사막과 바다에 둘러싸인 팍팍한 풍토에서 자라난 아라비아 조형 문화에서는 언제나 기하학적, 수학적 미학에 대한 강한 집착이 느껴진다. 그것은 자연에 맞서 인공 세계를 쌓으려고 하는 인간 본능이 가장 단적으로 표현된 것이라고 할 수 있겠다. 그곳에서 이루어지는 나의 건축이 원초적인 기하학 형태에 접근한 것은 지극히 자연스러운 일이다.

아부다비 작업과 바레인 작업은 구조적으로나 공간적으로나 어려운 내용이지만, 계획의 큰 줄거리는 결정되었다. 지금은 각 프로젝트를 구현하기 위하여 현지를 수시로 드나들며 구체적인 사안들을 검토하는 중이다. 예정대로 추진된다면 바레인은 2009년에, 아부다비는 2012년에 착공될 것이다.

오사카에서 세계로

나는 오사카에 사무소를 두고 유럽, 미국, 중동, 아시아 등 세계 각지에서 다양한 프로젝트를 진행하고 있다. 우리 사무소의 국내외 작업 비율은 10년 전까지는 국내 7에 해외 3의 비율이었다. 그런데 지금은 완전히 역전되어 해외 작업의 비율이 매년 높아지고 있다.

이러한 '국제화' 현상은 비단 내 사무소만의 이야기는 아니다. 아시아 등 후발 국가들의 강해진 경제력을 배경으로

일본인 건축가의 해외 진출은 매우 일반적인 현상이 되었다. 해외 건축주들은 자국에 있는 건축가를 대하는 감각으로 바다 너머 일본인 건축가에게 특별한 고민 없이 발주하고 있다. 건축 역시 완전한 글로벌리즘시대를 맞이한 것이다.

전자미디어 덕분에 세계 어느 도시에서도 실시간으로 정보를 공유할 수 있고 제트기를 타면 하루 안에 그곳에 갈 수 있는 점을 생각하면, 길게 이어지는 경제 불황으로 '일할 기회가 없는' 일본에서 벗어나 '기회가 있는' 해외로 건축가가 흘러나가는 것은 자연스러운 과정이라고 할 수 있다.

건축가의 입장에서 보면, 자신의 개성이 국적을 뛰어넘어 평가받아 보다 너른 세계에서 작업할 기회가 늘어나는 것이니 글로벌리제이션Globalization은 어떤 의미에서 환영할 만한 일일 수도 있다.

하지만 기술의 진보로 '세계가 좁아졌다'고 해도 그것은 어디까지나 관념적인 가상 세계의 이야기이다. 아무리 정보 교환이 순식간에 이루어질 수 있다고 해도 직접 만나 대화하면서 쌓는 신뢰 관계보다 나을 수 없으며, 실제로 지어지는 건물 자체가 정보화될 수 있는 것도 아니다.

아무리 기술이 발전하더라도 건축이란 그 장소에 가서 만들지 않으면 안 되는 토착된 작업이다. 대지마다 공사를 위한 규칙과 기술, 일하는 사람이 다르다. 시간적인 거리가 축

건축가 안도 다다오

FABRICA 건설 풍경.

소되어도 그 물리적 거리와 문화적 거리는 축소될 수 없다.

예를 들면 유럽, 특히 이탈리아에서 작업할 때는 역사적인 도시답게 개발에 관한 법 절차를 밟는 데 놀랄 만큼 시간이 오래 걸린다. 'FABRICA'의 경우 아이디어를 내놓고 완공되기까지 10년 이상이 걸렸다. 현지 직공들의 일하는 자세도 글자 그대로 장인의 그것이어서, 일단 일을 시작하면 공사 기간 따위는 개의치 않고 자신이 납득할 때까지 결코 일손을 멈추려 하지 않았다. 그러한 자세는 바람직하다고 보지만 스케줄을 예측할 수 없다는 두려움이 끝까지 나를 괴롭혔다.

반면 중국에서는 발전도상국다운 엄청난 개발 속도가 나를 당혹케 했다. 만리장성을 만든 문화국답게 대륙적이라고나 할까, 여하튼 뭐든 스케일이 크다. 일본에서는 생각할 수 없는 대규모 업무를 불쑥 의뢰받았다 싶으면 계약도 맺는 둥 마는 둥 하는 단계에서 프로젝트가 시작되고 만다. 공사가 일단 시작되면 이제는 멈출 수도 없으니 알아서 하라는 듯한 자세여서, 멍하니 있다가는 나도 모르는 사이에 공사가 진척되고 만다. 부리나케 현장을 뛰어다니며 문제를 찾아내고 수습하는 것이 고작이라 숨 쉴 틈도 없이 바빠진다.

미국에서 맡았던 작업은 소송 사회를 고스란히 들여다볼 수 있어서 놀라웠다. 여하튼 뭐든 계약을 맺을 때마다 변

호사가 입회하여 쉽게 끝날 이야기도 묘하게 복잡하게 만들어서 프로젝트 진행을 결과적으로 늦추고 만다. 민주국가답게 사안 하나를 결정할 때마다 관계자들을 모아서 회의를 열자고 하는 통에 질리고 말았다. '포트워스현대미술관 Mordern Art Museum of Fort Worth' 작업 때는 협의부터 완공까지 5년 7개월 동안 오사카와 포트워스 사이를 총 30회나 왕복했다. 여비를 부담해야 하는 건축주 측의 경제적 부담도 상당했을 것이다. 물리적 거리를 메우는 데 막대한 에너지가 쓰이는 국제 프로젝트는 건축가와 건축주 양자에게 상당한 각오가 없으면 성립할 수가 없다.

건축 기술이라는 단순한 차원의 문제점도 있다. '테아트로 아르마니Teatro Armani' 공사 때는 전체 스케줄은 매끄럽게 진행되었지만 현지 밀라노의 시공 기술이 예상 밖으로 낮아서, 결국은 콘크리트를 다시 타설해야 하는 사태까지 벌어지고 말았다. 결국 일본에서 보수를 전문으로 하는 미장공을 초청해서 가까스로 수습했다. 수준 높은 건축 기술을 자랑하는 일본에서 건축 경력을 쌓을 수 있었던 나의 행운을 새삼 절감할 수 있었다. 기술적으로 난해한 형태를 채택한 아부다비, 바레인 프로젝트도 앞으로 상당히 많은 고생을 하게 될 것이다.

물론 일이 매끄럽게 진행되지 않는 것이야 건축 현장에서

는 예사로운 일이며, 건축 과정의 악전고투야 해외나 일본이나 마찬가지이다. 그러나 해외에서 작업할 경우 일본에 있는 나는 문제 상황에 즉각 대응할 수 없다. 현장감이 없기 때문에 때로는 중요한 판단을 그르치는 일도 있다. 복수의 현장에서 문제가 거듭되면 상당한 스트레스를 받는다.

해외 프로젝트에서 배우다

그러나 그런 위험 부담을 감수하고 작업을 맡는 것은 해외 작업에 그만한 가치가 있기 때문이다. 그 가치란 우선 내가

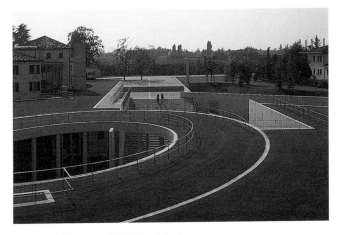

10년 걸려 완성한 FABRICA. 촬영·Shinkenchiku-sha

겪어 온 장소와는 모든 것이 다른 조건에서 건축을 생각한 다는 것 자체가 새로운 건축을 향한 도전이기 때문이다.

당연한 말이지만 각 지역은 지형부터 역사, 문화적 과정, 사람들의 생활 습관에 이르기까지 반드시 그 지역에서만 볼 수 있는 고유한 문맥이라는 것이 있다. 거기에 응하여 '그 장 소가 아니면 안 되는 건축'을 만들고자 한다면 건축 아이디 어 또한 일본에서 만들 때와는 당연히 달라진다.

아부다비도 그렇고 바레인도 그렇고 그 규모에서 그토 록 강한 기하학 형태는 온난한 기후를 가진 일본 풍토에서 는 나올 수 없었을 것이다. 가령 그런 아이디어가 있다고 해 도 일본의 사회 환경에서는 실현할 기회가 오지 않는다. 글 자 그대로 중동이기에 가능한 건축이다.

또 하나, 해외에서 작업함으로써 얻을 수 있는 가치는 실로 그 위험 부담에 있다. 분명히 기술력, 근면함, 팀워크 등 어느 것을 봐도 세계 최고 수준의 건축 기술을 가지고 어느 정도 성숙한 사회 시스템 속에서 일할 수 있는 일본 상황은 일본 인 건축가의 커다란 강점이다.

하지만 그렇게 잘 갖춰진 환경이기 때문에 놓치고 마는 건축의 가능성도 있다. 일본에서 작업하는 유럽 건축가들이 종종 불평하는 것이 바로 이 점인데, 일본 건축은 자신들의

포트워스현대미술관 건설 현장에서.

예민한 제안을 지나치게 잘 받아들인다는 것이다.

　법 규제를 운용하는 데서도 자잘한 규제가 많은 일본과는 달리 대지 자체가 아직 '사막'인 부분도 있는 중동에서 법령이란, 건축 설계를 제약하는 '장벽'이기보다는 그것을 인도하는 단순한 '가이드라인'일 뿐이라고 인식한다. 기본적으로 발주자도 관청도 건축가의 적극적인 제안을 열린 자세로 들어준다. 규제하는 측이 납득할 수만 있다면 일본에서는 상상할 수 없는 '예외 조치'도 비교적 쉽게 내준다.

　서구에서 작업할 때는 설계부터 시공, 완공에 이르기까

지 절차와 논쟁으로 오랜 시간이 걸리지만, '건축과 도시에 대한 사회의 의식이 그만큼 높은 탓'이라고 생각하면 그 역시 부러운 이야기이다. 일본의 공공시설을 설계하면서 가장 안타까운 것이 '누구를 위한 시설인가, 어떤 시설로 만들 것인가'라는 근본적 논쟁이 거의 불가능하다는 점이다. 유럽에서 건축 일을 하자면 공개적인 논쟁을 질릴 정도로 거듭해야 하는 만큼 고단한 일이지만 그만큼 일하는 보람이 크고 시간을 많이 투자하기 때문에 건축 콘셉트도 더욱 명확해진다.

물론 일본 시스템이 융통성이 없고 외국이 더 뛰어나다는 말은 아니다. 나라마다 특유의 모순이 많고, 대기업의 이기주의나 정치 논리가 건축을 좌지우지하는 사례도 있다. 건축의 '정밀도'를 추구한다면 외국에서 아무리 애를 써도 일본에서와 같은 만족을 얻기는 쉽지 않을 것이다.

내가 말하고자 하는 것은 타국의 건축 현장을 체험함으로써 자국에만 있었다면 쉬이 간과했을 점들, 이를테면 건축을 지탱해 주는 사회 구조와 같은 것을 좀 더 상대적으로 바라볼 수 있게 된다는 것이다.

건축가라는 직업이 가지고 있는 재미는 한 건물의 설계를 통하여 예술이나 기술뿐만 아니라 지역의 역사나 문화, 사회 제도의 문제 등 다양한 것을 생각하게 되고 다양한 가치관을 만난다는 데 있다. 그런 의미에서 서로 다른 세계의

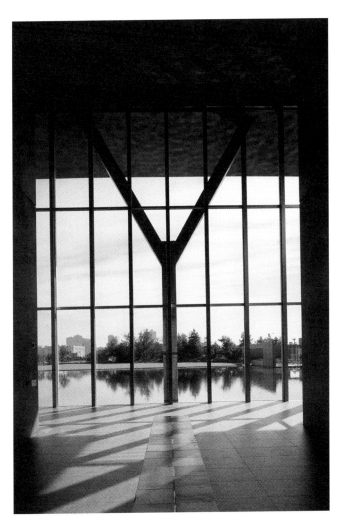

포트워스현대미술관. 촬영·Mitsuo Matsuoka

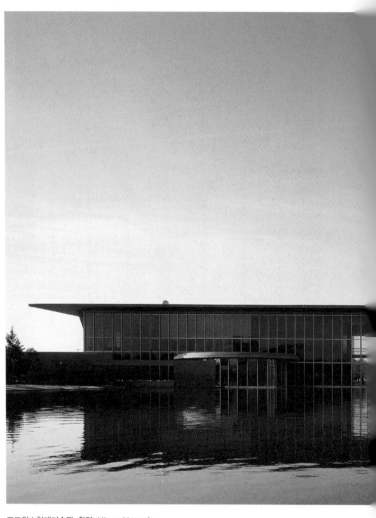

포트워스현대미술관, 촬영·Mitsuo Matsuoka

공기 속에서 나의 건축을 생각할 수 있는 해외 작업은 '공부' 할 수 있는 절호의 기회이다. 타국의 문화를 풍부하게 느끼고 그곳이 아니면 안 되는 건축을 위해 씨름한다. 그렇게 건축의 새로운 가능성을 모색하는 것이다.

대화를 통하여 공생의 세계로

1997년부터 1998년까지 네팔의 한 건축 프로젝트에 참여했다. 재해나 빈곤으로 의료 혜택을 누리지 못하는 사람들에게 의료 서비스를 제공하는 의사단 AMDA Association of Medical Doctors of Asia라는 비영리단체에서 어린이를 위한 병원을 세우기로 기획한 것이다. 1995년 한신·아와지대지진 당시 아시아 국가들이 보내준 지원에 대한 '보답'으로서, 기부금을 재원으로 병원을 짓기로 했다. 대지는 룸비니 Lumbini 근교 부트왈 Butwal. 대지와 인프라 정비 등은 시에서 제공했고 나도 무상 설계 의뢰를 수락했다.

네팔의 다섯 살 미만 아동의 병사율은 일본의 20배에 달했다. 그 원인 가운데 하나가 의료 시설의 부족인데, 실제로 '네팔어린이병원'을 지을 당시에 운영되던 어린이를 위한 병원은 카투만두 Kathumandu에 딱 하나가 있을 뿐이었다. 비즈니스가 아닌 자원봉사였고, 건축비며 현지의 기술적 조건 등

이 모두 매우 열악했지만, 무엇보다 건물의 완공을 간절히 원하는 사람들이 그곳에 있다는 점에서 특별한 보람을 느낄 수 있는 작업이었다.

건축비와 기술적 문제를 감안할 때 소재와 공법은 현지에서 조달 가능한 방법을 취하지 않을 수 없었다. 그 결과 단순하고 낮은 건물 형태가 자연스레 도출되었다. 외벽에는 현지에서 생산되는 볕에 말린 벽돌을 이용했다. 내부는 모르타르 위에 하얀 페인트 칠, 밝고 청결한 이미지를 의도한 마무리였다. 남쪽에 열주 회랑을 배치하고 그 안쪽에 창을 냄으로써 인도를 방불케 하는 뜨거운 태양광으로부터 내부 공간을 보호하고 편안한 실내 환경을 확보할 수 있도록 했다. 진찰실, 병실, 로비 등 어린이를 위한 공간은 전부 이 회랑에 면하며 이어져 있다.

콘크리트 골조를 세우고 벽돌을 쌓아 마무리를 해 나갔다. 건축 과정 전부가 사람 손으로만 이루어졌다.

로우테크인 만큼 마무리는 거칠고 디테일도 꼼꼼하기가 힘들다. 일본에서 작업할 때와 같은 정밀함은 도저히 기대할 수 없지만, 그 건물에 담긴 작업자들의 심정은 최고의 하이테크를 구사한 디자인 건축에도 지지 않을 만큼 강하고 깊은 무엇이 있었다고 생각한다. 완공된 병원에서는 현재 하루 200명 넘는 환자를 진료하고 있다.

네팔어린이병원. 현지에서 만든 햇볕에 말린 흙벽돌을 사용했다. 촬영·Shinkenchiku-sha

다양한 풍요를 추구하며

우리가 반드시 생각해야 할 것은, 요즘 사람들이 말하는 글로벌리즘이란 어디까지나 미국이 주도한 근대화 사회 속에서 일어난 사태라는 점이다. 우리는 자칫 그것이 세상의 전부인 것처럼 믿기 쉽지만 이 세계에는 거기에서 비켜난 사람들도 매우 많다. 하지만 21세기라는 시대로 접어든 현 세계가 직면한 것은 지구온난화 문제, 인구 문제, 정계불안까지 지금까지 배제되어 온 발전도상국까지 모두 포괄하는 글자 그대로 '전지구적 규모'의 문제이다.

앞으로도 '세계'가 존재해 나가려면 필연적으로 이런 강국 중심의 패권주의를 뛰어넘은 참된 의미의 지구주의가 요구된다. 그것은 기존처럼 동질의 문화권을 확대하기만 하는 세계화가 아니라 다양한 나라의 때로는 대립하는 문화나 가치관을 서로 대화를 통해 용인하고 더불어 살아갈 수 있는 세계를 지향하는 것이다.

물론 이것이 얼마나 어렵고 복잡한 과제인지는 2001년 '9.11'을 거론하지 않더라도 분명한 사실이다. 문화 충돌을 뛰어넘는다는 것은 쉬운 일이 아니었다.

그렇다고 일개 개인에 불과한 건축가가 무엇을 할 수 있다는 말은 아니다. 하지만 건축이 인간 생활의 문화에 관련된 것인 만큼 건축을 통하여 나름대로 의사 표명은 해 나가

네팔어린이병원. 촬영·Shinkenchiku-sha

문화 충돌을 뛰어넘는다는 것은
쉬운 일이 아니었다.
그렇다고 일개 개인에 불과한 건축가가
무엇을 할 수 있다는 말은 아니다.
하지만 건축이 인간 생활의 문화에
관련된 것인 만큼 건축을 통하여
나름대로 의사 표명은 해 나가야 할 것이다.

야 할 것이다. 며칠 전 AMDA로부터 네팔의 병원을 증축하고 싶다는 연락이 왔다. 자금 모집은 아직 시작도 하지 않은 상태이다. 어려운 상황이라고 하지만 사명감을 가지고 말하는 관계자의 얼굴은 밝았다. 고생할 만한 가치가 있는 프로젝트일 것이다. 나도 다시 네팔에서 작업할 궁리를 하고 있다. 바로 그곳이 아니면 얻을 수 없는 마음과 풍요로운 공간을 찾아 나갈 것이다.

10장

**어린이를 위한
건축**

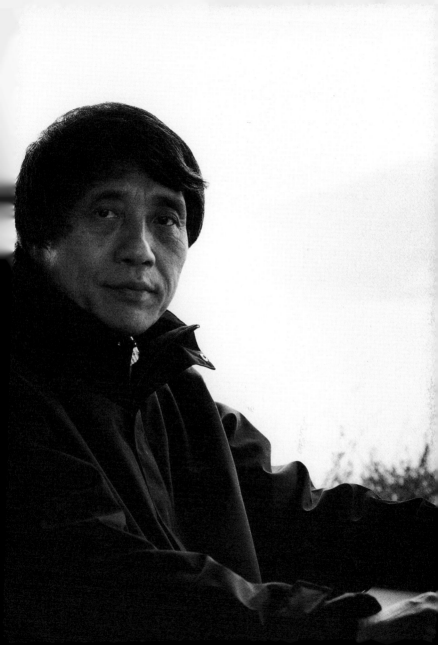

공터와 방과 후

몇 년 전엔가 건물의 자동 회전문에 어린이가 끼여 사망한 사고가 있었다. 막 완공되어 한창 화제거리였던 도심부 건물인 만큼 그 사건은 커다란 사회 문제가 되었고 세상의 비난은 기계를 제작한 회사와 빌딩 관리자에게 집중되었다. 한때는 전국 공공 장소의 자동 회전문이 전부 사용 중지되는 사태로까지 발전했다.

이렇게 충격적인 사건은 아니더라도 최근에는 '초등학생이 교실에서 유리 파편에 찔렸다' '백화점 에스컬레이터에서 어린이가 추락했다' 등 건물에 관련된 어린이 사고 뉴스가 늘고 있다. 그리고 사건이 일어날 때마다 관리자가 문책당하고 건물을 규제하는 새로운 안전 대책이 강구되었다. 설계 현장에 있는 나는 난간 설치나 모퉁이 처리에 관하여 새롭게 요구받는 일이 많으므로 이러한 사회 동향을 피부로 느끼고 있다.

물론 안심할 수 있을 만큼 안전해야 한다는 것은 건축과 도시의 대전제이다. 1995년 한신·아와지대지진을 겪으며 건설에 종사하는 자의 책임성에 대해서도 더 깊게 생각하게 되었다. 하지만 그렇다고 해도 건물에서 각이 진 부분을 모두 없애라는 식의 과잉 반응 세태에는 납득이 가지 않는다.

놀다가 유리 조각에 다쳤다고 해도 '어린이에게 주의를 촉구해야 한다'는 이야기는 전혀 없고 '유리'의 가해 책임만

그림책미술관 '창밖 그리고 또 그 너머'. 촬영·Mitsuo Matsuoka

전후 일본의 경제 일변도 사회가
어린이들에게서 공터와
방과 후 시간을 빼앗았다.
어린이를 과보호 세계에 가두는 가정과
사회 시스템이 어린이의 자립을 가로막고 있다.

추궁한다. 시공하는 측에서는 그 책임을 면하려고 이제는 어지간한 충격에도 깨지지 않는 유리라든지, 더 나아가 유리를 일체 사용하지 않는다는 식으로 소극적인 자세를 취한다.

항간에는 개성을 키우는 교육 개혁 이야기가 종종 들리는데, 어린이의 개성과 자립심을 키우자는 발상과 위험하다 싶은 것은 전부 배제하고 철저하게 관리된 환경에서 보호하자는 발상은 완전히 모순되는 것이다. 유리가 깨지면 위험하다는 것도 모르고 자라는 아이가 자기 관리 능력을 체득할 수 있을까. 그러한 과보호 조건에서 과연 '살아 있는' 긴장감, 스스로 뭔가를 궁리해서 타개하려고 하는 창조력이 키워질 수 있을까.

요즘 어린이들의 가장 큰 불행은 일상생활 속에서 제 뜻대로 뭔가를 할 수 있는 여백의 시간과 장소를 갖고 있지 못하다는 것이다. 내가 어릴 적에는 시내 여기저기에 공터가 있었다. 학교가 파하면 당연히 방과 후의 자유로운 시간이 있었다. 어른이 정해 준 규칙 따위가 전혀 없는 그 공터에서 아이들은 스스로 궁리해서 노는 재미를 터득하고 스스로 성장했다. 자연과 어울리는 방법을 배우고 위험한 곳에 들어가면 고초를 겪게 된다는 것도 배웠다. 전후 일본의 경제 일변도 사회가 어린이들에게서 이런 공터와 방과 후 시간을 빼앗았다.

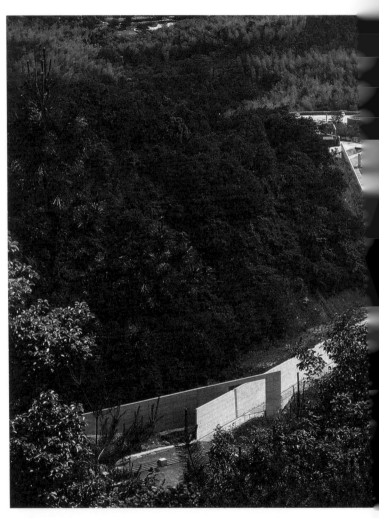

효고현립어린이회관. 시설을 과감하게 긴 옥외 통로로 연결했다. 촬영·Shinkenchiku-sha

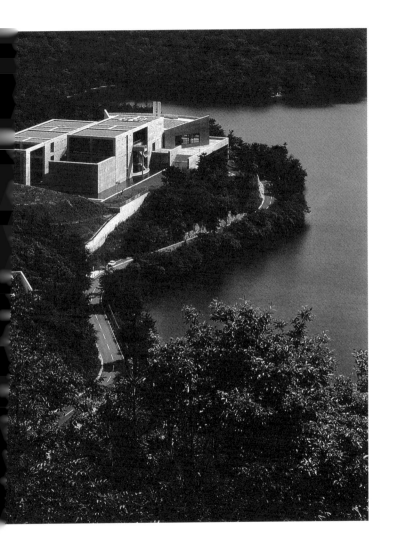

어린이회관

'어린이를 과보호 세계에 가두는 가정과 사회 시스템이 어린이의 자립을 가로막고 있다.'

평소 그렇게 생각하는 나는 "애들은 그냥 놔둬도 알아서 잘 큰다."라고 말하다가 주위의 반감을 사기도 한다. 어린이를 위한 시설을 설계할 때도 인간 본연의 생명력을 믿고, 대상이 어린이라고 주눅 들기보다는 평소 하던 대로 구상하기 때문에 발주자 측과 충돌할 때도 많다.

내가 어린이를 위해 처음 만든 시설이 '효고현립어린이회관'이다. 대지는 히메지시姬路市 교외 사쿠라야마桜山 저수지 옆. 신일본제철의 소유인 그 인공 연못 옆에 어린이들의 연구 발표나 독서, 공작 같은 활동을 위한 시설을 설계하는 것이었다. 이때 나는 연못을 따라 시설이 펼쳐지는 풍경과 일체화된 형태를 제안했다. 구체적으로는 시설을 그 안에서 이루어질 활동 내용에 따라 본관, 중간 광장, 공작관 등 3개로 나누고 연못을 따라 500미터에 걸쳐 배치하여 그것들을 긴 옥외 통로로 연결하는 것이다.

한자리에 몰아서 지으면 좋을 것을 애써 어렵게 만들려고 하는 것이니 비합리적이라는 불만이 나오는 것도 무리가 아니었다. 게다가 대개 건물과 외부는 분리하여 계획하는 것이 상식인데, 그 전부를 건축가가 계획하고 중간 광장의 16

개 기둥을 비롯하여 옥외 통로와 본관 주위의 연못 같은 외부까지 구상하는 등 공연히 어려운 짓을 하고 있었다. 당시 효고현 지사 가이하라 도시타미貝原俊民 씨의 지원 덕분에 어렵게나마 계획을 마무리하여 완공까지 끌고 갈 수는 있었지만, 정해진 기능이 없는 쓸모없는 공간을 놓고 마지막까지 논쟁이 끊이지 않았다.

"이렇게 많이 걸어야 하는 시설이 과연 괜찮을까요? 아이들이 콘크리트 건물을 싫어하지는 않을까요?" 하고 개관 직전까지도 주변에서 걱정이 많았다. 하지만 나는 전혀 개의치 않았다. 이 시설에 모여들 아이들의 에너지에 지지 않을 만큼 운영을 제대로 해낼 수 있을지, 오히려 그 점이 걱정이었다.

2008년 현재 어린이회관이 개관한 지 19년이 지났다. 관계자의 우려와는 달리 어린이회관은 그 이름대로 매년 수많은 어린이가 방문하는 어린이들의 귀한 놀이터가 되었다. 주위 녹음도 한층 무성해져서 처음에는 크게 보인 콘크리트 건물이 이제는 귀엽게 보일 만큼 시설 전체가 자연 속에 녹아들었다. 국제적인 비엔날레 형식의 '어린이 조각 아이디어 경연'이라는 독창적인 기획도 순조롭게 진행되어 2년에 한 번씩 세계 여러 나라의 어린이가 구상한 조각이 대지 안에 만들어지고 있다. 내가 생각한 대로 아이들의 해방된 감성은 한없이 건강하고 밝았다.

효고현립어린이회관은 어린이가 좋아하는 놀이터가 되었다. 촬영·Shinkenchiku-sha

내버려 두는 장소를 만든다

어린이회관 이후에도 어린이를 위한 시설 프로젝트에 여러번 참여했다. 박물관, 도서관, 학교까지 규모와 대지 조건을 비롯하여 용도는 매번 달라졌지만 일관된 주제는 자연과의 대화였다. 이것 외에 또 하나 내가 중요하게 생각한 것은 모든 것을 철두철미 배려해서 설계하는 것이 아니라 목적 없이 내버려 두는 장소를 일삼아 만드는 것이다.

세상을 살아가려면 지식과 지혜가 필요하다. 이미 정해진 문제와 해답을 연결하는 지식을 익히는 학교 수업과 세계를 자기 눈으로 보고 문제 자체를 찾아갈 수 있는 지혜를 키우는 방과 후의 자유로운 시간이 모두 있어야만 비로소 교육이 가능할 것이다. 건축도 마찬가지이다. 만드는 사람이 '이곳은 이렇게 사용하시오'라고 하나하나 결정해 버린다면 사용하는 사람은 상상력을 동원해 활용하는 재미를 누릴 수 없다. 특히 어린이에게는 그렇게 스스로 제자리를 찾을 수 있는 방치된 장소가 필요하다. 요즘 같은 고도의 관리사회에서 '내버려 두는 장소'를 만들자고 하면 오해를 사고 말겠지만, 실은 그 이전에 과연 건축가가 어떻게 해야 사람들이 모르는 척하는 그런 장소를 만들 수 있을까 하는 문제가 있다. 나도 여태껏 완전히 만족할 만한 해답을 찾지 못하고 있다. 어린이를 위한 건축, 뜻밖에 어려운 주제이다.

노마지유유치원(野間自由幼稚園), 촬영·Mitsuo Matsuoka

11장

**환경의 세기를
향하여**

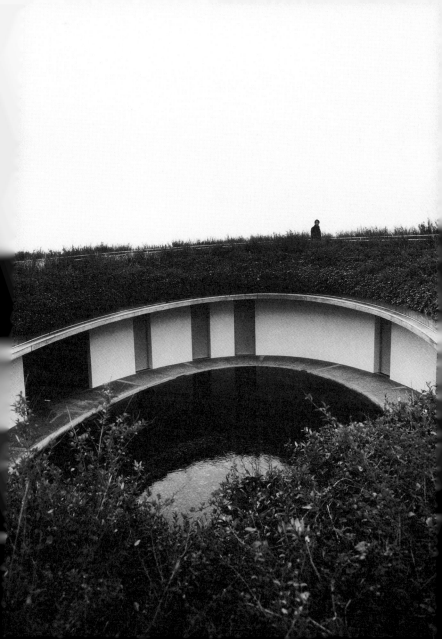

새로운 시부야 지하철역

과거 계획안 상태로 끝났던 건축 아이디어가 세월이 흐른 뒤 전혀 별개의 프로젝트로 실현될 기회를 맞을 때가 있다. '도 큐토요코선東急東横線의 시부야역渋谷駅'이 바로 그렇다.

시부야와 이케부쿠로池袋를 잇는 지하철 부도심선과 도큐 토요코선이 만나는 이 새로운 지하철역 계획에서 내가 제안 한 '달걀형'의 역사 아이디어는 예전에 구상했던 나카노시마 프로젝트의 '어번 에그'와 상통하는 것이다.

'어번 에그'는 오사카 나카노시마에 다이쇼시대에 지어진 중앙공회당의 재생을 주제로 한 가상 프로젝트로, 낡은 건 물의 외곽을 그대로 남긴 채 내부에 달걀형 껍질에 싸인 새 로운 홀을 집어넣는다는 계획이었다. 시부야역에서는 그 '달 걀'을 지하 토목 골조 안에 집어넣은 역사로 실현했다.

10년을 건너뛰고 등장한 시부야의 '달걀'이 되는 셈인 데 물론 그런 조형 표현 자체를 목적으로 했던 건축은 아니 다. 시부야의 '달걀' 중심에는 지하 2층 콘코스에서 지하 5층 의 홈까지를 관통하는 타원형 공간이 뚫려 있다. 지하에서 는 지상과의 위치 관계를 확인할 수 없기 때문에 방향 감각 을 잃기가 쉽지만, 이 역사에서는 '달걀'과 트인 공간의 명쾌 한 공간 구성이 땅속 랜드마크가 되어 역 전체 구조와 자신 의 위치를 언제든 확인할 수 있다.

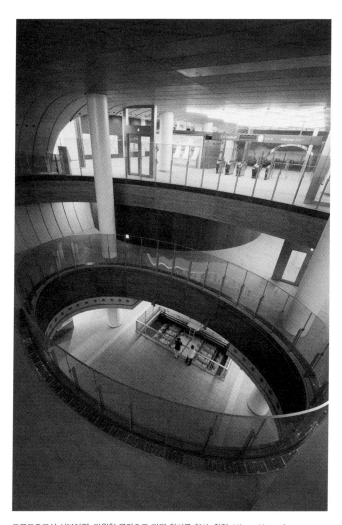

도쿄토요코선 시부야역. 타원형 공간으로 자연 환기를 한다. 촬영·Mitsuo Matsuoka

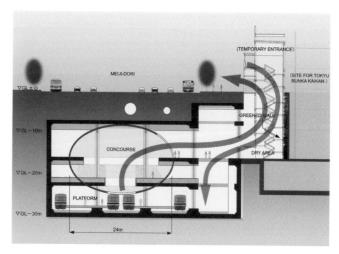

도큐토요코선 시부야역의 단면 다이어그램.

또 하나, 이 입체적인 공간 구성이 담당하는 주요 역할은 지하 공간의 자연 환기이다. 도큐 전철은 역사 공사에 맞춰 옆 대지에 있는 도쿄문화회관의 재건축을 계획하고 있었고, 지하 역에 인접한 공간에는 콘코스 층에 이르는 지하 공간의 채광, 통풍, 방습을 위해 통로 드라이 에어리어를 설치하기로 예정되어 있었다. 거기에 '달걀'에 덮인 원룸형 역사를 접속함으로써 보통은 기계 설비로 처리하는 전철의 폐열도 자연 풍력을 이용하여 신선한 공기로 환기할 수 있다는 것이다.

그렇게 환기될 때 문제가 되는 것은 역사 내부의 냉방인

데, 이 문제는 '달걀' 껍데기의 재료를 일반 콘크리트가 아니라 안에 빈 공간이 있는 GRC Glass fiber Reinforced Concrete 로 하고 그 빈 공간을 이용한 복사냉방 시스템을 채택하여 해결했다.

안전성과 통하는 '알기 쉬움'과 기계에 의존하지 않는 환경 제어, 시각적 임팩트뿐만 아니라 실제 기능면에서도 '달걀'은 중요한 의미를 가진다.

2008년 6월 도쿄 메트로 부도심선이 도큐선보다 먼저 업무를 시작하자, 그곳이 시부야라는 위치 때문에도 많은 미디어가 그 건축적 특징을 뉴스로 다뤘다. 재미있는 것은 보도 내용 대부분이 '달걀'의 조형적 특징보다 자연 환기 시스템에 관심을 보였다는 것이다. '기계에 의존하지 않는 지하철 환기 시스템' '환경적으로 부담을 줄인 지하철의 바람' 등 20년 전이라면 세상 사람들도 건축에 대하여 이런 식으로 호응하지는 않았을 것이다.

매일 수십만 명이 드나드는 시부야에 새로운 현관이 탄생했다는 뉴스가 '환경'이란 맥락에서 화제가 되었다. 환경에 대한 위기의식이 그만큼 높아진 것이다.

경제의 세기에서 환경의 세기로

해마다 상승하는 기온과 빈발하는 허리케인이나 태풍 같은
대규모 자연재해. 환경의 급변으로 멸종 위기에 몰린 동식물.
삼림 면적의 감소와 지구의 사막화는 멈추지 않는 반면 인구
는 계속 늘어나 세계적으로 식량난과 물 부족이 시작되고 있
다. 지구 환경의 이변은 이제 단골 뉴스가 되었다.

환경 문제가 세간에 최초로 화제가 된 것은 1990년대에
들어섰을 즈음이 아닐까. 에콜로지가 시대의 키워드로 선전
되고 관청과 기업은 경쟁이라도 하듯 환경 부문을 신설했다.

나름대로 사회적인 움직임은 있었지만 세간에서는 그다
지 위기감을 가지고 거론하지는 않았던 것 같다. 지구온난
화라는 것이 영역도 지나치게 넓은 데다가 너무 복잡한 것이
어서 절실한 문제로 파악하기가 힘들었고, 무엇보다 경제 번
영을 최우선으로 하는 전반적 사회 풍조가 환경에 대한 인
식을 둔하게 만들고 있었다.

하지만 오늘날 세계 각지에서 일어나고 있는 이상 사태는
분명한 현실이다. 앞으로 세계가 어찌될 것인지 그 정확한
미래는 아무도 예측할 수 없지만 적어도 지구 자원에 한계가
있다는 것, 선진국을 중심으로 맹위를 떨치는 인간 문명이
그 한계선을 넘어서고 있다는 것은 틀림없는 사실이다.

그런 시대 흐름을 반영하여 오늘날 산업·기술 사회의 관

심은 경제 효율의 추구에서 환경 문제의 해결로 180도 방향을 전환하고 있다. 목재 벌채로 자연을 파괴하고 건설 폐자재를 대거 배출하는 등 존재 자체가 '환경 문제의 원흉'이라고까지 하는 건축도 예외는 아니다. 더블 스킨, 에어 플로우 윈도처럼 열부하를 저감하는 파사드 시스템, 냉난방이나 급탕에 태양열을 이용하는 솔라 하우스, 절수형 수세식 변기나 합병처리 정화조를 이용한 물 순환 기법 등 환경에 미치는 영향을 조금이라도 줄이는 건물을 개발하기 위해 다양한 시도가 이루어지고 있다.

완전히 공업화되기가 힘든 건축 산업의 특질 때문에 다른 분야처럼 생산 시스템 자체의 개혁은 매우 어렵지만 노력은 계속해 나가야 할 것이다. 작은 점을 찍듯이 대처하다 보면 마침내 그것이 면을 이룰 것이고 그에 상응하는 효과를 볼 수 있을 것이다.

환경을 위해 건축이 할 수 있는 일

하지만 잊지 말아야 할 것은 그 자체가 '환경'의 일부인 건축에서 '환경 문제'는 '기술적 문제'와 완전히 떼어 놓고 생각할 수가 없다는 것이다. 예를 들면 오늘날 '에너지 절약'을 위한 디자인의 주요 흐름인 오피스 빌딩의 파사드 디자인은 요

컨대 내부 냉방에 드는 에너지를 최소로 줄일 수 있도록 건물 외피의 성능을 높이자는 사고방식에 기초한 것인데, 보다 근본적인 해결 수단으로 냉방을 아예 사용하지 않는 방법도 있을 것이다. 첨단기술 개발에 심혈을 기울이는 것도 좋지만, 그 전에 건물을 짓는 사람과 사용하는 사람이 뜻을 모아 자연풍이 통하는 사무소 냉방 방식을 궁리하는 것도 좋을 것이다.

이른바 나의 데뷔작이라 할 수 있는 '스미요시 나가야'는 오사카 중심부의 과밀 지역에 지은 콘크리트 건물이다. 주거 한복판이 중정이고 각 실내 공간은 전부 외부 공기를 접하지만 냉난방 설비는 없다. 공간도 건축비도 부족한 조건에서 내외 공간의 교류, 자연과의 대화를 최우선에 둔 결과 이런 구성에 다다랐다.

자연과 함께 살아가는 생활은 그 풍요뿐만 아니라 그 가혹함까지도 받아들이는 것이다. 건축주 부부에게 완공한 집을 넘길 때 나는 "이 집은 보통 집에는 없는 점들이 있습니다. 하지만 그만큼 살기 불편한 점이 있을지도 모릅니다. 더운 여름에는 옷을 하나 벗고 추운 겨울에는 하나 더 껴입고. 최선을 다해서 생활해 주십시오." 하고 부탁했다. 엉뚱한 말이었지만 부부는 라이프 스타일의 변화를 비롯하여 새집에 흔쾌히 적응해 주었다. "자연의 변화를 민감하게 느낄 수 있는 것이 이 작은 집의 매력입니다." 하고 웃으며, 30년이 지난

냉난방 시설을 하지 않고 중정으로 외부를 받아들이는 스미요시 나가야.
촬영·Yoshio Takase I GA photographers

첨단기술 개발에 심혈을
기울이는 것도 좋지만,
그 전에 건물을 짓는 사람과
사용하는 사람이 뜻을 모아
자연풍이 통하는 사무소 냉방 방식을
궁리하는 것도 좋을 것이다.

지금도 여전히 변함없는 모습으로 살고 있다.

건축 설계의 목적이란 합리적이고 경제성이 뛰어나고 무엇보다 쾌적한 건물을 짓는 것이다. 닫힌 실내에서 숨죽이고 사는 것과 다소 불편하더라도 하늘을 올려다보며 자연과 호흡할 수 있는 생활 중에 어느 쪽이 더 '쾌적'할까. 이것을 결정할 수 있는 것은 그곳에서 생활하는 사람이다. 일상생활과 가치관의 문제까지 살펴서 궁리한다면 건축의 가능성은 더욱 넓어지며 더욱 자유로워질 것이다. 사람의 몸과 마음은 흔히 생각하는 것보다 훨씬 더 강하다.

건축의 재생과 재이용

화석 연료를 더 이상 남용하지 말아야 한다는 에너지 절약 과제와 더불어 건축이 고민해야 할 중대한 과제는 '어떻게 하면 더 오래 쓸 수 있는 건물을 지을 수 있을까?'라는 건물의 수명 문제이다.

기존의 이른바 부수고 짓고 하는 '스크랩 앤드 빌드scrap and build'를 극복하고 건물 수명을, 예컨대 두 배로 늘릴 수 있다면 건설에 쓰이는 에너지와 배출되는 폐기물을 모두 크게 줄일 수 있다. 그것은 또한 온난화의 원인인 이산화탄소

배출량을 줄이는 것이기도 하다. 건물의 수명을 늘리는 것이
사회에 유익하다는 것은 누가 봐도 명백한 사실이다.

다만 이 문제를 향후 건축 분야의 기술 개발이 지향해야
할 과제로만 바라보는 것은 성급한 판단이다. 파괴와 건설의
악순환을 끊는 것이 목적이라면 먼저 변해야 할 것은 건물
을 '소모품'으로 보는 시각이다. 뛰어난 환경 기술이 적용된
차세대 주택으로 교체한다는 이유로 아직 충분히 쓸 수 있
는 건물을 부숴 버린다면 무슨 의미가 있겠는가. 더 새로운
'상품'으로 바꾸는 것을 '풍요'라고 생각하는 한 '스크랩 앤드
빌드'는 멈추지 않을 것이다.

중요한 것은 앞으로 어떻게 지을 것인가와 더불어 지금
사용하고 있는 것을 어떻게 살려 나갈 것인지를 고민하는 것
이다. 이때 시야에 들어오는 것이 애정을 가지고 건물을 유
지해 나가는 노력을 계속하는 것, 그 다음은 '건축의 재생과
재이용'이라는 주제이다.

건축의 재생이라고 간단히 말하지만 망가진 건물을 보
수, 개축하여 되살리는 리노베이션이나 런던의 테이트모던처
럼 사회적 이유로 쓸모를 잃은 건물을 다른 용도로 활용하
여 새로운 생명을 불어넣는 컨버전 등 다양한 유형이 있다.
일본에서는 최근 도심부 오피스 빌딩의 과잉 공급이 사회 문
제가 된 것을 계기로 사무소를 주택 등으로 전용하는 컨버

FABRICA. 이탈리아에는 '고재 은행'이라는 제도가 있다. 촬영·Francesco Radino

전 기법 등이 주목받기 시작한 참이지만, 석조 건축 문화를 가진 유럽에서는 옛날부터 흔히 이루어졌던 일이다. 특히 이탈리아의 역사 도시에서는 그런 관행이 철저하여 지금까지 내가 이탈리아 여러 도시에서 관여한 몇몇 프로젝트도 모두 옛 건물의 재생을 전제로 한 계획이었다.

건축의 재생은 결코 쉬운 일이 아니다. 오래된 건물일수록 경제적으로나 기술적으로나 부담이 많아서 차라리 새롭게 짓는 편이 효율이 좋고 '편하게' 작업할 수 있다. 이것이 시공하는 사람의 일반적인 생각일 것이다. 하지만 이탈리아

Palazzo Grassi. 18세기 후반 귀족 저택을 현대미술관으로 되살렸다. 촬영·Mitsuo Matsuoka

인의 발상은 다르다.

　내가 이탈리아에서 처음으로 건축 작업에 관여한 것은 루치아노 베네통Luciano Benetton의 의뢰로 베네치아 근교 트레비조라는 곳에 커뮤니케이션 리서치 센터 'FABRICA'를 만든 것이었다. 대지에 있던 17세기 귀족의 빌라를 증축 개수하여 재생시킨다는 계획이었는데, 나는 이때 처음으로 이탈리아에 '고재 은행'이라는 것이 있다는 사실을 알았다. 이 은행이라는 곳은 르네상스 시기 전후에 지어진 건물을 해체할 때 건자재를 모아서 보존하는 곳으로, 역사적 건조물을 개

수할 때는 이 곳에서 자재를 구입할 수 있다.

고재 은행이 설립된 것은 르네상스 문화의 거점 베네치아가 해상도시라는 입지 때문에 늘 건자재 부족에 시달려 이미 쓰이고 있는 재료를 아끼지 않을 수 없었다는 역사적인 사정이 있는지도 모른다. 다만 그런 재활용 전통을 현대에까지 살아 있게 만든 것은 옛것에서 가치를 인정하고 그것을 후세에 전하는 것을 지금을 사는 사람들의 의무라고 생각하는 이탈리아 인의 뛰어난 국민성이다.

'FABRICA' 작업에서는 법 절차 따위에 수고가 많이 들기도 해서 일본이라면 1년 반 정도면 끝날 공사가 결국 8년이란 세월을 끌었다. 오랜 시간과 막대한 에너지를 투입하여 차분하고 꼼꼼하게 도시의 기억을 지켜 낸다. 그들은 100년, 200년이라는 단위로 도시를 생각하는 것이다.

이에 반해 일본은 종전 후 소비주의 사회로 치우친 데다 그 이전에 오랫동안 목조건축 문화에 익숙해져 있던 탓인지 콘크리트 건물이라도 오래되면 부수고 다시 짓는 것이 당연하다는 감각이 일반화되어 있다.

시간이 흐를수록 매력이 커지는 도시와 새로움에만 가치를 두고 '스크랩 앤드 빌드'를 계속하는 도시. 과연 어느 쪽 풍경에서 인간의 미래를 느낄 수 있을까. 대답은 자명하다. 건물을 오래 사용하는 것은 지구 '환경'에 대한 배려이기도

하지만, 그 이상으로 우리가 사는 도시 '환경'을 풍요롭게 하는 것이기도 하다.

일본의 도시가 다음 시대를 견뎌 내고자 한다면, 건축의 재생·재이용에 관한 공법이나 설계 사상뿐만 아니라 법률을 비롯한 사회 구조에 대해서도 진지하게 고민해야 한다. 오래된 것을 쓰레기로 간주하는 소비주의에서 벗어나 지금 쓰고 있는 것을 살려서 과거를 미래로 연결해야 한다. 매사 아끼며 살았던 옛 일본인의 심성을 되찾는다면, 일본이 아니면 볼 수 없는 독특한 도시 풍경도 생겨날 것이 분명하다.

뒤집기 발상 오타니지하극장 프로젝트

순수한 건축과는 조금 다른 작업이지만 '재생'이라는 주제로 흥미로운 프로젝트를 시도한 적이 있다. 1995년 내가 스스로 기획하여 작성한 '오타니지하극장 프로젝트'가 그것이다.

프랭크 로이드 라이트가 설계한 구 데이코쿠호텔의 외벽에 사용된 것으로 유명한 오타니 석에 관한 제안으로, 그 채석장이 있는 도치기현 우쓰노미야시宇都宮市 오타니마치大谷町가 대지였다.

오타니 석 채굴은 10제곱미터 면적의 수직갱을 중심으로 수평갱을 바둑판무늬처럼 뚫어 나가며 이루어진다. 깊은 곳

은 지하 80미터까지 내려간다.

　강연회를 위해 우쓰노미야 시를 방문했다가 시 직원의 안내로 관광 삼아 오타니 지하갱 가운데 하나에 들어가 본 나는 인도 아잔타Ajanta나 터키 카파도키아Cappadocia 동굴수도원보다 더 장엄하고 심원한 분위기의 그 공간에 강렬한 자극을 받았다. 그래서 아무도 의뢰하지 않았지만 내 멋대로 구상을 시작해서 작성한 것이 바로 그 프로젝트였다.

　내가 그 기획을 하기 전에도 오타니의 역사를 전하는 자료관 혹은 음악이나 연극을 위한 공연장 등 지하갱을 문화적으로 활용하려는 사업이 시도된 적은 있었다. 그러나 내가 생각한 프로젝트는 기존 지하갱을 그저 단순히 활용하는 것이 아니라 특정하게 생긴 공간을 만들기 위하여 계획적으로 오타니 석을 채굴하자는 것이었다. 즉, 계획적으로 돌을 잘라 냄으로써 생기는 공간을 그대로 극장으로 이용하자는 아이디어였다.

　평면적으로는 10미터 간격으로 '기둥'을 남긴다. 지표에서 15미터 깊이까지는 암반으로 놔두고 거기부터 지하 30미터 안에서 파 나간다. 이 두 가지 조건을 지키는 범위 안에서 기존의 건축 개념을 초월하듯이 지하 공간을 자유로운 이미지로 그렸다.

　프로젝트의 핵심은, 건축과는 목적이 다른 채석이란 행

위의 결과를 그대로 건축 공간으로 재해석하자는 뒤집기의 발상이다. 땅을 파 들어가며 지하 공간을 만들면 굴삭토라는 부산물이 발생한다. 그것을 처리하는 것이 늘 어려운 문제인데, 이 계획에서는 건재로 판매할 수 있는 오타니 석이 나온다. 그리고 돌을 잘라 내는 인부의 일상적인 작업이 지하 극장을 짓는 공사가 되는 셈이니 고도의 건축 기술이나 공사 감리도 필요 없다. 채굴 사업으로서 채산성만 확보된다면 결과적으로 건설에 드는 에너지는 '제로'라고 할 수 있다. 공사 기간은 예정된 공간만큼 채석이 이루어질 때까지, 즉 미정이 되는 셈이지만 나는 '전에 경험해 보지 못한 재미난 작업을 할 수 있을 것 같다'는 자신감을 가지고 시 관계자에게 제안했다.

결과는 찬반양론. 다양한 반응이 나왔지만 사업 계획을 거론하기 이전에 그런 암반 속 지하 공간을 극장으로 이용하는 것이 법적으로 인정될 수 있느냐 하는 문제에 부딪히고 말았다. 당시 건설성^{현 국토교통성}에 문의했지만 아무리 구조적으로 근거를 제시해도 위험하다는 이유로 허가를 내주지 않았다.

지금까지도 그런 상태로 남아 있다. 그러나 나는 포기하지 않고 기회가 오기를 기다리고 있다. 기다리는 동안에도 '돌의 교회石の教会'를 비롯하여 그것을 토대로 한 아이디어들이 점점 풍부해지고 있다.

오타니지하극장 프로젝트의 스케치.

건축이란 원래 환경에 부담을 주지 않을 수 없는 행위이다. 아무리 고민해도 그 딜레마에서 벗어날 수가 없으므로, 너무 이념을 추구하다가는 아무것도 만들지 못하는 상황에 빠질 수 있다. 그렇기 때문에 건축 분야의 환경 배려라고 하면 아무튼 '정해 놓은 목표 수치를 달성한다'는 소극적인 방향으로 나가는 경향이 있다.

하지만 근본적으로 건축이란 '나를 둘러싼 공간이 어떠하기를 원하는가'를 생각하는 것이므로 이는 곧 환경을 생각하는 것이기도 하다. 건축 자체만으로 환경에 기여하는 것은 어렵더라도, 이를테면 그 건물이 위치한 지역이나 사회 구조에

오타니지하극장 프로젝트의 모형.

까지 시야를 넓히고 소프트웨어를 포함하여 종합적으로 사고해 나간다면 무엇인가 시야에 떠오르는 것이 있을 것이다.

건축을 하는 사람들은 환경 문제를 새로운 창조의 기회로 삼는다는 기개와 발상을 가져야 한다. 그리고 우리 사회가 때로는 그들의 도전을 과감하게 받아들여 주기를 기대한다.

짓지 않는다는 도시 전략 도쿄 재편 프로젝트

나는 현재 2016년 올림픽 유치를 위한 도쿄의 도시 재편 프로젝트에 어드바이저로 참가하고 있다.

'도시의 시대'라 불리는 21세기 세계에 3000만 명이 모여 사는 수도권 도쿄는 하나의 상징이다.

인간과 사물과 정보가 밀치락달치락 와글거리는 그 압도적인 에너지, 선택지가 풍부하다는 것이 대도시의 매력이다. 하지만 반세기에 이르는 '성장기'를 거치면서 건설, 폐기물, 물 문제 등 다양한 측면에서 대도시 도쿄는 이미 포화 상태에 다다랐다. 이 대도시가 다음 시대에도 계속 살아 남으려면 어떻게 해야 할까.

일찍이 건축가가 그렸던 '미래 도시'처럼 대담한 개조를 통해 단숨에 도시 풍경이 바뀐다는 것은 기대할 수 없다. 하지만 도쿄에는 공공 교통 기관이 충실한 콤팩트한 시스템,

요요기공원 등 도쿄에는 파괴되지 않은 녹지가 흩어져 있다.

도시화가 진행되는 지역 옆에 요요기공원代々木公園, 메이지진구明治神宮, 신주쿠교엔新宿御苑, 기타노마루공원北の丸公園 같은 커다란 녹지가 훼손되지 않은 채 남아 있다는 점 등 집중도 높은 도시이기에 부각되는 장점들도 분명히 있다.

우리가 생각하는 것은 이 잠재력을 충분히 살린 성숙한 도시 도쿄로 바꿔 나가는 프로젝트, 지구 환경의 위기가 외쳐지는 시대에 부응하는 친밀하고 따뜻한 도시를 향한 그랜드 디자인이다. 필요한 도시 시설은 기존 건물을 최대한 재생·재이용하여 갖춰 나간다. 그렇게 일구어질 도쿄의 역사와 자연이야말로 이 새로운 도시의 명물이 될 것이다.

도시의 위세를 과시하는 장대한 기념비는 필요 없다. 그보다는 가로수를 더 늘리고 도시 틈새마다 녹지를 늘려 나가야 한다. 점점이 흩어져 있는 크고 작은 공원과 숲을 연결하는 녹지의 '회랑'을 도시 전체에 둘러 바람이 통하는 거리로 만들어 가자는 생각이다.

거리를 걷는 사람의 눈높이에서 출발하는 도시 재편 작업. 과거를 부정하고 역사를 파괴하면서 발전해 온 도쿄로서는 180도 방향 전환을 뜻한다.

다양한 이해가 교차하는 현실의 도시에서는 사태가 그렇게 이상대로 진행되지 않을 것이다. 하지만 거대한 면적을 단숨에 바꿀 필요는 없다. 우선은 게릴라처럼 작은 점부

터 공략해 들어간다. 그 점들을 연결하여 하나의 네트워크를 만들고, 이 과정을 거듭하는 것으로 도시 전체를 상대하면 된다. 즉, 마스터플랜 없이 그 지역 특성에 따른 현장주의적 도시 계획인 것이다.

도시의 하드웨어를 개혁하는 것은 시민의 라이프 스타일을 개혁하는 것이기도 하다. 낭비가 곧 풍요였던 시대는 이미 끝났다. 교통망이 발달한 수도권이므로 이동 수단을 꼭 자동차에 의지할 필요가 없다. 제 발로 걷는 것을 중심으로 궁리하다 보면 더 아름답고 걷기가 즐거운 도시에 대한 사람

도쿄 도시 재편 프로젝트 이미지. 녹지 회랑. 바람이 통하는 거리.

들의 열망도 강해질 것이다.

일상 속에서도 아이디어에 따라 리사이클할 수 있는 것들이 여전히 많다. 한정된 자원 속에서 어떻게 하면 우리 생활을 더 충실하게 만들고 환경에 대한 책임을 다할 수 있을까. 일상생활에서도 창조력이 요구되는 시대이다.

바다의 숲 프로젝트

이번 도쿄 재편의 상징적 프로젝트는 가로수에 의한 '녹음' 회랑을 마지막에 도쿄만東京湾에서 받아내는 '바다의 숲海の森' 이다. 이는 도쿄만의 쓰레기 매립지에 나무를 심어 푸른 숲으로 재생하자는 프로젝트이다. 풍요로운 생활을 추구한 결과, 부정적 유산으로 혐오의 대상이 되어 온 장소에 생명이 깃든 풍경을 되살린다. 탈 '대량 생산·대량 소비'의 성명서와 같은 의미를 담은 프로젝트로, 중요한 것은 그 '죽음의 땅'을 재생하는 작업이 한 구좌 당 1,000엔씩 총 50만 명이 기부하는 시민 참가 형식으로 오랜 시간을 두고 조금씩 추진한다는 점이다.

환경 문제란 결국 현대 사회의 인공과 자연의 부조화 관계의 문제이다. 이 해결 방법을 건축과 도시 영역에서 철저히 궁리하다 보면 예전처럼 자연에 의지한 생활로 회귀하는가

2008년 5월, U2의 보노 씨와 나무심기.

또는 기술 개발에 더 박차를 가하여 인공 세계를 더 콤팩트
하게 만드는가 하는 양 극단의 두 가지 방향성에 다다른다.

어느 방향을 취하든 문제가 되는 것은 그것을 실현하려
면 도시 활동을 어떤 형태로든 제어해야 한다는 것, 사람들
에게 일정 부분 인내를 강요해야 한다는 점이다.

미래를 위하여 현재를 바꿀 용기를 가질 수 있느냐 없느
냐의 환경 문제는 인간이 어느 쪽을 선택할지, 그런 의식을
얼마나 많은 사람이 공유할 수 있는지에 달려 있다.

그런 의미에서 '바다의 숲' 프로젝트는 도쿄의 미래뿐만

아니라 지구의 미래를 생각하는 운동이기도 하다. 한계치까지 거대화된 도시인 만큼 우리가 지금 여기서 장차 도래할 환경의 세기를 향해 첫 발을 내디딜 수만 있다면 세상에 커다란 충격을 줄 수 있을 것이다.

2007년 최초의 묘목을 심은 뒤로 1년 남짓, 지금은 해외에서도 찬성 목소리를 내주고 있다. '아깝다'라는 뜻의 일본어 '모타이나이もったいない'가 reduce쓰레기 줄이기, reuse재이용, recycle재자원화라는 3R을 함축적으로 표현할 뿐만 아니라 한정된 지구 자원에 대한 존경을 담은 말이라며 '모타이나이'를 환경을 지키자는 뜻의 세계공통어로 퍼뜨리자고 제안한 케냐의 왕가리 마타이Wangari Muta Maathai 씨와 세계적 록밴드 U2의 보컬리스트 보노 씨도 운동 취지에 공감하고 현지에서 열린 나무심기 행사에 참석해 주었다. 도쿄의 '바다의 숲'은 '지구의 숲'이라는 의미를 띠기 시작했다.

왜 나무를 심는가

내가 환경 운동에 참여한 것이 '바다의 숲'이 처음은 아니다. 1995년 고베대지진 이후 사망자의 진혼과 생존자의 내면적 치유를 위하여 피해 지역에 하얀 꽃이 피는 나무를 심는 '효고 그린 네트워크', 산업 폐기물의 상징이라고까지 일컬어지

던 도요시마豊島의 재생과 함께 세토나이瀬戸内의 자연보호를 위하여 시작한 '세토나이 올리브 기금', 오사카 나카노시마를 중심으로 한 가센시키河川敷의 벚나무 가로수를 더 연장하여 세계 제일의 벚나무 가로수를 만들어 도시를 살려 보자는 '벚나무 모임·헤이세이平成 터널' 등 지금까지 여러 건의 시민 참가형 나무심기 운동에 적극 참여해 왔다.

미디어에 출연할 때마다 나무 심는 이야기만 하는 나에게 많은 사람이 "왜 건축가가 나무를 심느냐?" "왜 꼭 나무심기 운동이어야 하느냐?" 하고 묻는다.

앞 질문에는 "건물 짓기도 숲 가꾸기도 다 환경에 개입하여 그 장소에 새로운 가치를 만들어 내려고 하는 것이니까요."라고 대답하고, 나중 질문에는 "나무를 심어 숲을 키우는 것이 가장 단순하고 직접적인 환경 개선 행위니까요."라고 대답한다.

하지만 나무심기 운동의 참된 의미는 나무를 심는 그 자체가 아니라 심은 뒤 키우는 과정에 있다. 부지런히 물을 주고 필요한 손질을 해 주며 가꾸지 않으면 나무는 뿌리를 내리지 못한다. 나무심기는 시작일 뿐 끝이 아니다.

환경은 누가 주거나 받을 수 있는 것이 아니다. 스스로 자라도록 우리가 키워야 하는 것이다. 그 키우는 수고를 통하여 우리는 환경을 바꾸는 것이 곧 우리 자신을 바꾸는 것

「海の森」プロジェクト 募金のご案内

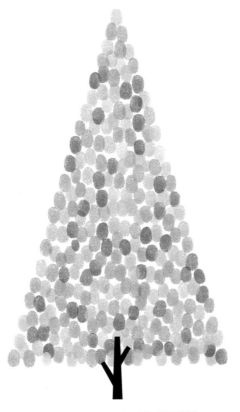

NOT FOR US, BUT FOR OUR CHILDREN.
あなたのための森ではない。あなたの子どものための海の森。

環境の世紀を向かえ

바다의 숲 포스터.

임을 깨닫는다. 이 운동에 어린이가 될수록 많이 참가하기를 바라는 것은 이 수고와 감동을 가장 민감한 시기에 체험하기를 바라기 때문이다.

그저 그런 대증요법적인 환경 운동이 아니라 어린이의 미래를 키우는 첫걸음이다. 내가 생각하는 나무를 심어야 하는 가장 중요한 이유가 바로 이것이다.

12장

일본인의 정신

한신·아와지대지진

1995년 1월 17일 리히터 규모 7.2의 강진이 아와지섬에서 한 신지방에 이르는 일대를 엄습했다. 당시 업무차 런던에 있던 나는 CNN 뉴스로 지진 속보를 접하고 급거 일정을 취소하 고 귀국했다. 그리고 귀국 다음날인 19일 오사카 덴보잔에 서 작은 배를 타고 고베 항 메리켄 파지장으로 건너가 심하 게 망가진 부두 바닥과 건물들이 무참하게 주저앉은 구 거류 지의 참상에 경악하면서 벽돌더미 속을 헤집으며 산노미야三 宮까지 걸었다.

익숙했던 시내가 글자 그대로 폐허로 변해 있었다. 그때 받은 충격은 평생 잊혀지지 않을 것이다. 건축을 업으로 삼 아온 사람으로서 할 수 있는 것이 아무것도 없다는 사실에 깊은 분노와 무력감에 빠졌다.

지진 이후 몇 달 동안 사무소 업무를 모두 젖혀 두고 혼 자서 혹은 사무소 스태프들과 함께 피해 지역을 돌아보았다. 그 지역에 내가 지은 건물들을 하나하나 둘러보며 피해 상황 을 확인하기 위해, 그리고 무엇보다 그 처참한 풍경을 마음 에 깊이 낙인처럼 새겨 두고 싶었기 때문이다. 복구에는 10 년 이상이라는 시간이 걸릴 것이다. 나의 내부에 그 복구 작 업에 필요한 에너지를 지속시키려면 그 참혹한 현실을 똑똑 히 봐 두어야 한다고 생각했다.

한신·아와지대지진 당시 고베 나가타 지구의 모습. 촬영·Shusaku Kurozumi

지진 이후 피해 지역을 돌아보았다.
그 지역에 내가 지은 건물들의 피해 상황을
내 눈으로 확인하기 위해,
그리고 무엇보다 그 처참한 풍경을 마음에
깊이 낙인처럼 새겨 두고 싶었기 때문이다.

지진으로 망가진 고베를 위해 뭔가 할 수 있는 것이 없을까를 궁리하다가, 혼자서 '복구 하우징 프로젝트'를 구상하기 시작했다. 그리고 타계한 사람들을 진혼하는 심정을 담아 하얀 꽃을 피우는 백목련, 목련, 층층나무를 주민 스스로 피해 지역에 심자는 '효고 그린 네트워크 운동'을 시작했다.

　복구를 서두른 나머지 사람의 마음을 돌보지 않는 복구 작업이 이루어져서는 안 된다고 생각했기 때문이다. 10년 후의 고베를 위한다는 생각으로 있는 힘껏 뛰어다녔다.

지진을 계기로 나의 인생관은 크게 흔들렸고 아울러 실무에도 많은 영향이 있었다. 아와지섬에서 추진하던 '아와지유메부타이 프로젝트'가 그것이다. 설계를 마치고 곧 착공에 들어갈 참이었다. 그 대지가 진원지 바로 옆이었다. 설계를 재검토하는 정도가 아니라 프로젝트 자체의 존속이 위태로웠다.

　하지만 나는 '유메부타이 프로젝트'의 운명보다 지진이 일어나기 4년 전 1991년에 지은 한 건물이 걱정이었다. 지면에 물을 채운 대형 쟁반, 즉 수반을 만들고 그 밑에 건물을 매립하는 대담한 구조였는데, 과연 그 건물이 무사할지 걱정스러워 현지를 찾아가 보니 다행히 건물은 전혀 손상이 없었다. 게다가 수반을 채운 물이 지역 주민들에게 생활용수로 쓰인다는 말에 마음을 놓았다. 그 건물이 바로 진언종 오

무로파御室派에 속하는 혼푸쿠지의 '미즈미도'로 내가 처음 설계한 사원 건축이다.

아와지섬, 연꽃 연못 밑에 법당을 짓다

오사카만大阪湾이 한눈에 보이는 나지막한 언덕 위에 있는 '미즈미도'로 가려면 언덕을 오르는 작은 길을 잡아야 한다. 푸른 언덕을 다 올라서면 콘크리트 벽을 배경으로 하얀 모래를 가득 채운 앞뜰이 나타난다. 벽에 뚫린 문을 지나면 이번에는 완만한 곡면을 이룬 콘크리트 벽이 또 하나 나타난다. 창공과 발치의 하얀 모래 말고는 아무것도 없는, 두 개의 벽으로 구획된 이 공백의 공간이 사찰의 진입로이다.

하얀 모래를 꼭꼭 밟는 자신의 발소리가 뜻밖에 크게 울린다는 사실에 놀라며 잠시 걸으면 벽이 끝나면서 문득 시야가 탁 트이고 긴 지름 40미터, 짧은 지름 30미터의 타원형의 연꽃 연못이 눈앞에 펼쳐진다. 그 연못 중앙으로 찔러 들어가듯 지하로 내려가는 계단이 있는데, 이것이 수면 밑 법당으로 가는 들머리이다.

혼푸쿠지 신도 대표인 산요전기의 이우에 사토시 씨가 나에게 사찰을 설계할 뜻이 있느냐고 물었을 때, 젊은 시절 인도에서 보았던 연꽃이 수면을 온통 뒤덮으며 자생하던 연

진언종 혼푸쿠지 미즈미도. 법당 위에 연꽃 연못을 설치했다.

못 풍경이 뇌리에 떠올랐다.

불교에서 연꽃은 깨달음을 얻은 석가의 모습을 상징한다. 그렇다면 종래와 같은 상징적인 대형 지붕으로 권위를 드러내는 건물이 아니라 연꽃 연못으로 부처나 중생의 전부를 두루 감싸는 법당이 가능하지 않을까. 불교의 정신세계를 건물 형태가 아니라 우회하는 길을 지나 연꽃 연못 밑으로 들어가 법당에 들어선다는 공간 체험 자체로 표현할 수는 없을까. 연꽃 연못 밑에 법당을 만든다는 아이디어를 주지스님과 신도들에게 이야기하자, "중요한 법당 위에 물을 채운다니 당치않아요. 지붕 없는 절은 있을 수 없어요." 하고 크게 반대했다.

신도와 건축가 사이에서 곤혹스러워 하던 이우에 씨는 고민 끝에 친하게 지내던 어느 고승에게 상담을 청했다. 당시 아흔이 넘은 다이토쿠지大德寺의 다치바나 다이키 큰스님이다. 사정을 듣고 난 큰스님은, "연꽃은 불교의 원점인데, 그 연꽃 속으로 들어가는 구조라니 아주 좋구먼. 부디 실현시켜 주시오."라며 뜻밖의 반응을 보였다. 그 한마디에 상황이 일변하여 프로젝트는 즉시 추진되었다.

타원형 연꽃 연못을 지붕 삼아 언덕 모양의 경사지에 매립하듯 배치한 법당 내부는 네모난 실내에 콘크리트 벽을 동그랗게 둘러 원형 방을 만들고 그 안을 모기둥과 격자 스크린

으로 내진과 외진을 가르는 구성을 취했다.

이 지하 공간에서 특징적인 것은 내진 배후에 정확히 서쪽을 향해 낸 커다란 격자창과 선명한 붉은색으로 칠한 격자살이다. 이 붉은 필터를 통해 실내로 비껴든 햇빛이 공간 전체를 부드러운 붉은빛으로 감싼다. 내가 지향한 것은 서쪽 빛이 본존 배후로 비껴드는 서방정토의 공간, 불교가 말하는 서방의 이상향이라는 이미지였다.

이 발상의 원점은 예전에 효고현 오노시小野市에 있는 조도지浄土寺에서 보았던 법당이다. 이는 대략 800년 전인 가마쿠라시대鎌倉時代에 승려 조겐重源이 하리마지播磨路에 지은 고찰로, 강력한 구조를 드러낸 공간을 석양빛이 한순간 진홍빛으로 물들인다. 그 환상적 광경을 현대건축 기법으로 재현하자고 생각한 것이다.

일반적으로 불교건축은 토착적이고 그만큼 매우 보수적이다. 설계에도 참신함보다는 전통적 형식에 충실할 것을 요구한다.

그러나 나는 권위주의적인 대형 지붕이란 전통적 이미지에 연연하며 각 종파 특유의 자잘한 규범에 따르기보다 그곳이 지역 주민들에게 특별한 성역이고 마음의 의지처로 길이 계승될 곳이라는 점을 더 중시했다. 사람들이 모이고 서로 존재를 확인할 수 있는 그런 광장으로서의 사찰 건축. 불교

진언종 혼푸쿠지 미즈미도. 연못 중앙의 계단을 통해 법당으로 내려간다. 촬영·Shinkenchiku-sha

진언종 혼푸쿠지 미즈미도. 법당 내부는 붉은색으로 칠했다. 촬영·Shinkenchiku-sha

도가 아닌 내가 프로젝트에 관여하는 의미를 바로 그 점에서 찾았다.

건축 아이디어는 좀처럼 허락을 받지 못했지만 이 사찰을 소중하게 여기는 심정은 전해졌던 모양이다. 주지스님과 신도들은 마침내 용기 있는 결단을 내려 주었다.

완공된 지 20년 남짓, 대지진을 이기고 여전히 서 있는 미즈미도는 주변의 쑥쑥 크는 나무들에 포근히 감싸였다. 여름 한철 연못에 가득 피는 연꽃의 선명한 빨간색이 그 고요한 풍경을 수놓아 건축에 생명을 불어넣는다.

전통 정신

내가 하는 건축은 특히 해외 사람들에게 '일본적'이란 평을 들을 때가 많다. '빛과 그림자'의 모노그램 세계, 혹은 콘크리트로 에워싼 간결한 공간에 '무無'나 '간間'이라는 일본적 미학이 숨어 있다고 그들은 말한다.

그러나 나는 '일본'을 표현하려는 의도는 없었다. 무언가 있었다면 관서지방에서 태어나고 나라·교토의 고건축을 친근하게 접하는 과정에서 자연히 몸에 밴 감성이 있었을 것이다. 그것이 콘크리트와 기하학을 이용한 한정된 수법 속에서 무의식적으로 표현되고 있기 때문에 해외 사람들 눈에는 오

히려 '일본'이 강렬하게 느껴지는 모양이다.

전통적인 사원 건축에 참여하면서도 특별히 '일본'을 의식하지는 않았다. 혼푸쿠지의 '미즈미도'는 콘크리트로 만들어졌지만 전통에 접근하기 쉬운 목조건축 작업에서도 나의 발상은 마찬가지였다.

1992년 스페인 세비아만국박람회에서 서구의 석조문화에 일본의 목조문화로 대응하려고 '세계 최대급 목조'를 주제로 높이 25미터에 미늘판자 지붕을 얹은 목조 파빌리온 '세비야만국박람회 일본정부관'을 지었다. 그 세비야 콘셉트를 계승하여 1994년 전국 식수제植樹祭에 맞추어 효고현의 푸르른 산골에 파고들듯 지은 '나무의 전당木の殿堂'. 에히메현 시조시에 에도시대부터 내려온 정토진종 사원을 재건축하며 연못 위에 뜨는 빛의 법당을 새로 보탠 '난가쿠잔고묘지南岳山光明寺' 등 지금까지 내가 작업한 목조건축은 모두 일본의 전통적 건축하고는 다른 모습이었다.

전통적인 목조 사원을 재건축한 '난가쿠잔고묘지'도 재료는 전부 집성재였고, 지붕은 평지붕이었다. 디테일 공법에서도 공포栱包 같은 장식적 요소나 전통적 모티프를 일체 인용하지 않은 어디까지나 현대 감성에 충실한 건축이다.

하지만 내가 과거 형식에 구애받지 않는다고 해서 전통

1992년 세비야만국박람회 일본정부관. 촬영·Mitsuo Matsuoka

건축의 뛰어난 창조성을 선조가 오랜 세월 동안 쌓아온 공간의 풍요를 부정하는 것은 결코 아니다.

재료 하나하나를 짜 맞춰 전체를 빚어가는 데서 오는 특유의 구조미, 나뭇결의 아름다움을 살린 원목의 소재감 또는 여름이 무더운 일본에 맞춘 처마가 긴 양식, 뜰과 한몸을 이루며 자연에 녹아드는 듯한 시원한 건축 구조 등 전통건축의 감성은 젊은 시절부터 눈과 발로 쌓아온 경험을 통해 몸에 배어 있다. 눈에 보이는 꼴이 아닌 그 공간의 정수를 나 나름의 방법으로 표현하고자 하는 것이다.

전통이라는 것에 어떻게 부응할 것인가. 이는 현대건축의

보편적 주제 가운데 하나일 것이다. 1960년대 후반부터 획일적인 현대건축 표현을 비판하며 '건축에 다양성을 되살리자'라는 이른바 포스트모던 운동이 일어났다. 그리하여 역사와 전통의 재생은 포스트모던의 주축이 되고, 그 전성기에는 역사적 건축 형식의 모티프를 인용한 키치한 건물이 많이 지어져 세간에 논란을 불렀다.

나도 지역의 고유한 전통과 풍토를 무시하고 경제성과 기능성만을 따지는 건축에는 깊은 반감을 가지고 있다. 그 장소가 아니면 안 되는 건축, 건축을 통하여 그 장소의 기억을 계승하는 것을 내 작업의 보편적 주제로 생각하고 있다.

하지만 전통이나 장소의 특성을 재생한다는 과제를 '꼴'의 인용으로 직결시키는 포스트모던적인 발상에는 공감할 수 없다. 전통적 형태의 모티프를 이리저리 짜깁기했을 뿐인 건물로 과거의 끈을, 그리고 미래에 대한 전망을 표현할 수 있다고는 생각하지 않는다.

본래 일본인에게는 종교건축과 같은 영원성이 요구되는 것이라도 그 전승을 사물 자체가 아니라 거기에 표현된 정신에서 찾는 감성이 있었다. 예를 들면 일본건축의 원점 가운데 하나라고 하는 이세진구伊勢神宮에는 식년천궁式年遷宮이라고 해서 20년에 한 번씩 신사를 허물고 똑같은 모양으로 다시 짓는 세계적으로도 보기 드문 관습이 있다. 이스즈가와

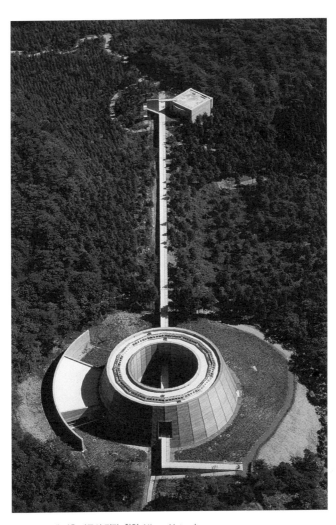

효고현 산골에 지은 나무의 전당. 촬영·Mitsuo Matsuoka

난가쿠잔고묘지, 촬영·Mitsuo Matsuoka

五十鈴川를 건너 신사 입구의 기둥문인 도리이鳥居를 지나 진입로의 자갈을 밟으면서 걸으면 마침내 판자울타리 너머로 신사 풍경이 드러나는데, 이 풍경 자체는 결코 고대에 만들어진 것이 아니다. 하지만 울창한 숲을 도려내고 만든 것처럼 보이는 하얀 신역으로 들어서 지붕의 용마루 양 끝에 X자형으로 교차시킨 기다란 목재나 마룻대 위에 직각으로 나란히 늘어놓은 장식적인 통나무를 보면, 우리 마음에는 어김없이 일본의 원점을 만난 것처럼 깊고 고요한 감동이 찾아든다.

전통이란 눈에 보이는 꼴로 존재하는 것이 아니다. 꼴을 지탱하는 정신이다. 나는 그 정신을 건져 올려 현대에 살리는 것이 참된 의미의 전통 계승이라고 생각하며 나의 건축을 하고 있다.

또 하나의 일본 문화

건축만이 아니라 일본 문화의 독자성을 추적해 보면 마침내 다다르게 되는 것은 사방을 바다로 에워싸인 섬나라의 풍요로운 자연이라는 지점이다.

온화한 기후 아래 펼쳐진 산과 내를 따라 자리한 얌전한 지형을 봄 벚꽃, 여름의 짙은 녹음, 가을 단풍, 한겨울 백설

등 풍요로운 사계 풍경이 뒤덮는다. 외국의 위협을 느낄 일이 없고 바위산이나 사막처럼 인간을 위압하는 혹독한 자연도 없다. 이 작은 규모와 변화 무쌍한 풍부한 자연 환경이 자연에 대한 일본인의 감각을 예민하게 만들고, 20세기 초에 일본을 방문한 프랑스 시인 폴 클로델Paul Claudel이 '세계에서 가장 아름다운 나라'라고 말하게 할 만큼 아름다운 독자적 생활문화를 키웠다.

특기할 만한 것은 그런 감성이 근세 들어 대중적으로 널리 침투했다는 것이다. 우키요에浮世絵, 가부키歌舞伎와 같은 전통 예술이 대중에게 친근한 존재였던 일본은 당시 세계적으로 보더라도 이례적으로 문화 수준이 높았다.

그런 일본 문화의 특징으로서 흔히 거론되는 것은 대륙의 웅대하고 과장된 표현과는 대조적인, 집약적이고 세련된 표현이다. 단적인 예를 들면 정원에 독립적으로 짓는 스키야数奇屋라는 다실이나 돌, 자갈, 모래, 이끼로 바다 위에 떠 있는 섬을 표현하는 료안지龍安寺의 가레산스이枯山水 정원으로 대표되는 내면적 긴장감이 있는 미의 세계. 가공하지 않은 소재를 사랑하고 간소함에서 미를 발견하고 유동적이고 자연스레 녹아드는 생활을 선호하는 감성이다.

그런데 고대부터 가마쿠라시대까지 일본의 건축을 차분히 되짚어 보면 이런 섬세한 '섬나라의 미학'의 큰 바탕이 된

또 하나의 얼굴이 드러난다.

1990년대 초 일본의 손꼽히는 고분 밀집지로 유명한 오사카 미나미가와치南河內 내에 고분 문화의 전시와 연구를 목적으로 하는 '지카쓰아스카박물관'을 지었을 때였다. 계곡의 푸른 숲에 위치한 대지 주위에는 고분이 200기 이상 흩어져 있는데, 그중에는 사각형과 원형을 붙여 놓아 열쇠 구멍처럼 생긴 무덤 전방후원분前方後圓墳으로 알려진 '닌토쿠 천황릉仁德天皇陵'이 있다.

평면 규모에서는 세계 최대인 닌토쿠천황릉. 사진제공·오사카부립지카쓰아스카박물관

지카쓰아스카박물관의 대형 계단으로 되어 있는 지붕은 수십만 개나 되는 하얀 화강암으로
마감했다. 촬영·Akio Nonaka

헤이세이(平成)판 대형 고분으로 만들어진 지카쓰아스카박물관. 촬영·Mitsuo Matsuoka

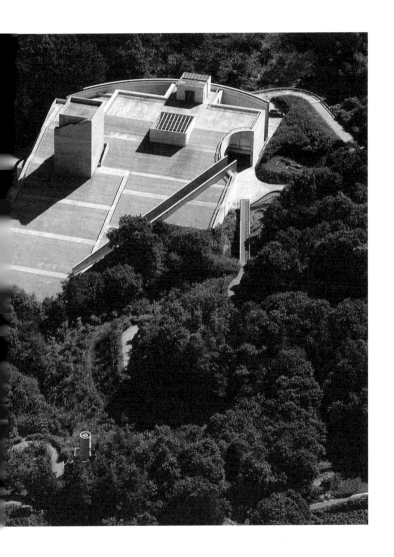

프로젝트를 위해 현지를 찾아가 해자垓子를 두른 채 초목에 뒤덮인 약 480미터 길이의 거대한 분묘 주위를 내 발로 돌아보았다. 분묘 높이는 자연 구릉이나 다름없지만 면적에서는 이집트의 피라미드를 능가하여 세계 최대의 구축물이 틀림없다. 재미있는 것은 지상에 있는 사람은 그 모습을 확인할 수 없다는 점이다. 비행기 발명으로 하늘에서 내려다보는 시각을 확보한 지금이니까 우리가 전방후원분의 형태를 이해할 수 있지만, 그런 시각이 없던 고대 일본인은 무엇 때문에 제 눈으로 확인할 수 없는 기념물 건조에 방대한 에너지를 쏟아부었을까.

건설 당초의 고분은 지금처럼 수목이 울창한 모습이 아니라 쌓아올린 봉토 전체가 주먹돌로 덮여 있었다고 하니, 만약 당시 가와치평야를 하늘에서 내려다볼 수 있었다면 푸르른 평원 가운데 전방후원의 기하학이 떠오르는 참으로 강력하고 장대한 풍경을 볼 수 있었을 것이다. 하늘에서 내려다보는 세계를 상상하며 고대 사람들이 수십 년에 걸쳐 대지에 빚어 놓은 구축물, 얼마나 웅대한 건축 이야기란 말인가.

이 천황릉에 상상력을 자극받아서 만든 것이 수십만 개의 하얀 화강암 주먹돌로 덮인 대형 계단을 지붕으로 얹은 '지카쓰아스카박물관'이었다.

고분 외에도 웅대한 분위기를 풍기는 일본 건축은 여럿 있다. 건설 당초는 목조로 48미터라는 믿기 힘든 높이를 자랑했다는 일본 건축의 또 하나의 원점, 시마네현島根県의 이즈모다이샤出雲大社 벼랑에 도전하듯 지어진 돗토리현 미토쿠산 산부쓰지의 나게이레도. 바닷물 위에 환상적으로 가람을 배치한 아키安芸 미야지마宮島의 이쓰쿠시마 신사厳島神社. 소라 껍질 속처럼 다이나믹한 이중 나선을 그리는 탑과 오르는 통로와 내려오는 내부가 분리되어 있는 아이즈의 사자에도さざえ堂. 조겐이 만든 도다이지東大寺의 여러 건축물도 참으로 호방한 구상력을 보여 준다.

자연을 사랑하는 섬세하고 우아하고 고운 감성이 있는 한편, 자연에 의지하면서도 웅대하고 대담한 세계를 개척하는 창조력, 상반된 감성이 동거하고 길항하는 웅숭깊음에서 나는 일본 문화의 개성과 풍요를 느낀다.

새로운 일본의 힘 아와지유메부타이의 재생

정보 기술과 교통 수단의 발달로 세계의 글로벌화는 한층 진전되고 있었다.

　기존의 민족·국가라는 틀이 약화되는 가운데 제기되는

자연에 의거한 독자적인 문화 토양 아래
유사시 놀라운 완력을 발휘하는 강인한 마음.
자연마저 재생시키는 웅대한 구상력.
그것이 세계에 자랑할 만한
일본인의 뛰어난 개성이다.
일본인도 아직은 그렇게 망가진 것은 아니다.

것은 민족의 개성과 아이덴티티인데, 일본은 그것을 충분히 드러내지 못해 왔고, 믿었던 경제력에도 빈틈을 드러내기 시작하며 활력을 크게 잃어가는 것처럼 보인다. '경제 대국'이라는 이미지 외에 어떻게 하면 새로운 시대에 어울리는 새로운 일본상을 만들 수 있을까. 이때 의미가 부각되는 것이 문화의 힘, 즉 자연에 뿌리를 둔 섬세하고 때로는 대담한 일본적 감성이다. 국토도 좁고 자원도 빈약한 일본이 의지할 수 있는 것은 이 문화력밖에 없을 것이다. 문제는 그 일본적 감성이 오늘날 일본 사회에서 사라지고 있다는 것이다.

제2차 세계 대전이 끝난 지 반세기 남짓 지나는 가운데 풍요로운 생활을 추구하며 정신없이 일한 일본인은 물질적 경제적 풍요를 차지한 것이 분명하지만 그 대신 자연에 대한 경외, 사물 사이의 공백에 의미를 두는 '간㎜'의 미학, 질서를 존중하는 예로부터 내려온 일본의 심정을 다 놓치고 말았다. 그것이 오늘날 일본과 일본인의 아이덴티티가 취약한 것의 근본적 원인이라고 나는 생각한다.

하지만 일본인이 애초에 가졌던 그런 힘들을 다 망각했느냐 하면 그렇지는 않다. 지금도 그 영혼은 사람들 마음속 깊숙이 살아 있다. 그 증거를 나는 고베대지진 이후 고베가 부흥하는 과정에서 보았다.

지진 직후에는 모두들 이제 고베는 죽었다며 체념하고

아와지유메부타이를 짓기 전의 대지 풍경. 적갈색 암반이 그대로 드러나 있다.

있었다. 그러나 '관'과 '민'이 일치단결한 효고현민의 놀라운 분투는 인프라 복구에서 주거 환경 재정비까지 방대한 시간과 수고를 요하는 작업을 불과 몇 년 안에 해내고 도시를 훌륭하게 되살렸다. 그 위업은 해외에서도 '역사상 유례없는 놀라운 도시 재생'이라고 높은 평가를 받고 있다. 뜻밖에 부흥 과정에서 발휘된 일본인의 협조성과 인내력과 창조력, 그 폭발적 에너지가 바로 일본인의 저력이다.

당시 효고현 지사 가이하라 도시타미 씨와 그 강력한 지도력 아래 단결한 효고현민이 목표로 잡았던 것은 비극을 초석으로 삼아 보다 나은 도시의 미래를 쌓아올리자는 '창

조적 부흥'이었다. 진원지 옆에 위치한 '아와지유메부타이' 프로젝트도 대지 안에 활성 단층이 있다는 사실이 밝혀져 설계 재고를 피할 수 없는 상황이었음에도 불구하고 그들의 용기와 정력은 프로젝트 속행이란 영단을 내려 주었다. '아와 지유메부타이'는 2년의 조정 기간을 거쳐 지진 부흥 기념 사업으로 재출발했다. 길이 1킬로미터, 면적 28헥타르에 이르는 광대한 '유메부타이' 대지는 원래 오사카만 매립에 토사를 제공하던 채굴지였다.

산을 통째로 깎아 낸 자리에 남아 있던 것은 적갈색 암반이 그대로 드러난 무참한 풍경이었다. '유메부타이'는 이렇게 인간이 망가뜨린 대지를 소생시키는 것을 주제로 구상되었다. 프로젝트는 건물보다 먼저 주위 경사면에 10센티미터 쯤 되는 묘목을 50만 그루 이상 심는 것부터 시작되었다.

작업을 하다가 자연 회복을 주제로 하는 '유메부타이' 건축을 사람들에게 전해야 할 때면, 나는 종종 고베 롯코산 이야기를 들려주었다. 롯코산도 에도시대에 난벌로 완전히 민 둥산으로 변해 있던 것을 메이지시대 이후의 인공 녹화 사업으로 지금처럼 녹음 짙은 풍경으로 재생한 내력을 가지고 있다. 메이지 사람들이 이런 사업을 해낼 수 있었으므로 우리가 하지 못할 이유가 없다.

그렇게 사람 힘으로 회복시킨 푸른 경사면에 파묻듯이 짓

는 건축인 만큼 그 주제도 역시 자기 존재를 과시하는 것이 아니라 자연 지형을 받아들여 자연스럽게 펼쳐지는 회유식 정원처럼 자연의 매력을 어떻게 부각시킬 것인가에 두었다.

지진 부흥 프로젝트 '아와지유메부타이'는 만들기 자체를 목적으로 한 일반적인 재개발 사업하고는 그 출발점부터가 전혀 다른 시야를 가지고 있었다.

2008년 현재 유메부타이가 완공된 지 8년이 된다. 10센티미터였던 묘목도 벌써 5미터가 넘는 높은 가지를 드리운 숲이 되어, 완공 당시는 건축 테마파크처럼 보이던 시설들도 이제는 자연 속에 알맞게 녹아들었다. 숲이 장소 전체를 감싸 안을 때까지 앞으로 10년도 걸리지 않을 것이다.

자연에 의거한 독자적인 문화 토양 아래 유사시 놀라운 완력을 발휘하는 강인한 마음. 자연마저 재생시키는 웅대한 구상력. 그것이 세계에 자랑할 만한 일본인의 뛰어난 개성이다.

일본인도 아직은 그렇게 망가진 것은 아니다. 지금 열심히 매달리고 있는 도쿄만 쓰레기 매립지 약 88헥타르의 재생 프로젝트 '바다의 숲' 운동에는 일본인의 그런 정신을 세계에 발신하는 메시지의 의미도 담겨 있다. 나는 일본과 일본인의 미래에 기대하고 싶다.

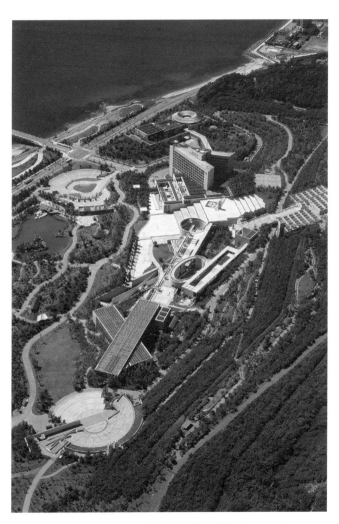

아와지유메부타이. 광대한 대지에 숲이 되살아나기 시작했다. 촬영·Mitsuo Matsuoka

종장

빛과 그림자

1960년대를 질주한 표현자

1960년대 말 세계 각국에서 기성 체제와 문화에 '이의'를 제기하는 기운이 고양될 때 평화로운 일본에서도 전에 없던 창조적 에너지가 분출했다. 그 문화적 저항 중에 가장 두드러진 움직임이 전위 예술 분야에서 나타났다. 현대 미술에서는 관서지방의 구체미술협회가, 그리고 언더그라운드 연극에서는 가라 주로가 이끄는 상황 연극이나 데라야마 슈지의 연극 실험실 덴조사지키가 압도적인 존재감을 보여 주었다.

그들은 물질주의에 치우친 사회를 풍자하고 '더 자유롭게, 더 생생한 느낌'을 글자 그대로 온몸을 던져 호소하며 경직된 낡은 예술 관념으로부터 벗어나고자 했다.

특히 충격적이었던 것은 경찰기동대에 에워싸여서도 마지막까지 극단 붉은텐트에서 게릴라적인 공연을 계속하던 가라 주로의 '신주쿠니시구치공원新宿西口公園 사건'이다. 사회에 맞서 개인을 관철하며 살겠다고 발버둥치는 그들의 모습에 동세대 젊은이와 마찬가지로 나도 크게 공감하고 내가 나아갈 길을 발견할 수 있었다.

그로부터 20년 남짓 지나 건축의 길을 걸어온 나에게 1960년대를 질주한 표현자와 교류하고 나아가 작업을 함께 할 수 있는 행운이 찾아왔다. 1988년 봄, 도쿄 아사쿠사浅草에 환상처럼 출현한 가라 주로의 이동극장 '시타마치카라자下

시타마치카라자. 가라 주로의 이동극장. 촬영·Yoshio Shiratori

町唐座 프로젝트'이다.

　'시타마치카라자'가 탄생한 계기는 1985년 여름, 당시 사가초佐賀町 Exhibit Space라는 갤러리를 주관하던 고이케 가즈코小池一子 씨가 "시타마치를 고집하는 가라 씨와 도쿄 시타마치 대표격인 다이토구台東区에서 뭔가 재미난 일을 벌일 수는 없을까?"라고 의견을 물은 것이었다. 오로지 경제지상주의로 평균화되어 가는 도시에 맞서, 도시에서 버티며 계속 항거하는 극단 붉은텐트가 얼마나 중요한 존재인지를 우리는 이야기했다. 그리고 시타마치 부흥이라면 가라 주로를 위한 연극 소극장처럼 어울리는 것도 없다고 의기투합함으로

써 프로젝트가 시작되었다. 우선은 대지부터 물색해야 하므로 내가 먼저 몇 가지 안을 내놓았다.

제1안은 우에노上野 시노바즈 연못不忍池 위에 만드는 것. 이것은 다이토구뿐 아니라 도쿄도도 관련되어 있다고 해서 포기했다. 제2안은 아사쿠사지浅草寺 경내. 공연 개시일에는 거리의 전등을 끄고 횃불만으로 진입로를 연출하자는 제안이었지만, 이 역시 사찰 측의 동의를 얻지 못했다. 제3안은 스미다강隅田川 물 위에 띄우는 뗏목 극장이었다. 그러나 역시 하천법 등의 법적인 문제 때문에 단념했다.

우여곡절 끝에 가까스로 스미타 강변 공터로 정했다. 다만 대지는 정했지만 정작 중요한 예산을 조달할 방안이 서지 않았다. 결국 여름에 시작된 프로젝트는 그 해 가을에 일단 접지 않을 수 없었다. 그래도 관계자들 마음에서는 가라 주로의 새로운 극장을 만든다는 꿈이 이미 억누를 수 없을 만큼 부풀어 버렸다. 쉽게 포기하지 못하고 후원자 찾기로 분주한 날들이 이어졌다.

그러던 중 1986년 겨울, 세존그룹에서 후원 이야기가 있었다. 우선은 이듬해 센다이박람회장에 세존그룹의 파빌리온으로 짓고, 박람회가 끝나면 그것을 해체하고 아사쿠사로 운반해서 극장으로 재조립하면 어떠냐 하는 것이었다. 뜻밖에 들어온 훌륭한 제안에 프로젝트가 다시 추진되었다.

가라 주로를 위한 극장이라는 이야기를 듣는 순간 내 머릿속에는 전국시대의 요새 '우조烏城' 같은 비현대적이고 비일상적인 건물 모습과, 일본의 전통적 축제의 미학에 있는 검은색과 붉은색을 중심으로 한 선열한 색채 감각이라는 이미지가 떠올랐다.

애초의 계획으로는 외벽을 까만 미늘판자로 가로대고 기둥과 기둥 사이에 격자 모양으로 대나무를 짜서 흙을 발라 넣은 뒤 그 위에 삼나무 판자를 조금 겹치게 늘어놓고 가느다란 각재를 세로로 덧대 빨간 뾰족지붕을 얹는, 내경 40미터, 높이 23미터 남짓의 12각형 평면 건물을 목조 망루 구조로 만들려고 했다. 우조를 향해 사람들이 모여드는 진입로에는 공중에 뜬 반달형 구름다리를 가설한다. 하지만 도호쿠에서 아사쿠사로 이축한다는 전제 조건 때문에 '해체와 조립이 쉬울 것'이라는 중요한 조건이 보태졌다.

그래서 이리저리 궁리하다가 건물 골조를 전부 건설 현장에서 비계를 조립할 때 쓰는 쇠파이프를 이용한다는 아이디어가 떠올랐다. 이 소재는 규격품이므로 공사 기간도 한 달이 걸리지 않을 것이다. 또 비계용 쇠파이프라면 어디에나 구할 수 있고 임대도 가능하므로 조립 방법만 알면 이론상으로는 전 세계 어디서나 재현할 수 있다.

이런 계획상의 이점도 이점이지만 무엇보다 공사장 비계

시타마치카라자. 공사장 비계용 쇠파이프. 촬영·Yoshio Shiratori

용 쇠파이프라는 범용 공업용 자재의 감성이 가라 주로라는 개성과 어울릴 것 같았다. 도시에 게릴라처럼 출현하는 '시타마치카라자'는 아주 흔한 자재로 생겨나되 어디에서도 볼 수 없는 건축이어야 했기 때문이다.

1988년 4월 8일, 첫 공연 작품의 제목은 〈정처 없는 제니さすらいのジェニー〉였다. 실은 개막 며칠 전, 가라 주로와 나 사이에는 극장 인테리어를 놓고 소소한 갈등이 있었다. 가라 주로는 내가 구상한 파이프 골조가 드러나는 천장을 음향을 위한 대책이라고 하면서 검은 막으로 가리려고 했다. 나는 "공간이 망가진다."고 반대했고, 나의 태도에 발끈한 가라도 "지붕의 붉은색이 극단 붉은텐트의 색과 다르지 않느냐."며 반격했다. 서로 애착이 강한 만큼 심각하게 충돌했고, 응어리를 꾹 누른 채 개막하게 되었다.

오후 일곱 시가 지나자 무대에 첫 조명이 켜졌다. 전날 밤에는 4월에 어울리지 않게 눈이 내렸고 당일도 도쿄는 기온이 낮았다. 간소하게 제작한 객석은 발치에서 냉기가 타고 올라와 온몸이 덜덜 떨릴 정도로 추웠다.

하지만 그 추위 속에서도 가라 주로가 이끄는 극단은 무대에 특설한 연못과 수조 속을 뒹굴며 뛰어다니는 기백 있는 연기를 보여 주었다. 배우들 몸에서 무럭무럭 오르는 더운 김, 탄력 있게 울려퍼지는 대사. 그곳에는 1960년대부터 변

시타마치카라자의 첫 공연일. 촬영·Yoshio Shiratori

건축가 안도 다다오

시타마치카라자에서 박진감 넘치는 연기가 펼쳐졌다. 촬영·Yoshio Shiratori

함없이 전위를 질주해 온 가라 주로의 서슬 퍼런 정념의 불길이 이글이글 타오르고 있었다.

무대는 장관을 이룬 라스트신으로 막을 내리고 관객은 커튼콜에 등장한 배우들에게 아낌없는 박수를 보냈다. 그러자 무대 가장자리에 있던 가라 주로가 객석 뒤쪽에 앉아 있던 나를 향해 껑충껑충 뛰어 올라왔다. 숱한 장애를 함께 뛰어넘고 꿈을 실현한 우리 두 사람에게 잊을 수 없는 감동의 한순간이었다.

꿈 앞을 가로막는 가혹한 현실

한 달에 걸친 스미다 강변 공연은 만석으로 성황리에 끝났다. 프로젝트는 일단 성공을 거두었다고 할 수 있었다.

하지만 이동극장 '시타마치카라자'가 그 뒤 다른 도시에 등장할 거라는 우리의 꿈은 끝내 실현되지 못했다. '시타마치카라자'는 분명 '신출귀몰한 이동극장'이란 콘셉트로 만들어졌지만, 그것도 건축인 이상 당연히 그 극장을 세우려면 적절한 건설비와 공사기간, 숙련된 기술자를 가진 건설회사의 힘이 필요하다. 활동을 지속하려면 아사쿠사 공연에서 세존그룹이 했던 것과 같은 후원이 꼭 필요했다.

하지만 버블경제 한복판인 1980년대 후반, 경제지상주의

가 더욱 강화되어가는 일본 사회는 채산성 없는 문화적 도전을 받아들일 용기가 없었다. 결국 '시타마치카라자'는 또 한 번의 여름 공연을 마친 뒤 해체되었고, 가라 주로는 그때를 전후하여 상황극단 붉은텐트를 해산하고 극단 '가라구미唐組'로 새로운 출발을 했다.

건축은 표현 예술의 하나이며, 큰 자금과 많은 인력이 필요한 지극히 사회적인 생산 행위이다. 경제와 직결된 탓에 이해관계 혹은 표현 문제와는 차원이 다른 현실의 잡다한 속박이 따르고, 개인이 품은 꿈 따위는 그 압도적인 힘 앞에 쉽게 묵살되고 만다. 그 분야에서 숱한 장애를 뛰어넘고 잠시나마 꿈을 실현할 수 있었던 '시타마치카라자'는 행운이었다고 해야 할 것이다.

사실 내가 지금까지 해 온 활동을 돌아보면 실제 프로젝트들과는 별개로 실현될 기회를 얻지 못한 채 머릿속으로 구상하고 꿈속에서 지어온 건축들이 떠오른다.

그런 것들은 대개 건축주와의 타협, 혹은 사회나 법규와의 안이한 타협을 거부하고 내 생각을 관철하려고 했던 것이다. 그런 의미에서 때로는 실제로 짓지 않은 프로젝트가 실현된 것보다 더 명쾌하고 단적으로 내 생각을 표현했던 점은 분명히 있다.

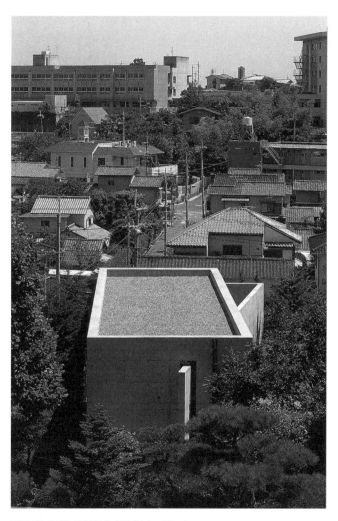

빛의 교회. 오사카 이바라키시. 촬영·Shinkenchiku-sha

그래서 2000년 도쿄대학 대학원 강의에서는 건축설계경기에 도전했다가 낙선한 안을 놓고 '실현하지 못한 프로젝트'를 소재로 해서 나 나름의 생각을 학생들에게 이야기했다.

"현실 사회에서 자기 이상을 진지하게 추구하려고 하면 반드시 사회에 충돌하게 되어 있다. 십중팔구 자신의 생각대로 되지 않으며 연전연패의 날들을 보내게 될 것이다. 그래도 계속 도전하는 것이 건축가의 삶이다. 포기하지 않고 온 힘을 다해 계속 달리면 언젠가는 반드시 환한 빛을 보게 될 것이다. 그 가능성을 믿는 강인한 마음과 인내력이야말로 건축가에게 가장 필요한 자질이다."

그리고 나는 강의 말미에 오사카 교외에 지은 작은 교회 이야기를 했다.

극한의 저비용 건축 빛의 교회

'시타마치카라자'가 사용하게 될 가설극장을 센다이박람회장에서 세존그룹의 파빌리온으로 지으려고 하던 1987년 초, 신문사에서 일하는 친구가 자기가 다니는 교회의 재건축 문제로 상담을 청했다.

대지는 오사카 이바라키시茨木市의 오사카만국박람회장 근처에 위치한 한적한 주택가. 연건평 약 50평. 글자 그대로

아주 아담한 지역밀착형 교회를 짓는 일인데, 문제는 예산이었다. 마침 세상은 훗날 버블경제라 불리는 활황으로 막 들끓기 시작할 때였다. 전에 없던 건설 붐에 건축비가 급등하고 있었다.

하지만 신자들이 정성껏 모은 귀한 돈이라고 하면서 그가 제시한 금액은 너무나 안쓰러운 수준이었다.

설계를 한다고 해도 이익을 거의 기대할 수 없는 이런 작은 일감을 어느 시공사가 맡아 줄 수 있을까. 시작하기 전부터 힘든 작업이라는 것은 잘 알고 있었지만 결국 나는 이 교회 설계 일을 떠맡았다.

이유는 단 하나, 설령 건축비가 충분하지 않아도 그곳에는 교회 건축을 진심으로 바라는 건축주와 신자들이 있었기 때문이다. 건축가에게 단순한 기능성을 뛰어넘어 정신성을 표현해 주기를 기대하는 교회 건축 설계는 나의 사상 자체를 시험하는 지극히 중대한 도전이다.

이 교회를 설계할 당시 나는 이미 고베에서 '롯코 교회' 작업을 해 본 적이 있었고, 또 홋카이도 도마무에서도 '물의 교회 프로젝트'를 진행하는 중이었다. 모두 경치 좋기로 이름난 대자연 속에서 비교적 자유롭게 건축을 사고할 수 있었던 업무이며, 그 결과 내가 생각하는 '신성한 공간'을 추구했다는 자부심이 있었다.

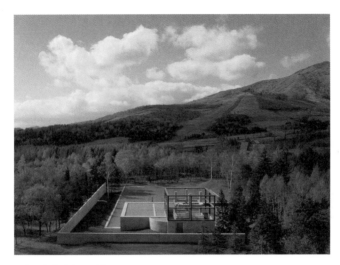

물의 교회. 홋카이도 도마무.

그러나 두 교회는 모두 호텔에 딸린 결혼식장이 주요 목적이
고 참된 의미의 종교 건축, 사람들이 모여서 기도하는 장소
는 아니었다.

　예전에 프랑스에서 르 코르뷔지에의 롱샹성당을 방문했
을 때, 또 핀란드에서 헤이키&카이야 시렌의 오타니에미
Otaniemi예배당을 방문했을 때, 건축가의 구상력이 만들어
낸 '공간'에서 사람들이 마음을 하나로 모아 기도하듯이 만나
는 모습을 보고 깊은 감동을 받았다. 그 뒤로 나의 내부에서
는 공동체가 마음의 의지처로 삼을 수 있는 교회 건축을 하

는 것이 하나의 '꿈'이 되었다. 조건은 열악해도 신자들의 강한 열망이 있는 작은 교회 프로젝트에서 나는 그 꿈에 도전할 수 있는 좋은 기회를 발견했던 것이다.

이야기를 처음 들었을 때부터 예산 때문에 단순한 박스형 건물밖에 지을 수 없겠다고 생각했다. 그 박스로 어떻게 하면 '이것밖에 없다'고 생각할 만한 신성한 건축 공간을 구성할 것인가. 약 1년의 설계 기간을 거쳐 최후에 다다른 것이 폭과 높이가 모두 6미터, 깊이가 18미터인 콘크리트 박스에 벽하나를 어슷하게 꽂아 넣듯이 배치한 구성이다. 내부 바닥은 뒤쪽에서 제단이 있는 앞쪽을 향해 계단 형태로 내리막을 이룬다. 출입구 등 주요 개구부는 박스와 벽이 교차하는 곳에 모아두고 실내에 들어오는 빛은 의도적으로 억제한다. 그 어둑한 공간에서 정면 벽에 뚫어 놓은 십자형 창으로 빛의 십자가가 부각되도록 하는 설계였다.

　냉난방도 없고 벽과 천장이 모두 노출 콘크리트인 교회 안에는 설교단과 장의자만 있을 뿐이다. 그것도 저렴하고 거친 질감이 있는 재료가 좋을 듯해서 공사 현장의 비계에 쓰는 삼나무 판자를 선택했다.

　자재를 철저하게 절약하는 방향으로 궁리한 것은 우선은 역시 건축비 때문이었지만 또 하나, 처음부터 나에게는 극단

빛의 교회 드로잉.

적이다 싶을 만큼 절제하는 금욕적 생활에 대한 무의식적 동경 같은 것이 있었다.

그러한 동경과 관련하여 내가 품고 있던 이미지가 중세 유럽의 로마네스크 수도원이다. 수도사들이 그야말로 제 목숨을 깎아 내듯이 거친 돌을 쌓아올려서 꼴을 빚은 동굴 같은 예배당. 그 간소하기 짝이 없는 공간에 유리도 없는 개구부에서 강렬한 빛이 직선으로 비껴들어 바닥 돌의 표정을 고요히 비춘다.

인간의 정신에 호소하는 저 엄숙하고 아름다운 공간을 콘크리트 박스로 만들 수는 없을까. 그런 생각에서 태어난 것이 '빛의 교회光の教会'였다.

장인의 긍지가 만들어 낸 건축

이 어려운 공사를 맡아 준 것은 오랫동안 알고 지낸 작은 건축회사였다. 사장은 뭔가를 만드는 것은 좋아하지만 돈벌이에는 서툰, 나보다 세 살 많은 사람이었다.

돈은 없다. 하지만 감히 그 장애를 뛰어넘어 풍요로운 마음이 담긴 건축을 하고 싶다. 무리한 부탁을 들어줄 시공사는 그곳 말고는 없었다.

시공을 맡겠다는 허락을 어렵게 받아내고 공사가 시작되

시공회사와 미팅하는 모습. 왼쪽에서 세 번째가 시공회사 이치야나기(一柳) 사장.

었지만 기본 구성을 결정하는 데 시간이 걸렸던 만큼 자꾸
만 새 아이디어가 떠올랐다. 단순한 구성이므로 상정할만한
요소는 한계가 있었다. 그 속에서도 예산과 시간이 허락하
는 한도 안에서 철저히 사고하고 최대한 좋은 선택을 해 나
갔다. "공사가 시작되었는데 설계가 아직 마무리되지 않았
단 말인가!" 하고 담당 스태프를 질타했다.

설계료도 없고 공사비도 원가를 위협하는 선에서 무리하
게 시작된 공사였지만, 아니나 다를까 건축에 늘 따르게 마
련인 '예기치 못한 문제'로 비용이 자꾸 늘어나서 보나마나

빛의 교회. 햇빛이 비껴들자 바닥에 십자가가 부각된다. 촬영·Mitsuo Matsuoka

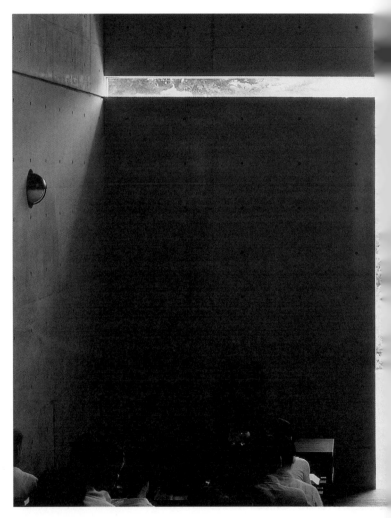

빛의 교회에서 기도를 드리는 신자들. 촬영·Shinkenchiku-sha

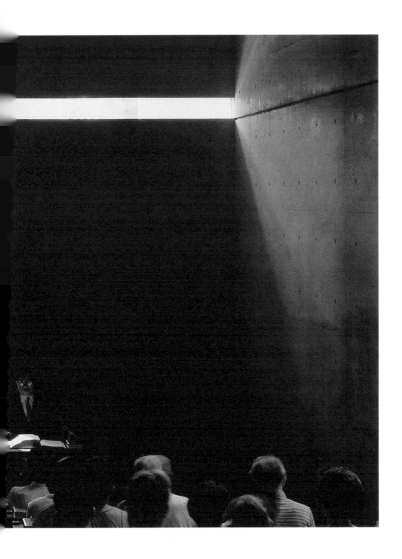

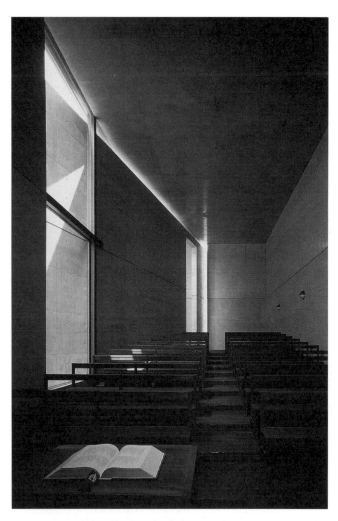

신자들의 염원과 장인의 자부심이 빛의 교회를 완성시켰다. 촬영·Shinkenchiku-sha

적자 물건이 될 터였다.

"이 돈으로는 콘크리트 벽밖에 세우지 못할지도 모르겠군."

자금 부족이 더 이상 외면할 수 없는 지경까지 몰렸을 때 나는 한 가지 아이디어를 내놓았다. 예산이 부족하다면 지붕을 씌우지 말고 공사를 끝내자는 제안이었다.

교회란 그냥 시설이 아니라 신자들이 모여서 기도를 드리는 장소이다. 지붕이 없어서 비오는 날이면 우산을 들고 예배를 드리더라도 마음을 주고받는 데는 아무런 장애가 되지 않을 것이다. 몇 년 뒤 돈이 모이면 그때 지붕을 얹어도 된다. 그때까지는 하늘을 향해 열린 예배당으로도 좋지 않을까. 하지만 설계자의 이런 생각과는 관계없이 결국 지붕은 올라가고 건물도 설계도대로 마무리되었다. 경제 행위라고 볼 수 없는 건축이 완수될 수 있었던 것은 작업을 의뢰한 신자들의 진지한 소망과 거기에 부응하려고 분투한 시공회사의 정열이 있었기 때문이다.

건축이라는 직업에 긍지를 가지고 살아온 시공회사 사장인 만큼 설령 어떤 상황에 몰리더라도 일단 떠맡은 작업을 도중에 내팽개치는 사태는 상상할 수도 없었다. 경제적 보답을 전혀 기대할 수 없는 힘든 상황이었지만 그들은 일손을 멈추지 않고 철근을 엮고 거푸집을 짜고 성심성의를 담아 최고의 콘크리트를 타설하려고 땀 흘리며 분투했다.

공사 개시로부터 약 1년이 지난 1989년 5월, '빛의 교회'는 완공을 보았다.

빛과 그림자

사람의 '생각'은 경제를 초월하는 힘이 된다. 빛의 교회는 사무소를 연 지 20년 남짓 지나서 주변 상황이 크게 변하고 있던 당시의 나에게 '무엇을 위하여, 누구를 위하여 짓는가?'라는 가장 중요한 물음을 새삼 마음에 새겨 주었다.

그리고 교회가 완공된 지 9년이 지난 1998년 5월, 그 옆에 주말학교를 위한 작은 홀을 짓는 새로운 공사가 시작되었다. 규모와 구성은 모두 기존 교회의 그것을 답습한 콘크리트 박스로 하며 교회와 짝을 이루도록 배치하기로 했다. 나는 단순한 덧대기 건축이 아니라 신구 간의 긴장감 있는 관계를 주제로 정하고 설계했다.

예산은 변함없이 여유가 없었지만 이번에 공사를 맡긴 곳은 빛의 교회를 지은 시공회사가 아니었다. 실은 빛의 교회 공사 도중에 중병에 걸렸다는 사실을 알게 된 시공회사 사장은 건물이 완공된 뒤 1년 후에 타계했다. 그의 죽음으로 시공회사는 일단 간판을 내렸지만, 사장의 뜻을 이어서 몇몇 사원이 새로운 회사를 세워서 재출발했다.

추억이 많은 교회를 증축하는 작업이고 서로 마음은 있었지만 갓 출발한 회사에게 적자 물건을 맡길 수 없어서 함께 작업하는 것을 포기하지 않을 수 없었다.

'시타마치카라자'와 '빛의 교회'. 그 과정이 그랬던 것처럼 건축 이야기에는 반드시 빛과 그림자라는 두 측면이 있다. 인생도 마찬가지이다. 밝은 빛 같은 날들이 있으면 반드시 그 배후에는 그림자 같은 날들이 있다.

독학으로 건축가가 되었다는 나의 이력을 듣고 화려한 성공 스토리를 기대하는 사람이 있는데, 전혀 그렇지 못하다. 폐쇄적이고 보수적인 일본 사회에서 아무런 뒷배도 없고 혼자 건축가로 일했으니 순풍에 돛 단 배처럼 살아왔을 리가 없다. 여하튼 매사 처음부터 뜻대로 되지 않았고, 뭔가를 시작해도 대개는 실패로 끝났다.

그래도 얼마 남지 않은 가능성에 기대를 품고 애오라지 그림자 속을 걷고, 하나를 거머쥐면 이내 다음 목표를 향해 걷기 시작하고, 그렇게 작은 희망의 빛을 이어나가며 필사적으로 살아온 인생이었다. 늘 역경 속에 있었고, 그 역경을 어떻게 뛰어넘을 것인가를 궁리하면서 활로를 찾아내 왔다.

그러므로 가령 나의 이력에서 뭔가를 찾아낸다면, 아마 그것은 뛰어난 예술가적 자질 같은 것은 아닐 것이다. 뭔가

매사 처음부터 뜻대로 되지 않았고,
뭔가를 시작해도 대개는 실패로 끝났다.
그래도 얼마 남지 않은 가능성에
기대를 품고 애오라지 그림자 속을 걷고,
하나를 거머쥐면 이내
다음 목표를 향해 걷기 시작하고
그렇게 작은 희망의 빛을 이어나가며
필사적으로 살아온 인생이었다.

있다면 그것은 가혹한 현실에 직면해도 결코 포기하지 않고 강인하게 살아남으려고 분투하는 타고난 완강함일 것이다.

자기 삶에서 '빛'을 구하고자 한다면 먼저 눈앞에 있는 힘겨운 현실이라는 '그림자'를 제대로 직시하고 그것을 뛰어넘기 위해 용기 있게 전진할 일이다.

정보화가 발달하고 고도로 관리되는 현대사회에서 사람들은 '늘 볕이 드는 쪽으로 가야 한다'는 강박관념에 사로잡혀 있는 것처럼 보인다.

어른들의 주관적인 판단으로 어릴 적부터 사물의 그림자에는 눈을 감고 빛만 보라고 배워 온 아이들은 외부 현실을 접했다가 그늘에 들어섰다고 느끼면 이내 모든 것을 내던져버리고 포기한다. 그런 심약한 아이들의 비참한 상황을 전하는 뉴스들이 요즘 자주 들려온다.

무엇이 인생의 행복인지는 사람마다 다 다를 것이다. 참된 행복은 적어도 빛 속에 있는 것은 아니라고 나는 생각한다. 그 빛을 멀리 가늠하고 그것을 향해 열심히 달려가는 몰입의 시간 속에 충실한 삶이 있다고 본다.

빛과 그림자. 이것이 건축 세계에서 40년을 살아오면서 체험으로 배운 나 나름의 인생관이다.

건
축
가
안
도
다
오

빛의 교회에서. 촬영·Nobuyoshi Araki

한글로 옮기면서

안도 다다오는 이제 세계 어디서나 이름 하나만으로도 건축물에 후광을 주는 대가가 되었다. 이 화려한 이력의 건축가가 자기 건축의 원점이라고 말한 것은 뜻밖에도 바닥면적 10여 평에 불과한 작은 주택 '스미요시 나가야'.

처음 본 도면과 사진은 참으로 뜻밖이었다. 전문적인 분석을 할 소양은 없지만, 그 작은 집에서 드러나는 안도 다다오의 시각은 참신했다. 겨울은 춥게 여름은 덥게 사는 것이 자연스럽다는 발상도 콜럼부스의 달걀처럼 느껴지기도 했다. 그것은 '친환경=에너지절약'이라는 요즘 흐름보다 근본적이다. 허름한 목조 주택이 줄지어 있는 도심 골목에 작은 주택을 지으면서 자연을 품으려 하다니. 비가 내리면 집안에서 우산을 들고 이동해야 하는 주택이지만 안도 다다오는 그 집이 건축가의 탐미적 욕구가 아니라 가정집으로서 궁리한 결과라고 강조한다.

강렬한 선을 보여 주는 노출 콘크리트 건물에 모던함을 느끼면서도 그 결벽하다 할 만큼 장식을 배제한 간결함, 공간을 비움으로써 긴장감을 얻는 것에서 지극히 일본적이라는 느낌을 받았다. 그는 일본 건축의 특수성을 현대건축의 보편성으로 연결한 건축가라는 평을 듣는다고 한다. 젊은 날 건축가의 꿈을 안고 떠났던 서구 건축 여행은 어쩌면 자각하지 못한 일본적 특수성을 상대화하는 과정이었을 것이라는 짐작이 든다.

이 책 『나 건축가 안도 다다오』를 옮기면서 몇 가지 용어를 놓고 고민을 했는데, '시타마치'와 '나가야'라는 단어가 그렇다.

본문에서 간략하게 소개했지만, 나가야는 에도시대부터 20세기 초까지 도시민의 기본적인 주거 형태였다. 규모와 구조는 다양하지만, 전형적인 나가야는 약 3–12평쯤 되는 세대가 판자벽 하나를 사이에 두고

나란히 붙어 있는 공동주택이다. 평수가 큰 나가야는 3-5호, 작은 평수는 10여 호가 한 동을 이루고, 주로 단층이며 각 세대마다 골목으로 난 독립된 출입구가 있다. 작은 평수의 경우 현관 겸 부엌과 살림방 하나로 구성되는 것이 보통이니 요즘말로 '쪽방' 혹은 '원룸'에 가깝다. 19세기 말 이후 각 호마다 내부에 화장실을 만들기도 하지만, 기본적으로 화장실과 우물은 공동이고 욕실은 공중탕을 이용한다. 따라서 각 살림살이는 단출했고, 화재 염려 때문에 난로가 금지되어 겨울이면 화로에 의지해서 춥게 지내고, 여름이면 방 뒷문을 열어 맞바람을 쐬면서 더위를 견디는 것이다.

예를 들어 에도도쿄는 18세기에 이미 110만 명의 인구를 가진 대도시였는데, 무가의 저택과 사찰 및 신사가 에도 전체 면적의 84퍼센트였다고 하니, 약 50만 명에 이르는 서민들은 불과 14퍼센트에 불과한 지역에 모여 살았던 셈이다. 그 많은 인구가 좁은 지역에서 살 수 있었던 것도 나가야가 도시민들의 일반적인 주거 형태였기 때문이다. 안도 다다오의 고향 오사카도 양식과 규모는 약간 다르지만 나가야가 시민들의 기본적 주거 양식이었다는 점은 다르지 않다.

이러한 주거 환경에서 검소함과 배려, 인정, 해학이 있는 시타마치 상공업에 종사하는 평민들이 사는 동네 특유의 건강한 공동체 문화가 배양될 수 있었을 것이다.

다른 경우처럼 시타마치를 '가난한 동네' '서민 동네', 나가야를 '연립주택' 따위로 옮길 수도 있겠지만, 애초에 일본 문화에서 비롯된 단어인 만큼 번역이란 벽을 넘기가 힘든 점이 있다. 20평이 채 안 되는 단독주택을 '스미요시 연립주택'으로 부르는 것도 납득하기 힘들 뿐더러 안도 다다오가 오사카 시타마치의 나가야에서 자랐다는 점은 그의 건축 인생

의 원점을 이룬다고 생각해서 굳이 원어 발음을 그대로 썼다.

세계적인 건축가의 저서인 만큼 추상적이고 어려운 글이지 않을까 걱정했는데, 의외로 쉽고 간결하게 자신의 건축 인생과 건축관을 풀어주어 번역할 용기를 낼 수 있었다.

건축에 관심이 있는 독자뿐 아니라 이 힘겨운 시절을 견뎌 내고 있는 젊은이들에게 이 책이 전해졌으면 좋겠다.

2009년 8월

이규원